一看就懂的

中国艺术史

书画卷六
宋朝：雅致天成

祝唯慵

著

江苏凤凰文艺出版社
JIANGSU PHOENIX LITERATURE AND
ART PUBLISHING

图书在版编目（ＣＩＰ）数据

一看就懂的中国艺术史. 书画卷. 六，宋朝 ：雅致
天成 / 祝唯慵著. -- 南京 ：江苏凤凰文艺出版社，
2023.7
ISBN 978-7-5594-7715-6

Ⅰ．①一… Ⅱ．①祝… Ⅲ．①书画艺术－美术史－中
国－宋代 Ⅳ．①J120.9

中国国家版本馆CIP数据核字(2023)第078626号

一看就懂的中国艺术史　书画卷六　宋朝：雅致天成

祝唯慵　著

责任编辑	刘洲原
策划编辑	刘立颖
出版发行	江苏凤凰文艺出版社
	南京市中央路165号，邮编：210009
网　　址	http://www.jswenyi.com
印　　刷	雅迪云印（天津）科技有限公司
开　　本	710毫米×1000毫米　1 / 16
印　　张	20
字　　数	260千字
版　　次	2023年7月第1版
印　　次	2023年7月第1次印刷
标准书号	ISBN 978-7-5594-7715-6
定　　价	98.00元

（江苏凤凰文艺版图书凡印刷、装订错误，可向出版社调换，联系电话025-83280257）

推荐序

　　唯慵这套书出版在即，让我写点文字以为序。我应诺后，反复斟酌方才动笔。原因有二：其一，唯慵是我相识很晚的新朋友，却是一见如故的知心朋友；其二，唯慵原是工程师，而我是体育工作者，我俩与中国传统文化本都不搭界，然而，我们又都酷爱中国书画。他探索中国艺术史的奥秘，我则重中国书法笔墨与章法研究。对中国艺术史，我只能算略知一二，所以只有就认真听过唯慵的喜马拉雅音频节目后的感受简单写点文字吧！

　　"一听就懂的中国艺术史"这个题目首先吸引了我。听了前三集后，唯慵不疾不徐、娓娓道来、妙趣横生的讲述，让我感到耳目一新。他的讲述没有历史类书籍与节目的枯燥，始终在尊重史实与传统的框架下推进。之后，我又继续听了很多与书法有关的内容，有些丰富的史料我都未看过，更是着迷了。

　　显而易见，要把体量如此之大、历史如此之长的中国艺术史讲清楚是相当困难的。中国是一个艺术史悠久的国度，经典的艺术作品灿若繁星，虽然很多艺术品不一定传承有序，脉络也不一定清晰，但每一件精妙绝伦的艺术品都以其自身独特的魅力，吸引着古往今来无数爱好者不断去探究，希望获其全璧。唯慵正是在这浩如烟海的历史书籍中，试图找出艺术史的一条脉络、一道轨迹，带领听众、读者去探寻和欣赏。

　　唯慵把历史当成一条金线，将书法、绘画的创作者和作品当作一颗颗珍珠，将之串联起来，绚烂夺目。他以文化和艺术的发展、演变、影响为主线，以政治、文化、经济等诸多因素和史实为纲，为大家徐徐展开一幅当代视角下别开生面的历史画卷。

听唯慵的节目，随他一起读历史、读经典、读书法、读绘画、读人生沉浮……他读懂了，理解了，与大家分享着中国艺术史的妙趣与精彩、沉重与遗憾。苏轼《书摩诘〈蓝田烟雨图〉》有句："味摩诘之诗，诗中有画；观摩诘之画，画中有诗。"艺术就是如此具有融合性，不同的艺术形式将具象与抽象结合，再与人们内心丰富的情感产生共鸣。唯慵的艺术史讲述，为我们拓展了体会艺术的多个新维度。他将作品放在具体历史情境当中去读、去看，将那些学识丰富、思虑通达、久负盛名的创作者一一展现在我们面前，让每一位听众、读者都能更深刻、更切身地体会到，在艺术王国中漫步、采撷珍珠、增益智慧、开阔视野的幸福与愉悦。

宋代文学家、书法家黄庭坚在《论书》中说："心能转腕，手能转笔，书字便如人意。"我与唯慵熟识后，更觉唯慵研究历史之用功、严谨，亦是做到了心到笔到。每周节目逐字稿六七千字，修改润色数遍，一丝不苟，绝不草率，一字不能错，每典必可查，所讲之内容自当"便如人意"，引人入胜。

音频节目《一听就懂的中国艺术史》为国人提供了一片沃土，在当今社会很多人可以对欧洲文艺复兴如数家珍的同时，创造了让人们更多了解中华民族自身艺术瑰宝魅力的机会。中国的文化艺术涵盖面极为广博，形态极为多样，内容极为精彩，可谓是滋养我们内心取之不竭的宝库。我始终认为，一个内心丰富的人不应仅有自己生活的记忆，也要有自己民族文化的集体记忆。对本国文化了解得越深入，就越发能感受到生活在这个历史悠久的国度中的幸福。我想，这也是唯慵书写《一看就懂的中国艺术史》的初衷吧。

我期待着，唯慵把中国艺术史一直讲下去，讲民国，乃至现代。这也是我给此新书的寄语吧！

杨再春
于北京墨人居

自序

中华民族历史悠久孕育了灿烂的民族文化。文化是民族的命脉，坚实的文化内核是中华民族能够长久存在的原因。我们无数次历尽劫难后又浴火重生，就是因为我们的文化基因能够在艺术中一直延续，从未中断。

《一看就懂的中国艺术史》是一部关于传承中国文化艺术的专著，它视角广、跨度长，并且结合历史背景讲述，让中国艺术穿越时间，严肃但不枯燥地展示在读者面前。

然而，中国艺术的历史之长久、内涵之深厚、记录之浩瀚，绝非一人一时所能穷极，必有疏漏之处。且本人能力有限，对某些领域的研究还不够深入，其间谬误之处肯定也不在少数。盼望读者朋友的指正，我将不胜感激。

祝唯慵

目 录

009　第一章
　　米芾（上）
　　少年多轻狂

020　第二章
　　米芾（中）
　　流水不染尘

032　第三章
　　米芾（下）
　　细说宋四家

048　第四章
　　卫贤、郭忠恕
　　界画的发展

066　第五章
　　清明上河图（一）
　　前世今生

076　第六章
　　清明上河图（二）
　　郊野田园

086　第七章
　　清明上河图（三）
　　汴河两岸

105　第八章
　　清明上河图（四）
　　车水马龙

118　第九章
　　王希孟
　　《千里江山图》

131　第十章
　　赵佶（一）
　　意外的皇帝

142　第十一章
　　赵佶（二）
　　虚假的盛世

150　第十二章
　　赵佶（三）
　　注定的终点

162　第十三章
赵佶（四）
落幕的时代

168　第十四章
李唐、萧照
仓皇南渡的艺术家

183　第十五章
青绿山水
繁花落尽山常在

199　第十六章
苏汉臣
《秋庭戏婴图》

215　第十七章
李嵩
《骷髅幻戏图》

229　第十八章
赵芾、张即之
南宋人的激昂澎湃

235　第十九章
刘松年
南宋小景山水

249　第二十章
马远
一角山水望天涯

272　第二十一章
夏圭
半边河山有芳华

288　第二十二章
梁楷、陈容
酒杯在手墨飞扬

306　第二十三章
禅画
下笔无象却有神

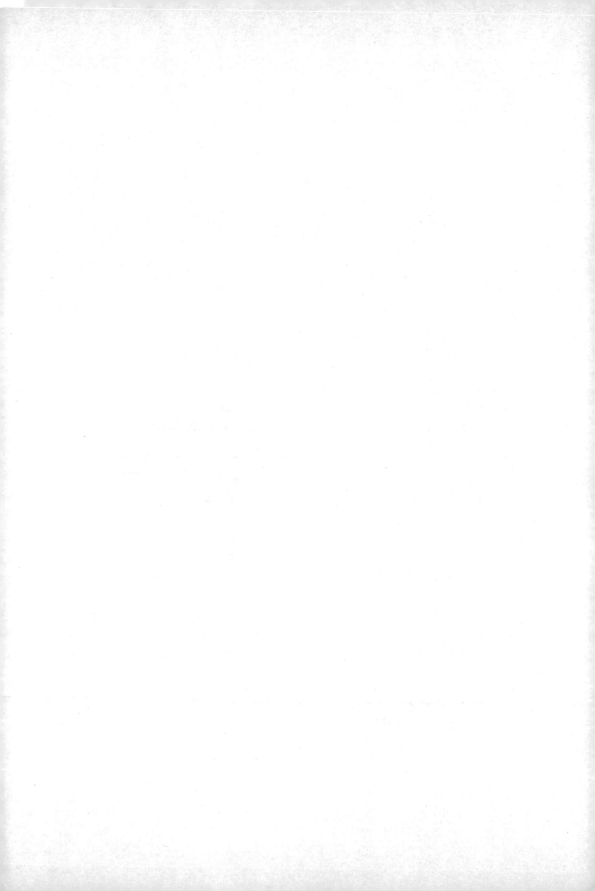

第一章

米芾（上）
少年多轻狂

　　北宋仁宗皇祐三年（1051），米芾出生。在宋四家中，米芾的年龄最小，比蔡襄小39岁，比苏轼小15岁，比黄庭坚小6岁。米芾最初的名字叫作"黻"（黻冕：古代祭服），字元章。他的号很多，比如襄阳漫士、海岳外史等，因为他出生在襄阳，所以世称"米襄阳"；后来做过礼部员外郎，所以又被称为"米南宫"，这些都是史籍上经常出现的名字。

　　如果把中国历史上的书法家按照刻苦程度排序，米芾应该可以进入前十名。他7岁学书，启蒙老师是襄阳书法家罗让。米芾说过"一日不书便觉思涩，想古人未尝片时废书也"，超乎寻常的勤奋与近乎苛求的完美主义在他的书法

学习过程中起到了关键而积极的作用。

米芾晚年的时候模仿怀素写了一篇叫《自叙》的文章，他在里面介绍了自己学习书法的历程。他在七八岁的时候便开始学习书法。一开始在墙壁上书写颜真卿的楷书大字，每一个字都写到一张纸那么大，他发现颜真卿的字不适合书写手札，于是开始转学柳公权，因为柳公权结字紧密。后来，他得知柳公权学的是欧阳询，于是改学欧体。学久了，发现欧体排列过于工整，像印刷体一样，就转而学习更加灵动的褚（遂良）体。他学习褚遂良的时间最久，后来也临摹过段季展的字，用笔可以做到八面出锋。

米芾早年学习书法的对象主要是唐朝诸家，其中受褚遂良影响最大，这并非偶然。在唐代所有的顶级书法家中，褚遂良的字最"活"，比如在《大字阴符经》中，他用笔变化丰富，字的结体自由生动，这跟米芾的性格更加贴近。米芾曾经赞赏褚遂良，说其字"如熟驭阵马，举动随人，而别有一种骄色"。

十几岁的米芾在襄阳城每天苦练书法，对科举功名从不上心。米芾的母亲阎氏和宋英宗的皇后高滔滔是好朋友。宋治平四年（1067），米芾随母亲离开襄阳来到东京汴梁，侍奉当时还是皇后的高滔滔，同年，高滔滔成了太后。

第二年，18岁的米芾受惠于母亲与太后的关系入仕为官，担任秘书省校书郎。很多史料都对此直言不讳，比如《全宋词》以及翁方纲的《米海岳年谱》都说："黻以母侍宣仁后藩邸，恩补秘书省校书郎。"这一年，21岁的宋神宗刚继位不久，正准备打造一个全新的大宋盛世，需要真正能做事情的人。秘书省是重要的官员上升通道，对米芾这样"走后门"的恩荫小官，神宗看着碍眼。所以两年后，他直接把米芾踢出京城，让他担任临桂尉。就这样，20岁的米芾来到了广西桂林，在这里一干就是五年。

神宗熙宁八年（1075），25岁的米芾终于改任长沙掾，他在这里一任职便是七年。元丰五年（1082），米芾32岁，他卸任长沙掾返回京城。在回程的路上，米芾顺便去金陵拜访了王安石，去黄州拜访了苏东坡。

尽管后来的《独醒杂志》记录说他表现得非常清高，从不巴结权贵，见到王安石和苏轼并不执弟子礼。"平生不录一篇投王公贵人，遇知己索一二篇则以往。元丰中至金陵，识王介甫；过黄州，识苏子瞻。皆不执弟子礼，特敬前

辈而已。"

但米芾还是非常重视跟苏轼的会面，因为就在前一年，米芾在惠州见到了苏轼的一篇书法，笔法遒劲有力，他自己也忍不住在后面写上一段，满足爱好者的心意。他后来在《书海月赞跋》中记录了这件事："元丰四年，余至惠州，访天竺净惠师。见其堂张《海月辨公真像》，坡公赞于其上，书法遒劲，余不觉见猎，索纸疾书。匪敢并驾坡公，亦聊以广好人所好之意云尔。"

32岁的米芾见到了47岁的苏轼，后来米芾在《画史》中记录了两人第一次会面时苏轼为他现场作画的场景："吾自湖南从事过黄州，初见公酒酣曰：'君贴此纸壁上。'观音纸也，即起作两枝竹、一枯树、一怪石见与。后晋卿借去不还。"

同时代的大儒温革关于这次两人的会面有另外的记录，他在《跋米帖》中说："米元章元丰中谒东坡于黄冈，承其余论，始专学晋人，其书大进。"在这次会面中，苏轼指点米芾应该学习晋人书法。大概就是在这次见面之后，米芾对于学习多年的唐人书法有了完全不同的看法和评价。他在《海岳名言》中说"颜鲁公行字可教，真便入俗品"，还说"柳公权师欧，不及远甚，而为丑怪恶札之祖。自柳，世始有俗书"。他在《论草书帖》中更是将张旭、怀素贬得一无是处，"草书若不入晋人格，辄徒成下品。张颠俗子，变乱古法，惊诸凡夫，自有识者。怀素少加平淡，稍到天成，而时代压之，不能高古"。因为这些言论，米芾留下了"诮颜柳，贬旭素"的名声。

同时，米芾开始大量收购晋人作品，像谢安的《八月五日帖》、王羲之的《王略帖》、王献之的《中秋帖》、陆机的《平复帖》都曾是他的藏品，最后米芾干脆把自己的斋号称为"宝晋斋"。

在见到苏轼这一年，32岁的米芾书写的《吴江舟中诗帖》明显就是浓浓的颜体书风，笔画厚重沧桑，颇具《祭侄文稿》的意蕴。从此以后，米芾的书法开始进入第二阶段，他继续勤奋地临习晋人的行草书。米芾的悟性也是极高的，有了学习唐代书法时积累的过硬基本功，学习晋人时很快就达到了几乎"重影"的效果，以至于如今越来越多的人相信，记在王献之名下的《中秋帖》就是米芾对《十二月帖》的截临，清人孙承泽认为王羲之的《大道帖》

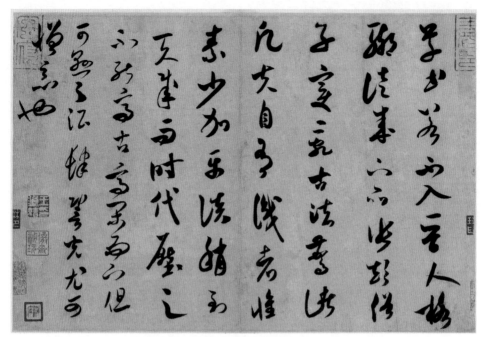

米芾　《论草书帖》

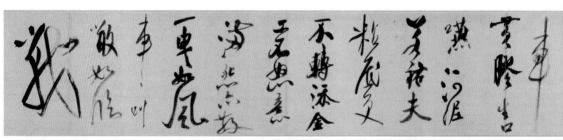

米芾　《吴江舟中诗帖》

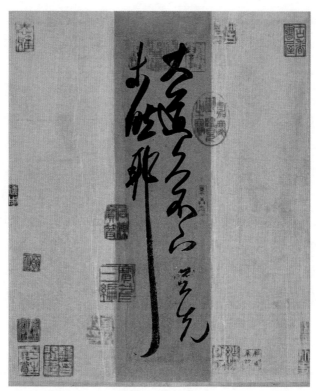

王羲之　《大道帖》

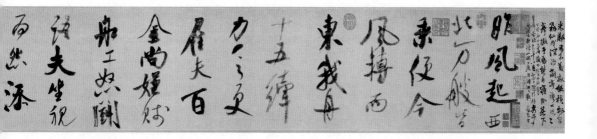

也是米芾所临。在米芾35岁左右的时候，下笔俨然是晋人风度，所以当时人们评价米芾的书法就是"集古字"。米芾当然不愿意世人这么评价自己，所以他也在刻意地求突破。

宋哲宗元祐二年（1087），37岁的米芾也参加了那次王诜家的西园雅集，米芾凭借自己的实力跻身北宋顶级文人的聚会现场，并且写下了《西园雅集图记》。

元祐三年（1088），米芾写下了他早期两幅重要的作品《苕溪诗卷》和《蜀素帖》，这两幅作品都是长卷。

《苕溪诗卷》是纸本，纵30.3厘米，横189.5厘米，现藏于北京故宫博物院，文末有米友仁和李东阳的跋文，是非常可靠的米芾作品。这篇作品写于米芾38岁那年的八月八日，是米芾抄写给朋友们看的六首自撰诗。明末鉴赏家吴其贞评《苕溪诗卷》："运笔潇洒，结构舒畅，盖效颜鲁公化书者。"我们看米芾在这幅作品中用笔轻松流畅，粗细自然，确实有一些颜真卿行书的影子；结体偏长，中宫紧密，竖笔内收，又有欧阳询行书的面貌。

米芾38岁那年的九月二十三日，有一个姓邵的人将一匹蜀素（一种四川产的上好的绢，据说在邵家已经流传三代，但是因为蜀素艰涩滞笔，所以一直

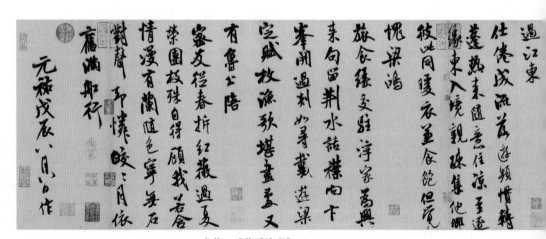

米芾　《苕溪诗卷》

没有人敢写）拿给米芾，问他是否敢写。用过于高档的纸墨其实是很考验艺术家心理素质的。

　　艺术家一般分为两种：一种是"内敛型"的，关起门来用自己的笔墨书写时状态最好，比如王维、倪瓒、文徵明；另一种则是"表演型"的，越是纸精墨妙，越是有人围观，状态就越好，比如吴道子、怀素、张旭等。米芾就属于典型的"表演型"艺术家，他从来就没怯场过。于是，他提笔便写了自己作的八首诗，这篇惊世骇俗的《蜀素帖》也被认为是米芾的代表作。

　　《蜀素帖》，墨迹绢本，纵29.7厘米，横284.3厘米，现藏于台北故宫博物院。这种蜀素编织得非常致密，中间的乌丝栏并不是画上去的，而是织上去的。这篇字处处流露出晋人的气韵。我们看米芾面对这样的一卷蜀素时，其实也是比较谨慎的，尤其是前九行，笔笔到位，中规中矩，一直写到第二首诗，才逐渐放松，蘸墨的次数也开始变少，笔画变得灵动轻盈。总体看下来，米芾整篇都是全神贯注，一丝不苟，甚至连涂改都没有，并不像《苕溪诗卷》写得那么随意。所以董其昌在后面题跋："米元章此卷如狮子捉象，以全力赴之，当为生平合作。"

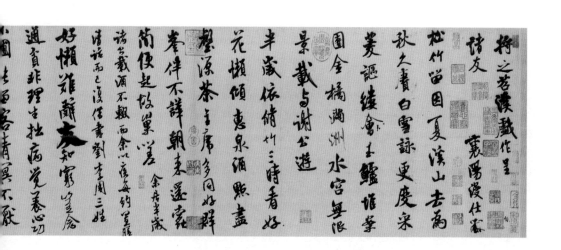

《苕溪诗卷》和《蜀素帖》的写作时间前后只相隔一个半月，但是，如果我们认真对比就不难发现，这两幅字的风格差异非常大。在遍临晋唐诸家之后，米芾的心中像是存贮了一个收集了各家笔法和结字的数据库，他随时可以调用不同的风格。而米芾也像颜真卿一样，常常是一碑一面貌，一帖一精神。所以并不存在某种固定的颜真卿或者米芾的风格，他们两个在中国书法史上是比较典型的例子。

时间到了北宋元祐六年（1091），41 岁的米芾在这一年作出了一个重要决定，他把自己的名字由"黻"改作"芾"。据米芾自己说，他是楚国芈氏之后，所以把名字改为更像"芈"字的"芾"字。所以我们要注意，如果在米芾 41 岁之前的作品中出现带有"芾"字的落款，基本可以判断为伪作。

改了名字的米芾更加放飞自我，人也变得更加怪诞，爱好奇装异服，其个性随意的特点逐渐显露出来。这段时间他跟苏轼的关系也变得更好了。

当时苏轼在扬州做官，有一天请十几位客人喝酒，都是当时的名士，米芾也在场。酒喝到一半的时候，米芾突然起身对苏轼说："我给您说过我过去的所作所为，世人都说我太疯癫，您倒是给评评理。"苏轼略一沉吟，非常严肃地说了一句《论语》里面孔子说过的话——"吾从众"，意思是我跟他们看法一样。在座的宾客都哄堂大笑。

元祐七年（1092），米芾 42 岁，担任雍丘知县。据翁方纲《米海岳年谱》

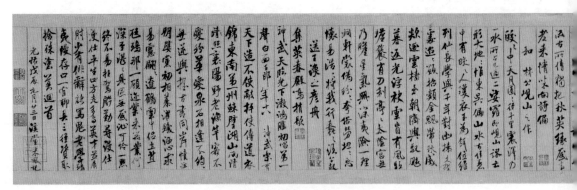

米芾　《蜀素帖》全卷

中所说，这年九月的时候，苏轼离开扬州回京，到了雍丘，米芾给他准备了酒食，并且设了长案和上好的笔墨。苏轼非常高兴，两人一边喝酒，一边写字。不一会儿，喝高了的两人越写越快，两个小吏磨墨都磨不迭，等到酒喝完的时候，他们才交换自己的作品离去，都觉得平时的字都没有那一天写得好。

> 七年壬申九月，苏子瞻自扬州召还，元章知雍丘，具饮饷之。既至，则又设长案，各以精笔佳墨纸三百列其上，而置馔其旁。子瞻见之，大笑就坐。每酒一行，即展纸共作字。二小吏磨墨，几不能供。薄暮，酒行既终，纸亦书尽，更相易携去。

苏轼和米芾的感情就是这样建立起来的，所以苏轼在最后一次见到米芾时才会说："岭海八年，亲友旷绝，亦未尝关念。独念吾元章迈往凌云之气，清雄绝俗之文，超妙入神之字，何时见之，以洗我积年瘴毒耶！今真见之矣，余无足言者。"

元祐九年（1094），米芾44岁，依旧担任雍丘知县，此时的米芾仍抱有为民做事的信念。有一次，他因为催缴租税的事情跟上级发生激烈冲突，结果丢掉了知县的乌纱帽，变成了嵩山中岳祠的清闲庙监。

这次事件对米芾的人生走向影响很大，他那颗天真的心也受到了无法修复

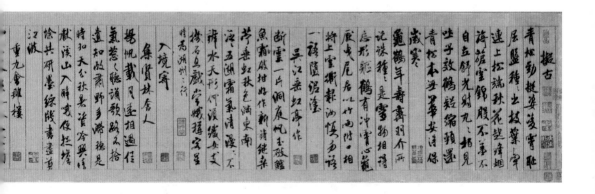

的伤害。他由古道热肠、勤恳为民的父母官，变成了得过且过的闲散客。从此以后，米芾对待政事听任自流：天塌了，自有女娲去补；水泛了，自有大禹去治，他只管自己的逍遥快活。

他写了一篇《拜中岳命作》，来表达自己内心的不满和愤懑。《拜中岳命作》明显贴近杨凝式以来的尚意书风，笔画变得更加自在随意，粗细对比强烈。接下来的三年中，米芾一直担任中岳祠庙监这个闲差，因为无事可做，他就四处游历，搜集法帖名迹，过得也算逍遥快活。

直到宋哲宗绍圣四年（1097），47岁的米芾改任涟水（今江苏）军使。他有了一项新的乐趣——赏玩石头，并且沉迷于此不能自拔。《渔阳公石谱》云："元章相石之法有四语焉，曰秀，曰瘦，曰雅，曰透。""秀瘦雅透"是米芾最早提出的赏玩石头的标准。到了清朝，郑板桥又阴差阳错地将这项标准整理为"瘦皱漏透"，直到今天我们还是依照这样的标准来判断石头的好坏。

明朝张岱说："人无癖不可与交，以其无深情也；人无疵不可与交，以其无真气也。"意思是：一个人如果没有任何癖好，那最好不要跟他交往，因为他没有深情厚谊；一个人如果表现得过于完美，没有任何瑕疵，也不可以与他交往，因为他不真诚。如果用张岱的标准，那米芾绝对算得上是有深情、有真气的人。清初有一本笔记小说集《宋稗类钞》记载了这样一个故事：米芾守涟水的时候，旁边就是灵璧，出产著名的灵璧石，他痴迷于把玩这些石头，无心工作。有一天按察使杨次公下来巡视，见到米芾如此这般就正色问道："朝廷以千里郡付公，那得终日弄石？"米芾并不回答，而是从袖子里面掏出一

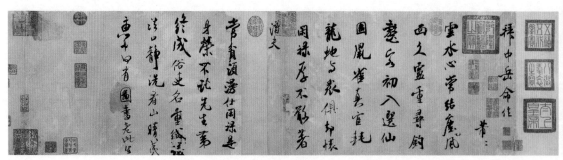

米芾　《拜中岳命作》

块玲珑剔透、色泽清润的石头，问杨次公："此石何如？"杨次公根本不看。米芾又从袖子里掏出一块石头，叠峰层峦，奇巧又胜一筹，看杨次公还是没有反应，最后又拿出一块石头，尽天划神镂之巧。米芾说："如此石，安得不爱？"结果杨次公再也忍不住了，说："非公独爱，我亦爱也。"说罢劈手抢过米芾手里的石头，蹬车扬长而去。

我们现在确实可以找到一张米芾写的《陪杨次公游虎丘》的拓片，所以这个故事也不一定是凭空捏造的。

据宋代叶梦得的《石林燕语》记载，后来米芾任"无为知军"时，他听说当地的河里面有一块怪石，人们不知道这石头什么来历，不敢去取，米芾特意让人把石头搬到州府。石头到了，米芾非常吃惊，对着石头说："吾欲见石兄二十年矣！"而且还让人取来袍笏，他要穿戴整齐后再参拜石头。之后每当米芾经过这块石头时，都恭敬地叫声"石丈"（石老爹）。这件事很快便传了出去，朝廷的人都将其引为笑谈。后来议论的人多了，言官弹劾他，要罢了他的官，米芾就替自己辩解："吾何尝拜，乃揖之耳。"意思是，我何曾拜它？只是给它作了个揖罢了。这就是米芾的性格魅力，就连他的狡辩都透着几分可爱。

郭诩　《拜石图》

第二章

米芾（中）
流水不染尘

　　世传米芾有"洁疾"，他有非常严重的洁癖。清代邓石如做过一副对联"春风大雅能容物，秋水文章不染尘"，用来形容米芾特别适合。米芾平时洗手不用水盆，因为他觉得水在洗手的过程中已经变脏了，他让婢女拿着长柄水斗倒水洗手，洗完手也不用毛巾擦，等风吹干。一次有人帮忙拿了一下他的朝靴，米芾感觉非常不舒服，回到家里拼命清洗靴子，最后竟然都洗出了洞，不能穿了。

　　米芾的女儿到了嫁人的年纪，正好有人介绍了一个家在建康的年轻人，名叫段拂，字去尘。米芾说："既名'拂'，又叫'去尘'，真是我的好女婿。"于是就把女儿嫁给了他。纵观整个中国艺术史，米芾的洁癖恐怕只有倪瓒能跟他一较高下了。

比起生活上的讲究，米芾做官就比较随意。在神宗、哲宗和徽宗三朝，新旧两党斗得昏天黑地，北宋的朝堂变成了凶险血腥的擂台，几乎所有的官员都自动分为两组，磨刀霍霍，剑拔弩张，时刻都在寻找机会给对方最致命的一击。米芾却成了最特殊的那个人，没有任何一方视他为攻击目标，也没有任何一方拉拢他作为自己的党羽，他就像空气一样在充满险恶的北宋官场里自由自在地穿梭，活得那叫一个潇洒。

宋哲宗元符二年（1099），49岁的米芾由涟水军使改任蔡河拨发。宋朝在省一级行政单位（当时叫作"路"）设立帅、漕、宪、仓四司，"蔡河拨发"就属于漕司，负责漕运。这个工作"事少钱多离家近"，属于典型的肥差，米芾有大把的时间跟他那些书画朋友畅谈文艺。

对待书画，米芾在《画史》中有一段非常达观的表述，他说："书画不可论价，士人难以货取，所以通书画博易，自是雅致。今人收一物与性命俱，大可笑。人生适目之事，看久即厌，时易新玩，两适其欲，乃是达者！"但是我们千万不要随意相信他的话，言行不一是米芾的一贯作风。

当时米芾在真州（今江苏仪征）做官，根据明代蒋一葵在《尧山堂外纪》记载，有一次蔡京的长子蔡攸坐船路过真州，米芾上船拜谒。知道米芾是大行家，蔡攸就把自己所藏的王羲之的《王略帖》拿出来显摆。米芾一看目瞪口呆，马上要去用自己收藏的画来交换，蔡攸不愿意换，面露难色。谁知米芾立即登上船舷大呼："若不见从，某即投此江死矣。"并做投水状。蔡攸一看都要出人命了，没有办法只能答应交换。

宋人周辉在《清波杂志》中也有记载，米芾酷爱书画，他从别人那里借来古画，自己临摹装裱做一份赝品，最后把两份一起摆在主人面前，让人家自行挑选，剩下的就是自己的。他作假的水平非常高，几乎不可辨识，所以原主人经常选错。他就用这个办法，鱼目混珠，骗到了很多古代真迹，以至于他的朋友都看不下去了。

杨杰做过米芾的长官，米芾常用石头引诱杨杰，后来两人变成朋友。周紫芝在《竹坡诗话》中记载，有一次米芾去到杨杰那里，盘桓数日。有一天，杨杰准备了普通的鱼肉，但是故意骗米芾说"今日为君作河豚"。河豚有剧毒，

如果在烹饪的过程中处理不当，特别容易吃死人。米芾害怕不敢吃，最后杨杰笑道："公可无疑，此赝本耳。"这可是杨杰多次上当之后，做出的一点无奈的"报复"。

当然，一贯巧取豪夺的米芾也有被人捷足先登的时候。北宋元符三年（1100），米芾50岁，蔡京的儿子蔡绦在《铁围山丛谈》中记录了这一年发生的一件事。有一天蔡京坐船出门，米芾跟贺铸前来看望他。贺铸就是写《青玉案》（试问闲情都几许？一川烟草，满城风絮，梅子黄时雨）的北宋著名词人。这个时候，来了一个不怀好意的"恶客"，上来就叫板蔡京："都说你的大字举世无双，但是我觉得不过像被灯烛放大的影子，人怎么可能用椽子一样的大笔写字呢？"蔡京表示可以当面展示给他看。米芾跟贺铸一听，也来了精神，表示愿意一起做围观群众。等吃完了饭，磨好了墨，蔡京叫人取笔过来。这时候左右人拿出六七支笔，每一支都大如椽臂，三人看见都非常吃惊。只见蔡京在两张绢上写了"龟山"两个大字。就在墨迹未干的时候，贺铸假装上前帮忙张开绢，结果乘人不备，卷起两张作品夺路而走。米芾看见被人占了先机，大怒，此后跟贺铸绝交很多年才又和好。《宣和画谱》中也记录蔡京曾经书写过"龟山"二字，所以这个故事应该比较可靠。

米芾也有待人非常真诚的一面。比如宋人笔记《清波杂志》记载："又一日，米回人书，亲旧有密于窗隙窥其写至'芾再拜'，即放笔于案，整襟端下两拜。"人人都明白，信札中"再拜、顿首"这样的词仅仅是为了表示礼貌和尊敬，只有米芾觉得应该把它落到实处，也正是因为如此，不论什么人见到米芾，比如苏轼和蔡京，都能把他视为知己。

北宋建中靖国元年（1101），米芾51岁。正月的时候，前一年扶赵佶上位的向太后病死，米芾非常积极地写了《向太后挽词》，这是米芾传世作品中极为少见的小楷，字字清秀，从容自然，他努力地收敛着自己的个性，丝毫没有做作的气息，算是难得的精品。米芾还有一些其他小字作品传世，比如在《褚遂良摹〈兰亭序〉》后面的跋文，但是更偏行书一些。

一个书法家的书写习惯跟他最初受到的书法教育有很大关系。比如苏轼兄弟从小写字枕腕，所以苏轼写大一点的字都要枕腕。而米芾入门时是在墙壁上

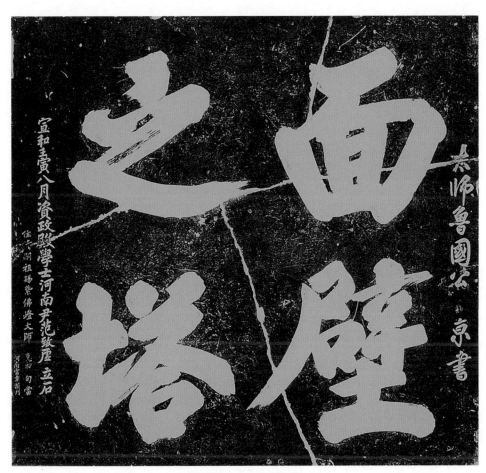

蔡京的大字《面壁之塔碑》

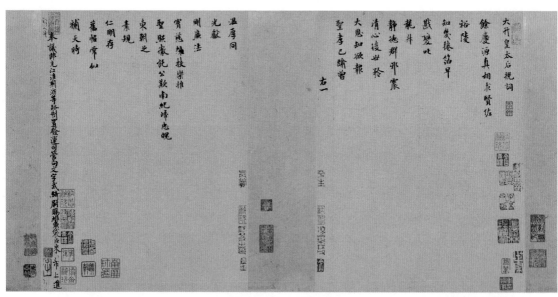

米芾　《向太后挽词帖》

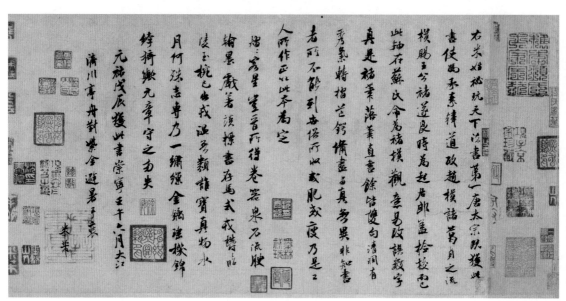

米芾　《褚遂良摹〈兰亭序〉》跋文

悬肘写颜体大字，所以米芾特别强调写字要悬肘，即使写很小的字也要悬肘。

宋人笔记《梁溪漫志》记载，当时的名士陈伯修和陈昱父子都是米芾的拥趸，尤其是儿子陈昱一直学习米芾的书法。有一天米芾去他们家，父亲陈伯修大喜过望，忙命陈昱出来拜见，米芾就让陈昱当面展示一下书法水平。看到陈昱写字以手腕着纸，就说："以腕着纸，则笔端有指力无臂力也。"应该提起笔来写，陈昱问："提笔亦可作小楷乎？"米芾笑而不答，让人取来纸笔，用提笔的方法写了一篇小楷《进黼扆赞表》，笔画端谨，字如蝇头，而位置规模跟大字一般不二。陈氏父子相顾叹服，更加敬佩，于是就向米芾请教方法，米芾说："此无他，惟自今已往每作字时不可一字不提笔，久久当自熟矣。"也就是说，米芾不论大字小字都提倡悬肘悬腕书写。

也正是因为长期悬肘书写，米芾才说自己是"刷"字。《海岳名言》记载了他跟赵佶的一段对话："米芾以书学博士召对，上问本朝以书名世者凡数人，海岳各以其人对，曰：'蔡京不得笔，蔡卞得笔而乏逸韵，蔡襄勒字，沈辽排字，黄庭坚描字，苏轼画字。'上复问：'卿书如何？'对曰：'臣书刷字。'"这段对话也是书法史上的一段佳话，虽然米芾对其他人的解读有些牵强，甚至有刻意贬低的意味，但是对自己"刷字"的评价倒还算准确，手臂不着纸，确实像"刷字"。宋人倪思在《经钮堂杂志》中也有类似表述："本朝字书惟东坡、鲁直、元章。然东坡多卧笔，鲁直多纵笔，元章多曳笔。"

五月，51 岁的米芾在真州见到了从海南岛北归的苏轼，多年未见的两人一起在此盘桓了多日。这期间苏轼发病，米芾精心照料，还给苏轼送来麦门冬饮子，于是苏轼写下《睡起闻米元章冒热到东园送麦门冬饮子》这首诗。苏轼病情稍有缓解后，便立即启程去常州。同年七月二十八日，苏轼病逝，十七天后的中秋节，米芾得到苏轼去世的噩耗后十分悲痛，于是写了五首挽诗。

即便伤怀如此，米芾也没有忘记将苏轼之前借去的一方砚台要回，拿走米芾的砚台简直就是要他的命。听说苏轼生前还嘱咐儿子把这方砚台作为自己的陪葬，吓得米芾赶紧索回。米芾一生爱砚如命，据说他曾经花五百两黄金购得李煜收藏的砚台，后来不幸丢失，米芾赋诗："砚山不可见，我诗徒叹息。唯有玉蟾蜍，向予频泪滴。"他还写出了中国第一部《砚史》。

讨回砚台后，米芾顺手写了一张字，就是今天我们看到的《紫金研帖》。此帖纸本墨书，纵28.2厘米，横39.7厘米，现藏于台北故宫博物院。正文是："苏子瞻携吾紫金研去，嘱其子入棺。吾今得之，不以敛。传世之物，岂可与清净圆明本来妙觉真常之性同去住哉。"

在《紫金研帖》中我们看到，51岁的米芾终于呈现出我们熟悉的样子。经历成熟期之后的米芾运笔很慢，多数笔画凝重苍茫且字字独立，但是他特别注意字与字之间的衔接和呼应，所以《紫金研帖》全篇气韵不断，整体稳重高古，是米芾中晚年典型的作品。可以看出米芾在50岁左右的时候，书风发生了一次重大转变。

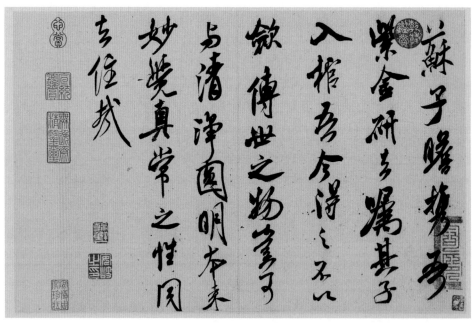

米芾　《紫金研帖》

米芾在《海岳名言》中记录了这次书风的转变，他说："壮岁未能立家，人谓吾书为'集古字'，盖取诸长处，总而成之。既老，始自成家，人见之，不知以何为祖也。"米芾从来不提外人对他的点拨和指导，如同一切都是他自己领悟到的一样。他有时就像一只狡猾的狐狸，我们要透过重重掩饰才能看清他。

其实，就像他从学唐改到学晋是受到了苏轼的指点一样，米芾书风的这次转变是受到了钱穆父的点拨（应该是在米芾50岁之前）。明代董其昌在《容台集》中指出："米元章书，沉着痛快，直夺晋人之神。少壮未能立家，一一规模古帖，及钱穆父诃其刻画太甚，当以势为主，乃大悟，脱尽本家笔，自出机杼，如禅家悟后，拆肉还母，拆骨还父，呵佛骂祖，面目非故。"大意是只有抛弃并且唾弃过去，才能奔向一个全新自在的未来。钱穆父批评米芾点画结字不能脱离晋人的窠臼，劝他放弃那些对细枝末节的关注，以营造书法作品章法的气势为主，只有从"势"上下功夫，才能自成一家，米芾也确实受益于这次指点。尽管钱穆父不是以书名世，如今也没有多少人知道他，但黄庭坚和米芾在书法瓶颈期都曾受益于他的指点，他确实是一个眼光独到的人，也是对中国书法史有着重要影响的人。

从此，米芾的书法创作势头一发而不可收。宋徽宗崇宁元年（1102），52岁的米芾写出《研山铭》。《研山铭》纵36厘米，横138厘米，现藏于北京故宫博物院。这幅作品是米芾在澄心堂纸上写的39个行书大字，用笔刚健、气势奔腾。米芾晚年书法结字偏旁硕大，彻底抛弃隶书以来汉字左让右的原则；竖笔弯曲有力的特点也很个性化。米芾书法的标志特征在此帖中几乎全部呈现。

大概也是在这一年，米芾又写出了《晓行巴峡》，这幅字可以算是米芾的代表作，内容是王维的诗，但只有拓片传世。在这幅作品中他的笔法、结字、谋篇都达到了巅峰状态，米芾曾说书法要"稳不俗、险不怪、老不枯、润不肥"，在此都表现得恰到好处。这幅字兼顾到了细节刻画和整体气势的统一，是他难得的大字行书作品。

宋徽宗崇宁二年（1103），53岁的米芾终于时来运转。多年担任地方官的他终于回到京城任太常博士。赵佶当然听过米芾的大名，于是他就叫米芾过来，想考察一下他的水平。

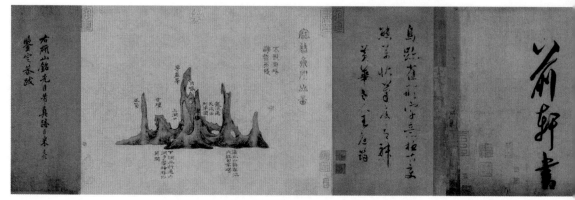

米芾 《研山铭》

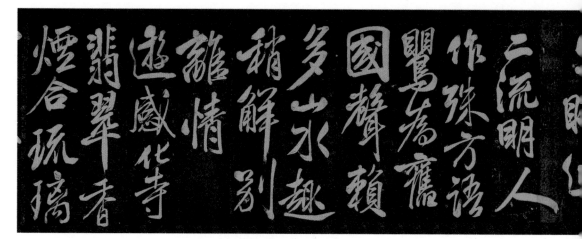

米芾 《晓行巴峡》（局部）

关于米芾和赵佶的第一次会面，宋人笔记《钱氏私志》有比较详细的记载。赵佶命人在瑶林殿布置了白绢的屏风，并且准备了玛瑙的砚台、李廷珪的墨、象牙的毛笔，让米芾书写《周官篇》，并且安排一个叫梁守道的人相伴。赵佶自己则躲在帘子后面暗中观察。只见米芾反系袍袖，爬高跳跃，54岁的他身体非常矫健，并且落笔如云，龙蛇飞动，写得非常卖力。当他听说官家就在帘子后面时，就回过头对着帘子大声说："奇绝，陛下。"

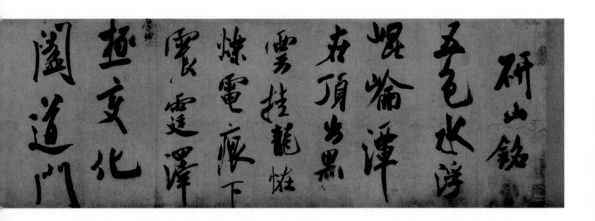

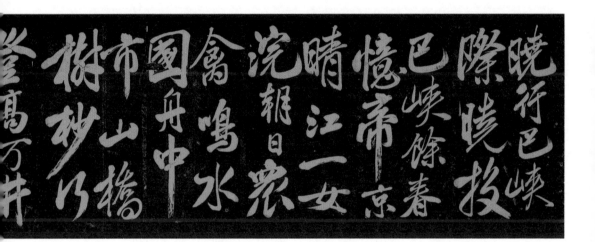

　　当然，另有传言说，米芾当时喊的是"一洗二王恶札，照耀皇宋万古"。
如果米芾真的说过这句话，那首先说明他又开始像对待唐人一样对待晋人，另
外也说明他的情商是非常高的，这句话看似是对自己书法的夸耀，其实也暗含
对赵佶瘦金体的吹捧，因为赵佶的字距离"二王"也比较远。米芾这么含蓄委婉、
不露声色的吹捧让赵佶非常高兴，于是就把在场的文房用具全部赏赐给米芾，
并且不久就让米芾做了书学博士，主要工作就是陪着赵佶玩。

米芾跟赵佶从来不见外。话说有一天，赵佶与蔡京讨论艮岳中的书画装饰，召米芾进宫在一个大屏风上写字，米芾相中了赵佶的砚台，就对赵佶说："此研经赐臣芾濡染，不堪复以进御，取进止。"——这个砚台已经被我污染，不适合再让官家您用了，就赐给我吧！赵佶大笑，就赐给了他。于是米芾手舞足蹈、兴高采烈地捧起砚台往外走，全不顾砚台里面的墨浸透袍袖。赵佶看后便对蔡京说："颠名不虚得也。"——米颠这个名字不是白叫的呀。蔡京赶紧说："芾人品诚高，所谓不可无一，不可有二者也。"可以看出，米芾跟蔡京、赵佶的关系不一般，当有人弹劾米芾没大没小，过于放肆时，赵佶还为他辩护"俊人不可以礼法拘"。

不过米芾也有被人骗砚台的时候。据说有一天，米芾跟朋友周仁熟炫耀说："我得了一方砚台，非世间物，等我给你瞧瞧。"周仁熟故意激将米芾："您得到的那些东西我都看过，好坏都有，您就是能吹牛。"米芾一生气就去取砚台出来，周仁熟知道米芾有洁癖，特地去洗了两遍手。米芾一看他这么恭敬，非常高兴，就把砚台拿给他看，周仁熟看了之后说："看着是不错，不知道发墨怎么样？"米芾就叫人取水研墨，水半天没到，周仁熟就着急，直接吐口水在上面磨墨。米芾一看脸色大变，非常生气地说："你为啥开始恭敬，现在放肆，砚台都被你污染了，我不能再用了，你拿走。"周仁熟就高高兴兴地把砚台拿回了家，他就是把准了米芾的脉。

宋徽宗崇宁三年（1104），米芾54岁，他由书学博士改任无为知军。第二年，因为在无为军任上拜石头，55岁的米芾遭言官弹劾被罢免。

但是过了一年多，也就是崇宁五年（1106），米芾又被复官为书画博士，不久甚至晋升为礼部员外郎，相当于现在的副司长。所以米芾写了一封《复官帖》来说明这件事情，可以看出米芾对自己官衔的升降稀里糊涂，好像当官的是别人一样。这幅字书写得也相当随意，不拘一格，信手挥就，是典型的草稿型作品。

米芾当上礼部员外郎这件事，让那些经正经科举上来的士人们看不下去了——我们十年寒窗，寒毡坐透，铁砚磨穿，才好不容易跻身士大夫行列，这个米芾就凭着恩荫入仕，凭着每天陪着皇帝玩玩就做起了员外郎，这还了得。

在古代，言官系统一直是政府机构的重要组成部分，负责维持朝廷的司法和纲纪，行使监督权。汉朝有侍御史，宋朝有御史台、知谏院，明朝有十三道御史、六科给事中，他们都有风闻奏事权，还有骂人豁免权，即使骂错了也不用道歉，更不会被惩罚，历史上皇帝杀大臣的事情不少，但是很少有皇帝杀言官，因为言官的职责就是进谏，要是敢杀言官，那就等于写了一个纸条贴脸上——我就是昏君。北宋的言官尤其凶狠。当他们把矛头对准米芾的时候，那谁也救不了米芾，言官们认为"芾出身冗浊（没有功名），冒玷兹选，无以训示四方"。所以米芾被贬为知淮阳军。

米芾倒也不在意，从容是米芾的一个优点，他还写下自己的《座右铭》："进退有命，去就有义。仕宦有守，远耻有礼。翔而后集，色斯举矣！"

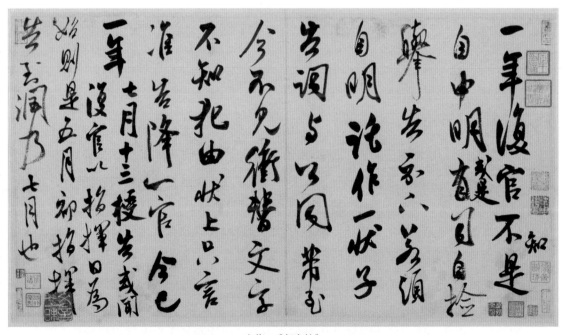

米芾 《复官帖》

第三章

米芾（下）

细说宋四家

　　《宋史·地理志》记载"置全国为十八路（省），下设州、府、军、监三百二十二"，也就是说北宋有 322 个相当于现在市级的行政单位，分别叫作"州、府、军、监"。崇宁五年（1106），56 岁的米芾任知淮阳军，职务相当于淮阳市长，治所在下邳县，米芾人生的最后两年就是在这里度过的。宋朝的地方官权力很小，能做的事情也很少，不过这正合了米芾的心意，他刚好可以将大量的时间用在笔墨和收藏上面。我们现在能看到的一些被后世认为最能代表他书法面貌的作品，比如《虹县诗卷》和《多景楼诗册》都出自米芾 50 岁以后。古代书法家的大字作品传世都偏少，所以这两卷大字尤其显得珍贵。

《虹县诗卷》是绢本手卷，纵 31.2 厘米，横 487 厘米，现藏于日本东京国立博物馆。《多景楼诗册》是纸本册页，由 11 页组成，每页纵 31.2 厘米，横 53.1 厘米，现藏于上海博物馆。这两幅都属于钱穆父指点米芾体现"势"的作品，笔力洒脱豪放，起收笔的处理完全不见晋唐人的严谨和法度，全篇浑然一体，苍老稳健，跌宕起伏，细节中透出张力。米芾的字总体来看很匀称，没有苏轼的欹侧多变，也不像黄庭坚的任意伸展。

米芾说自己是"刷字"，越到写大字时，他这种"刷"的效果越明显。这并不是说米芾的字带有匠气，相反，米芾写字总是充满变化，我们对比《虹县诗卷》和《多景楼诗册》，就会发现它们用笔一干一湿，《虹县诗卷》飞白纵横，《多景楼诗册》墨色浑厚；点画一轻一重，《虹县诗卷》轻盈跳跃，《多景楼诗册》舒缓浓重；书写一快一慢，《虹县诗卷》书写明显快于《多景楼诗册》。在基本笔法没有多大差异的前提下，两幅作品呈现出的面貌却大相径庭，这就是书法艺术的魅力。书写材质、书写工具、墨的浓淡以及书写速度，这些变量一旦发生改变，作品立即会带给观者不一样的感受。

不可否认，米芾晚年的书法作品中有很多对细节的处理显得相当随意，甚至很多笔画的力道被故意消解，以《虹县诗卷》前半部分为例，生疏和老道、潇洒和狂怪、对和错、好和坏，这些判断几乎都在一线之间徘徊，这也是米芾书法被一些人诟病的地方。比如黄庭坚在《山谷论书》中就批评过米芾："余尝评米元章书如快剑斫阵，强弩射千里，所当穿彻，书家笔势亦穷于此，然似仲由未见孔子时风气耳。"子路勇武质朴，黄庭坚把米芾的书法比作没见到孔子的子路，是指米芾的笔法有时候过于外露和张扬。其实，那些看起来不受约束的用笔在米芾书法中占比很小。

米芾留下了很多信札，在这些信札中米芾拿出了他全部的书写能力，努力向世人展现他的另一种书写面貌，这也是多数研究者容易忽略的一面。

书法作为一种艺术形式，它本身就有社交属性。比如前一段时间我和几个朋友去看北京嘉德拍卖行的书画拍卖预展，现场还偶遇了几个节目听众，我们就一起边看边聊。在看的过程中，我指着前面一幅作品说："这幅字学董其昌。"结果旁边的大爷听见了，说："你还挺懂书法的嘛！"我听见有人夸我，嘴上

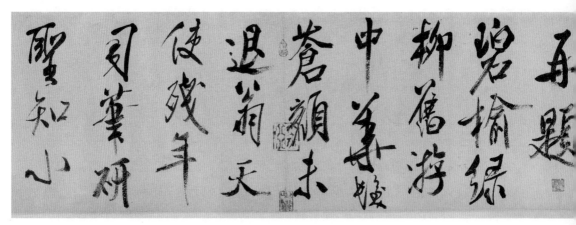

米芾 《虹县诗卷》（局部）

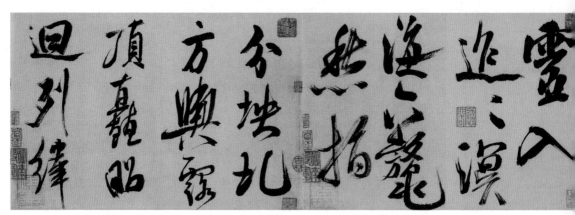

米芾 《多景楼诗册》（局部）

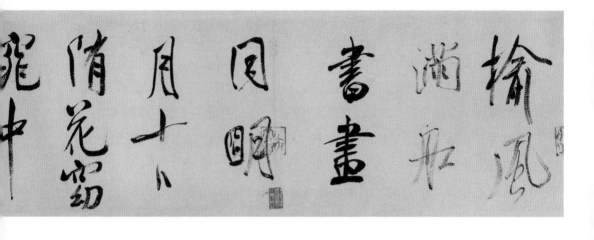

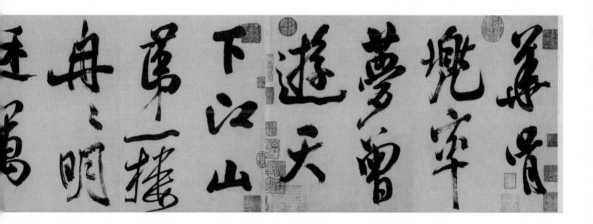

假装谦虚两句，心里自鸣得意。大爷接着说："这幅字应该是康熙的老师写的。"一听这话，我跟大爷四目相对，都有了找到知己的感觉。

相比之下，行书的社交属性最强，因为它就是在文人间的书信交流中产生和发展的。行书刻碑等是唐朝李世民之后的事情，普遍应用于牌匾就更晚，因此在漫长的时间里，行书主要用于文人之间的信札交流。这些信札除了沟通信息，也有展示、比拼书法的作用，这是书法家提升书写技能的极好机会。我们来看米芾的信札作品，大部分都很精到，在法度和性情之间拿捏得非常好，比如《甘露帖》《盛制帖》《清和帖》《参政帖》等，如果想学米芾的书法，那么千万不要忽略他的信札作品。

除了写字，米芾也画画，只不过开始得很晚。目前存世的唯一一幅米芾的绘画真迹是他为自己的《珊瑚帖》配的插图。大约是靖国元年（1101），51 岁的米芾写下了《珊瑚帖》，内容是他向别人炫耀自己的收藏，他说："收张僧繇天王，上有薛稷题。阎二物，乐老处元直取得。又收景温《问礼图》，亦六朝画。珊瑚一枝……"

当写到"珊瑚一枝"时，米芾竟然忍不住在旁边画出了这个珊瑚笔架的样式，并且注明底座是金的。这篇作品的字和图都非常随意，如果没有说明，我们几乎不能确认是米芾的作品。据说当时蔡京见到这幅涂鸦画作还专门嘲笑了米芾绘画水准之拙劣。

或许是因为受到了蔡京的羞辱而开始发愤图强，或许是因为担任书画博士的工作需要，我们推测，大概在北宋崇宁二年（1103）米芾开始尝试画画，这一年距李公麟因右手麻痹的毛病告老还乡已经过去了三年，米芾在《画史》中曾说明，"李公麟病右手三年，余始画"。南宋邓椿在《画继》中也采信了这种说法。米芾说他曾经跟李公麟讨论过绘画的"分布次第"，但是米芾没有模仿李公麟，因为他觉得李公麟学习吴道子并且没有摆脱吴道子的俗气，于是他取法高古，画面处理"不取工细，意似便已"。

根据邓椿的介绍，我们了解到米芾绘画作品多是小幅，且数量极少，到了南宋已经非常少见了，邓椿本人也只在一个叫李骥的人家中见过两幅，其中一幅是横画在纸上的松树，画面"针芒千万，攒错如铁"，邓椿从来没见过有人

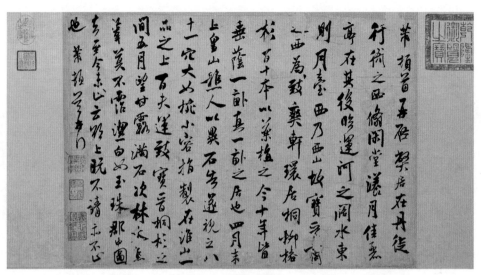

米芾　《甘露帖》

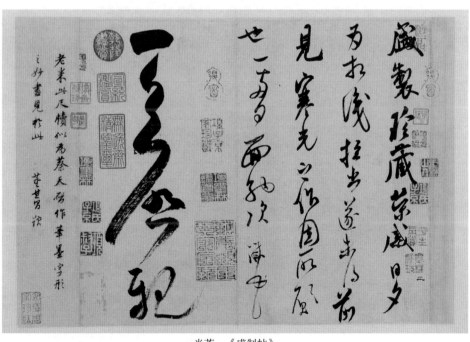

米芾　《盛制帖》

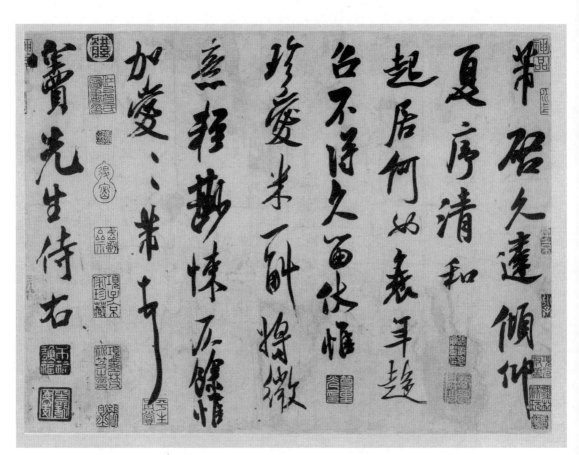

米芾 《清和帖》

米芾　《参政帖》

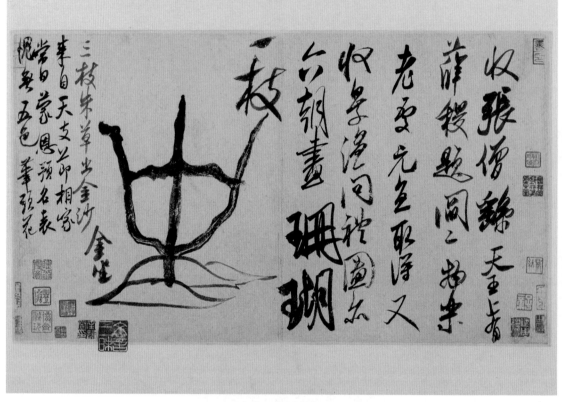

米芾　《珊瑚帖》

这样画松。第二幅作品是《梅兰松菊图》，枝叶相互交错但是并不杂乱，"以为繁则近简，以为简则不疏，太高太奇，实旷代之奇作也"，邓椿最终给出的评价是"乃知好名之士，其欲自立于世者如此"，也就是说他认为米芾的绘画是在刻意地营造以博取好的名声。

虽然《宣和书谱》中说米芾曾经画过一幅《楚山清晓图》，但是从邓椿这些描述中能够看出，我们熟悉的那种长卷式的米家山水画风可能更多出自米芾的儿子米友仁。根据蔡肇《故南宫舍人米公墓志铭》和岳珂《宝真斋法书赞》中的记载推断，米芾应该有五个儿子，但是只有长子米友仁知名，其他的儿子可能也很有才华，但都过世比较早，比如米芾最喜欢的二儿子遗传了米芾的书写天赋，但年仅二十岁就去世了，米芾一直到晚年都无法释怀失子之痛，他说："能书第二儿，二十岁化去，刳吾心肝，至今皓首之由也。"米芾既是为失去的儿子悲痛，也是为这份难得的天赋惋惜。丧子之痛让米芾几乎一夜白头，这和我们熟悉的那个狂妄不羁的米芾仿佛不是同一个人。莫道男儿心似铁，君不见，遍川红叶，尽是离人眼中血！

北宋神宗熙宁七年（1074），米友仁出生，当时24岁的米芾正在临桂尉任上。

米友仁，字元晖，世称小米。他很有艺术天赋，青年时期的米友仁已经开始崭露头角，邓椿在《画继》中介绍说，黄庭坚见到他称赞"虎儿笔力能扛鼎，教字元晖继阿章"。米芾把米友仁画的《楚山清晓图》进献给赵佶，赵佶赐给他书画各两轴以示鼓励。有人说米友仁的画"天机超逸，不事绳墨，其所作山水，点滴烟云，草草而成，而不失天真，其风气肖乃翁也"。他的画风学的就是父亲米芾。

米友仁常常在他的画作上题"墨戏"两个字。很多士大夫都以能要到他的作品为荣，但是后来到了南宋，米友仁官至工部侍郎、敷文阁直学士，身价涨了，他就很少再送人作品了，于是有人作诗调侃他："解作无根树，能描濛鸿云。如今供御也，不肯与闲人。"米友仁的性格也与米芾很像，胸怀宽大、自在随性，一直活到八十岁，无疾而终。

今天我们还能看到一些米友仁落款的作品，比如北京故宫博物院收藏的《潇湘奇观图》和《云山墨戏图》，它们都是纸本水墨长卷。绘制的内容也非

米友仁 《潇湘奇观图》

米友仁 《云山墨戏图》

常接近，远处都是浓淡交错的尖形山，近处都是曲折回环的水岸，中间都是纵横环绕的云雾。若隐若现的树木、房屋和道路点缀其间，画面迷蒙、梦幻，水墨淋漓又变幻莫测。所以当时人说米友仁的画"烟云变灭，林泉点缀，草草而成，不失天真，意在笔先"。

"米家山水"在技法上非常简单。"落茄点"是米友仁作品最典型的特征，就是用硕大的、横向的点来表现作品。米友仁明显是继承了南唐董源的画风，但是有所删减。在米友仁的笔下，基本没有披麻皴，除了房屋和树干用勾线，山石树冠都用"落茄点"表现。米友仁画画用笔非常湿，画笔都是先蘸水，再

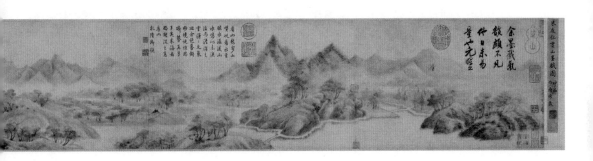

蘸墨，用深浅浓淡的层层点染来表现事物的阴阳向背，这样一来画面就会变得富有层次。

　　"米氏云山"的出现代表着中国绘画完成了一次彻底改革，我们基本上可以把绘画归为 "古典写实绘画"和"文人写意绘画"两类。即使早期我们已经注意到要追求"气韵生动"和"骨法用笔"这样的绘画标准，但是对于细节"像"的追求却是画家们的执念，从顾恺之、张僧繇、王维、吴道子到"荆关董巨"、李成、范宽，都是如此，一直到苏轼、米芾，这种观念才开始被彻底颠覆。

米友仁继承了米芾相对率真的画风，抛弃了绘画中工艺和制作的部分，直接用更抽象的笔触表现画面，这是古典主义写实绘画达到高峰之后的必然结果，米氏父子重新制定了绘画审美标准，尤其是近距离的审美标准，把古典主义绘画中对细节的审美，变成对笔触和水墨本身的审美。当然，如果相对远距离欣赏，"米氏云山"的效果跟之前的古典主义写实作品相比并没有太大区别，看起来都很真实。

如王国维所说"最是人间留不住，朱颜辞镜花辞树"，看着儿子米友仁日渐成才，宋徽宗大观元年（1107），米芾也终于走到人生的尽头。关于米芾的死，明代小说集《何氏语林》描写得非常奇特，据说米芾买好了棺材，写完了遗嘱，连追悼会都提前彩排了，然后从容地溘然长逝。《何氏语林》里面说："米元章晚年学禅有得，卒于淮阳军。先一月，区处家事，作亲友别书，尽焚其所好书画奇物，预置一棺，坐卧饮食其中，前七日不茹荤，更衣沐浴，焚香清坐而已。及期，遍请郡僚，举拂示众曰：'众香国中来，众香国中去。'掷拂合掌而逝。"

米芾通过绝食耗干自己最后一点精气，让自己平静且干净地离开这个世界，不让自己在最后一刻露出一丝痛苦、沾染一丝污秽。南朝萧惠开说："人生不得行胸怀，虽寿百岁，犹为夭也。"意思是说，人生如果不能按着自己的想法来活，即使百岁，那也就像夭折一样。一切安排都能符合自己的心意，对于米芾来说已经够了，米芾绝不能容忍自己拖着病恹恹、脏兮兮、不能自理的身体活在这个世界上，一天都不能。

米芾的影响并没有随着他的去世而消散，他反而越来越受追捧。南宋人收集米芾作品数千件，赵构更是把米芾的书法制作成帖，称作《绍兴米帖》。米芾的书法影响深远，特别是从明代中晚期开始，祝允明、徐渭、王铎、傅山等人都受到过米芾的影响，并且这种影响一直延续到今天，目前存世的米芾真迹据说还有五十多件。

我们最后总结一下米芾，米芾的性情粗看很有六朝名士的风范——越名教而任自然，审贵贱而通物情，从不把官职、财富、地位放在心上，他真正关心的只有自己的收藏和书画成就。

但是细看米芾就会发现，他的性格非常复杂，他是一个善于掩饰自己的人。

比如世称米芾为"米癫"，但他的"癫"中有性情，也有造作，有天性使然，也有哗众取宠。就像曾经爱装疯的杨凝式，米芾也经常把"癫"当成他"撒泼要赖"的借口和"巧取豪夺"的伪装。再比如米芾虽好洁，但有时候也忍不住跟一群文人和歌女混在一起，杯盘狼藉，又或者把带墨的砚台直接塞进袖子，脏得简直不忍直视。

米芾在绘画方面也有很大的贡献。

随着绘画"文学化时代"的到来，绘画的参与者不止有专业的艺术家，还出现了大批的文人。这些文人画家们越来越重视观念的突破和性情的表达，就像苏轼说的："文以达吾心，画以适吾意。"他们沿用前人的技法，不会在工具和题材上面寻求什么突破，只需一支简单的画笔。画画就像作文与写诗一样，只是呈现他们的品位与修养的一种方式。米芾父子就是文人画的倡导者和实践者，他们也跟苏轼一样推动了绘画审美观念的转变。要知道，直到 18 世纪到 19 世纪期间，其他国家的艺术家才诞生了相似的观念，我们领先世界其他文明七八百年。

米芾还做了很多艺术史论的工作，比如《书史》《画史》《海岳名言》以及诸多作品的题跋。其间不乏精到的论述，比如他说"稳不俗、险不怪、老不枯、润不肥"，还说"心既贮之，随意落笔，皆得自然，备其古雅"。他对一些艺术家也有很多生动的评价，无不显示出米芾广阔的视野和精湛的鉴赏力。

但是我们看待米芾的言论一定要特别谨慎，他说话有些刻薄，曾贬旭素、诮颜柳，苛刻求疵。他说欧阳询"寒俭无精神"，说李北海"乍富小民，举动屈强，礼节生疏"。另外米芾关于书画的记录，比起史论，更像一个收藏家的账本，只记录了大量艺术品收藏信息，对后世的参考价值不太大，所以历代文人对米芾的几部论著都不太重视。

当然，米芾最大的贡献还是来自他的书法造诣，米芾书法之所以取得这样的成就，有个人天赋和努力的原因，也跟他所处的时代和环境有很大关系。我们从大历史的视角看一下宋四家是怎么产生的，所谓的"尚意"书风又是怎么回事？

宋初的人们在书法上依旧努力追随晋人和唐人的精神，其中蔡襄是这一

风潮的杰出代表，后来书风略显叛逆的苏轼、米芾和黄庭坚等人，在早年也都对晋朝唐朝心向往之。但是历史不会简单地延续和循环，艺术更不会丝毫不变地轮回，个性张扬的北宋文人在学习前人的基础上，逐渐释放自己的本色，最终，千姿百态的北宋书法进入我们的视线，苏轼写得"欹侧多变"，黄庭坚写得"纵横舒展"，米芾写得"潇洒豪放"。后来人们把这种展露性情的书风统称为"尚意"。

我们根据年龄排列宋四家的顺序是：蔡襄、苏轼、黄庭坚、米芾。对于晋唐法度，蔡襄遵循最多，苏轼心生敬畏，到了黄庭坚开始刻意创新，米芾则彻底放飞自我，他们书法风格的变化是逐渐背离晋唐法度的过程。

我们讲宋人"尚意"，但是严格讲，"意"并不是一种书风，而是张扬展示自我的方法。其实对于人性的解放，魏晋人做得更加彻底，喝酒和清谈都是当时的名士标配，但是拿起笔，他们还是努力地追求书法所表现出的气韵。而宋朝人是把书法当成表现自我的渠道。

宋人的书写整体比晋唐人更加放松，他们有时候甚至会故意弱化书写的技术难度，这点在苏、黄、米的作品中尤其明显。比如长横笔、长竖笔的处理，他们不再把力量送到笔画的最后，很多细节完全随性情，即使有一些刻意的安排，比如很多捺笔接连出现的时候，也会寻求变化，不过这些变化也很随性。

我们都知道有个说法：晋人"尚韵"，唐人"尚法"，宋人"尚意"。虽然这些概括有些片面和武断，但也确实说明了各个时代书法风格的主要特点。这里唐人的"法"主要来自楷书，比较好区别，但描述行书的"韵"和"意"就经常被混淆。

"韵"更多强调作品的视觉感受，技法的成分多一些；"意"更多强调作者的自我表达，性情的成分多一些。"韵"更多求美，"意"更多求拙。不过我们要特别注意，"意"是建立在"韵"和"法"的基础之上的。就像宋四家都有过硬的晋唐书法基本功一样，"意"是书法到了一定成熟阶段后才可能有的探索，也只有在"韵"和"法"的基础之上，这样的探索才有价值，不然就会陷入"门外汉"和"野狐禅"的尴尬境地，这也是很多后人学习宋四家经常陷入的误区。

以宋四家为首的北宋中晚期书坛，是中国书法史上最后一次大规模集中出现顶级书法家的时期。宋四家的尚意书风首先是性情的，比如蔡襄、苏轼，他们的书风跟严格的性情相对应，但也是刻意的，比如黄庭坚"鲁直以平等观作欹侧字"，米芾在"集古字"的同时，随时展现不同的面貌。他们的"尚意"是有功力、学养和性情支撑的尚意，看似轻风细雨、闲庭信步，其实要求很高。所以后人很快发现这条路对于多数人很难继续下去，作品很容易就陷入丑、怪、甜、俗的格局里面。看似降低了书写难度的尚意书风，其实是提高了对书写者的修养和意趣要求，只有那些更加卓越的心灵才能辨识、整理并呈现出更多的意趣，可以说"尚意"是一道更加难以跨过的门槛。正是因为这些原因，自从元朝以后，书法家们又回归到对晋唐法度方向的探索。

米芾去世二十年后北宋就灭亡了，宋朝的书法大厦也轰然倒塌。比如南宋朱熹就说过："字被苏、黄胡乱写坏了，近见蔡君谟一帖，字字有法度，如端人正士，方是字。"当然，朱熹的言论比较保守，不过南宋书坛泥沙俱下、缺乏建树的局面也是实情。要想真正改变书坛面貌，还要等待150年之后的赵孟頫。

第四章

卫贤、郭忠恕

界画的发展

　　"界画"就是以界尺为辅助工具进行创作的画作，一般绘制于台阁建筑或者室内家具上，具体操作是一只手同时握着毛笔和一根小棍子，将棍子抵在界尺上画直线，不让毛笔直接接触界尺，以免污染界尺，进而污染到画面。界画大概诞生于春秋，成熟于隋唐，兴盛于两宋。界画在诞生之初就带有很强的实用功能，西汉刘向在《说苑》中记载，齐国有个画家叫"敬君"，擅长画界画，齐王要建一座九重台，就召敬君先绘制出来，说明界画具有建筑设计图纸的属性。

　　高明的界画家能把建筑的全貌完整无缺地呈现在纸上。北宋黄休复在《益州名画录》中介绍，五代蜀地有一个叫赵忠义的画家擅长界画，后蜀孟昶叫他

去画一幅《关将军起玉泉寺图》，画完之后孟昶让工匠对比，结果竟然跟实物分毫不差。所以历史上的界画除了具有艺术审美功能，还具有类似文献的价值，传世的界画跟文字互相印证和补充，是今天学者研究中国古代建筑和生活方式的第一手资料。

　　我们在汉代画像砖中就已经发现了大量的建筑绘画，其中很多直线在绘制过程中明显借用了工具，比如内蒙古和林格尔出土的东汉《宁城图》就是早期的界画。到了汉末六朝，界画已经成为一门比较独立的画科。比如东晋顾恺之在《论画》开篇就说："凡画，人最难，次山水，次狗马；台榭一定器耳，难成而易好，不待迁想妙得也。"顾恺之也说画亭台楼阁这些固定形态的东西，虽画起来困难，但是非常容易画好，因为无需过多考虑要营造什么样的非凡意境。也就是说在顾恺之的时代，建筑绘画画得好这件事已经是司空见惯了。

东汉《宁城图》

到了隋朝，一些画家开始因为建筑绘画而闻名，比如张彦远在《历代名画记》中说展子虔"尤善台阁"，说董伯仁"楼台人物，旷绝古今"。在唐代，人物画的发展达到顶峰，但是建筑绘画也在一些特殊的场合被广泛应用，比如敦煌莫高窟的唐代壁画中绘有大量成组的建筑界画，陕西懿德太子墓中也绘有气势恢宏的阙楼，现存于陕西历史博物馆。

很多唐代的日常绘画中并不表现背景，比如《步辇图》《虢国夫人游春图》和《簪花仕女图》等。五代到两宋，绘画中人物开始变小并且常常处于室内外场景中，因此大量的室内屏风和室外建筑进入到人物绘画中，比如《韩熙载夜宴图》《重屏会棋图》等，界画开始进入全盛时期。

莫高窟 103 窟唐代壁画

唐懿德太子墓阙楼壁画

《宣和画谱》在卷八"宫室叙论"中介绍："粤三百年之唐，历五代以还，仅得卫贤，以画宫室得名。本朝郭忠恕既出，视卫贤辈，其余不足数矣。"也就是说在北宋人看来，从唐朝、五代到北宋这四百多年间，只有卫贤和郭忠恕堪称顶级界画大师。应该说这份评价是非常难得的，因为编写《宣和画谱》的人应该见过很多我们今天仍认为非常好的界画作品，比如赵佶的《瑞鹤图》、张择端的《清明上河图》、李成的《晴峦萧寺图》等。

　　关于卫贤，其生平介绍主要来自北宋郭若虚的《图画见闻志》。郭若虚说卫贤是长安人，在南唐李煜的画院做内供奉，擅长画人物、台阁。他最初学习尹继昭，后来改学吴道子。李煜对他的画特别青睐，北宋有个叫张文懿的人，家中藏有一幅卫贤的《春江钓叟图》，上有李煜亲自题写的《渔父词》二首。其一曰："浪花有意千重雪，桃李无言一队春。一壶酒，一竿纶，快活如侬有几人？"其二曰："一棹春风一叶舟，一纶茧缕一轻钩。花满渚，酒盈瓯，万顷波中得自由。"这两首雅致清新的小词，明显比李煜在赵干的《江行初雪图》上只题一行字显得更加重视。

　　《宣和画谱》记载卫贤的作品在内府收藏有 25 幅，今天我们还能看到卫贤名下的《高士图》和《闸口盘车图》。其中《高士图》是几乎没有争议的卫贤作品，也是我们今天能够见到的最早的卷轴界画，壁画形式的界画，在莫高窟有很多更早的。

　　《高士图》绢本设色，纵 134.5 厘米，横 52.5 厘米，现藏于北京故宫博物院。它虽然是立轴，但是采用了手卷的装裱方式。手卷和立轴最大的差别是有没有轴头，立轴是竖着看，手卷是横着看，这幅画装裱成手卷就说明当时的主人并没有准备悬挂。画卷装裱工艺精细，是宋徽宗赵佶时期典型的"宣和装"，前后隔水用黄绢，卷前有赵佶瘦金书标题"卫贤高士图"。

　　画面描绘了汉代隐士梁鸿与妻子孟光相敬如宾、举案齐眉的故事。在高耸的崇山峻岭之中有一个篱笆围成的精致小院，名士梁鸿坐在歇山顶的亭内看书，面前的孟光把餐食恭敬地举过头顶，展现了夫妻二人恬淡自得的生活画面。

　　画中的建筑、家具和篱笆都采用了界画的绘画技巧，工整细腻，但画面中的笔墨主要还是用来刻画山石树木。《宣和画谱》中评价卫贤："至其为高崖

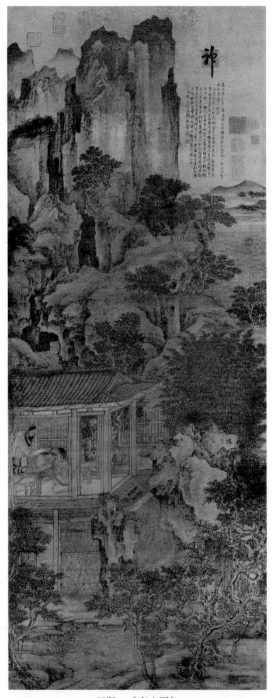

卫贤 《高士图》

巨石，则浑厚可取，而皴法不老，为林木虽劲挺，而枝梢不称其本，论者少之。"把这些评价用在这幅画上非常恰当，卫贤对于山石的处理确见功力，高低错落，远近连接，气韵不断。山石的皴法并没有受到他的同事董源"披麻皴"的影响，反而更像北方的荆浩，所以卫贤很有可能是在北方学艺后才去的南唐。相比山石，卫贤对中景区域的树木出枝处理就显得稚嫩很多，用笔明显不够老练。所以后人才说"而枝梢不称其本，论者少之"。

卫贤名下的另一幅《闸口盘车图》是更加重要的传世作品。因为这幅画左下角有"卫贤恭绘"的落款，《宣和画谱》中卫贤的名下也确实有一幅《闸口盘车图》。

《闸口盘车图》绢本设色，纵53.3厘米，横119.2厘米，现藏于上海博物馆。画面中心是一座跨水而建的官营磨面作坊，磨坊被建在河道上，上下两层，下层用流水推动转轮提供动力，上层是磨面工作间，面阔三间，左右两侧有耳房，两组动力装置分别是磨面机和罗面机。元代王祯在《农书》里面描述这种水磨坊，"栈上置磨，以轴转磨中，下彻栈底，就作卧轮，以水激之，磨随轮转，比之陆磨，功力数倍"。关于水动罗面机，王祯也有描述。

中国在两千年前的东汉就已经有了利用水做动力的设备，《后汉书·杜诗传》记载："七年（建武七年），迁南阳太守……造作水排，铸为农器，用力少，见功多，百姓便之。"到六朝时期，利用水排动力的水磨坊已经很多，只不过我们今天找不到实物或者图像资料。五代卫贤的《闸口盘车图》是我们目前发现最早的水磨坊图像资料。

在进入工业革命之前，全世界的人们都在尝试设计自然动力磨面装置，有的利用风能，比如堂吉诃德与之战斗的风车磨坊；有的则用水来提供动力。相比风能，水动力装置的输出更加稳定，因为假如某天没有风的话，只能改手动推磨。除此之外，风力的强弱、风的方向也没有办法控制。水就稳定得多，尤其是南方常年不结冰，水磨坊完全没问题。不仅如此，人们还可以在上游设置闸门，通过控制水流的大小操控设备，所以水动力磨坊在古代是优先选择的。

《闸口盘车图》中画有45个人，其中大部分是劳作者，他们或打着赤膊，

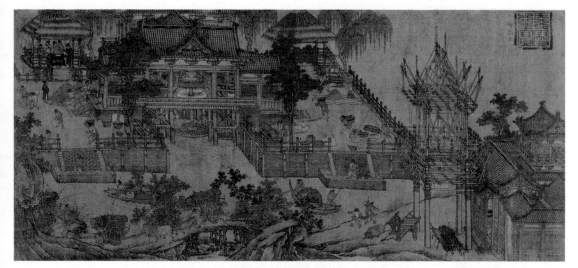

卫贤 《闸口盘车图》

或穿着短衫，有的在磨面，有的在筛米，有的在搬粮，有的在挑水，还有一些忙着赶车、划船，往磨坊送粮食。左上角亭子里面有一组五人，看服装应该是官员和随从，两个穿官服的人围在案子边上处理文件，后面三人侍立。

　　画面右侧是一家酒楼，门口高扎彩楼欢门，欢门画得精妙绝伦。在《清明上河图》中也有同样的彩楼欢门，这是古代界画家专门用来炫技的方式，北宋郭若虚在《图画见闻志》中就记载，一个叫支选的画家在北宋仁宗年间，就以画这种"酒肆边绞缚楼子"闻名。酒店门口贴着"新酒"两个字，透过酒楼二楼的窗户，我们看见一组官员模样的人正坐在桌子边喝酒，四人围坐，还有一个人站在窗户边，像是今天人们接打电话时的状态，其中两人穿着红色官服，品级应该更高一些。整个画面看下来，画家真实地反映了不同身份人群真实的生活状态。

关于《闸口盘车图》历来有很多争议，主要在三个方面有争议：第一是建筑细节，画中出现的耳房、普拍枋、踏道象眼、歇山面的悬鱼等有明显的宋代建筑风格；第二是人物装束，比如官员的硬翅幞头等都像是北宋的形制；第三是装裱，该画装裱是典型的宋徽宗时期的"宣和装"，黄绢上下钤有"政和""宣和"朱文印，有人据此说这是一幅宋徽宗时期的作品。

应该说这些反对意见其实都值得推敲，首先，我去现场看过目前存世的五代建筑，比如山西平顺龙门寺西配殿、山西平顺天台庵大殿、山西平顺大云院弥陀殿、山西平遥镇国寺万佛殿，这些建筑总体来说有很明显的唐风，跟画面中一些细节差异很大。但这种差异我认为主要来自地域，比如更北方的辽继承唐代建筑遗风更多。南唐跟北方本来就具有较大的地域差异，而我们后来熟悉的宋代建筑风格很大程度上是对南方精巧华丽风的继承，所以北宋建筑特征首先出现在南唐一点都不奇怪。还有一些细节，比如左上角亭子中官吏所坐的椅子，靠背的横木卷曲上弯，我们在《韩熙载夜宴图》中可以找到很多同样的实例，这些都是典型的南唐风格。

其次，人物装束上跟北宋非常相似，比如历史上一直有传说，赵匡胤为了防止臣子交头接耳设计了硬翅幞头。事实上硬翅幞头在五代已经广泛流行了，我们在榆林窟 25 窟的供养人头上就可以看到硬翅幞头，绘制年代应该是唐末五代。另外《闸口盘车图》中很多劳动的人穿着犊鼻裤、单腿开裆的裤子，这些服装更有古风，反而在宋代比较少见。

第三点，这幅画确实在北宋末年被内府重新装裱盖章，这点没有争议。但我们要注意的是，《闸口盘车图》可能并不是一幅完整的画，尤其是画面的上方和右侧的构图，明显是被切割过的，所以原画的尺寸我们很难评估，它极有可能是一幅屏风画的局部。水磨坊在五代十国时期是很热门的绘画题材，北宋李廌在《德隅斋画品》中说他曾经见过郭忠恕在"清泰元年所作盘车图粉本水磨大图"，元代流传至今的佚名《山溪水磨图》也是一幅大的立轴。

《山溪水磨图》绢本设色，纵 153.5 厘米，横 96.3 厘米，现藏于辽宁省博物馆，是一幅非常完整的作品，一座水磨坊处在山水之中，建筑的基本布局跟《闸口盘车图》很接近，但是整体的绘画水准却比《闸口盘车图》差一大截。

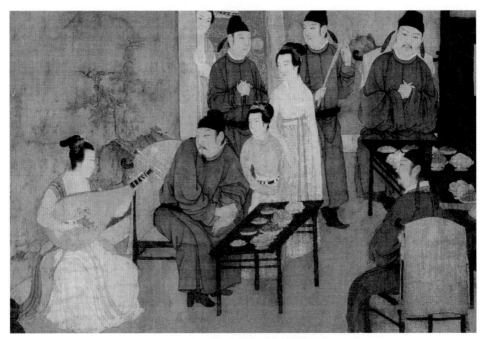

顾闳中 《韩熙载夜宴图》中的座椅

榆林窟 25 窟西壁下端供养人（西夏补绘）

建筑屋顶、斗拱等细节画得不够清楚，人物的线条变得绵软赢弱，除左下角一组准备下水的牛车描绘得比较灵动之外，多数人物安排都显得比较僵硬。山石的皴法比较接近李成的卷云皴，但是画面大面积晕染，用笔很湿，总体匠气比较重。但是这幅画也非常重要，我们可以从中看到从五代到元代三百年间水磨坊的机械结构在升级，盘车变得更加复杂并且增加了大量木质齿轮传动机构，磨坊的加工功能变得更加多样，这些都是时代的痕迹，是难得的史料型作品。

卫贤的《闸口盘车图》极有可能是一幅大图残存的一部分。画面上方和右侧构图明显不完整，建筑好像被突然截断，可能是装裱的过程中裁剪掉了污损的区域。

综上所述，我们认为《闸口盘车图》应该就是南唐卫贤的作品，毕竟能把人物、河流、建筑、树木和车船如此之多的元素穿插安排在一起，并且使其生动自然，不是普通水准的画者能完成的，必须得有深厚的笔下功力和对生活细致入微的观察。历史上能做到这般的艺术家也并不多，只有卫贤、郭忠恕和张择端几个人而已，张择端我们都听过，那郭忠恕又是什么来头呢？

郭忠恕是少数在《宋史》中有传的艺术家，还有一些资料，比如北宋郭若虚在《图画见闻志》对郭忠恕也有比较详细的交代。郭忠恕，字恕先，洛阳人，大概出生在 930 年左右，很小就能写文章，七岁的时候就考中童子科，是个少年天才，而且有极高的书法天赋，成年后他以擅长书写篆隶闻名当世。跟他的天赋同样突出的是他的脾气，横溢的才华和火暴的性情始终伴随郭忠恕，这也注定了他一生的沉浮。

二十岁的时候，郭忠恕投靠到后汉刘知远侄子刘赟那里担任幕僚，不过年轻气盛的郭忠恕和一个叫董裔的同僚结了仇，不久，在一个月黑风高的夜晚董裔被杀，凶手极有可能是郭忠恕，因为他逃走了。不过他也因祸得福，他的老板刘赟很快被郭威骗去继承后汉皇位，结果被杀掉了，郭威自立后周，郭忠恕算是逃过一劫。

有杀人前科在五代十国实在算不得什么大事，周太祖郭威年轻时就在闹市亲手杀死一个卖猪肉的恶霸，后来施耐庵根据郭威的事迹编写出了"鲁智深拳打镇关西"的桥段。郭威听说郭忠恕的事迹后，把郭忠恕当成同道中人，

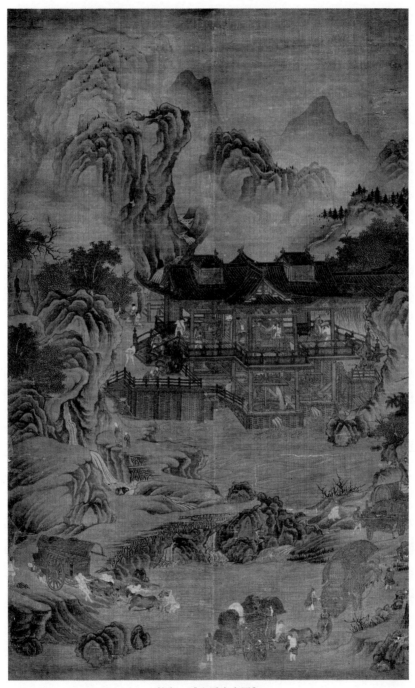

佚名　《山溪水磨图》

于是召郭忠恕为博士。

不过郭威很快就后悔了，因为他发现郭忠恕性格实在太暴烈了。一次，郭忠恕喝醉酒跟监察御史符昭文在朝堂上发生了激烈的争执，御史言官们看不下去了，就弹劾郭忠恕，谁知他一把抢过御史的奏疏，当场撕毁。郭威虽然也杀过人，但毕竟当了皇帝，不再像过去一般粗鲁，他只能不停地摇头，于是将郭忠恕贬为乾州司户参军。不过郭忠恕依然我行我素，作为犯官，他又打了当地主管的官员范涤，不但打人，郭忠恕还擅离贬所，这在当时是大罪。古代被处分的犯官是没有行动自由的，只能老老实实待在贬所。很快他就为自己的鲁莽付出了代价，郭忠恕被削籍发配灵武。

后来赵匡胤建立宋朝，愤世嫉俗的郭忠恕不再谋求做官，而是放任自己在岐、雍、陕、洛之间游荡，他最大的爱好就是画画，经常画一些屋木树石，格调都自成境界，不是老师能传授的。他只乘兴作画，如果有人拿着绢素求画，他必然怒目而去。

当时名将郭从义守岐山，经常请郭忠恕吃饭，并且一定会在旁边准备好笔墨绢素，一连几个月，终于有一天郭忠恕趁着酒醉开始画画了，他只是在绢上的一角画了几座山峰，郭从义拿到后非常珍惜。岐山还有一个富豪，希望能得到郭忠恕的画，也是每天都请他喝酒，并且准备好纸笔让他作画。郭忠恕取出一卷长长的纸，在开始的一角画一个小孩子拿着线轴，又在纸的最末端画一个风筝，中间引了一条长数丈的线。富人看见了，一脸的不满意，再也不请郭忠恕吃饭了。

宋太宗赵光义显然不知道郭威的前车之鉴，他登基后听说郭忠恕很有才华，就召他做国子监主簿。郭忠恕依然酗酒，酒后肆意谈论时政得失，而且颇多怨言，赵光义听到后火冒三丈，也没客气，直接把他发配登州。

以上这些故事都能说明郭忠恕是一个清高自傲、不拘一格的人。郭忠恕画很多，还画得很细。到了北宋，他的作品光内府就收录了34幅，多数都是精巧细致、耗时费工的界画，疏放不羁的外表下，郭忠恕也有着严谨执拗的一面。

刘道醇在《圣朝名画评》中关于郭忠恕的楼阁绘画描述得非常具体，他说："忠恕尤能丹青，为屋木楼观，一时之绝也。上折下算，一斜百随，咸取

砖木诸匠本法，略不相背。其气势高爽，户牖深秘，尽合唐格，尤有所观。"刘道醇说郭忠恕笔下的建筑严谨精确，并且都按照唐朝的规制画就。也许正是因为这样，《宣和画谱》评价郭忠恕说："喜画楼观台榭，皆高古，置之康衢，世目未必售也。"意思是说，他画的楼观台榭虽然很好但都非常高古，不是时下的流行款，如果拿到市场上去卖，那未必卖得出去。他的画就像韩愈的文章一样，时下的俗人是读不懂的。刘道醇还介绍郭忠恕不擅长画人物，他画中的人物多由画家王士元代笔，以成全美。

今天传为郭忠恕的作品有很多，比如日本大阪市立美术馆收藏的《明皇避暑宫图》传为郭忠恕作品，绢本水墨，纵161.5厘米，横105.6厘米，画中楼阁描绘精制细密，法度严谨。

比较确定的郭忠恕作品是现藏于台北故宫博物院的《雪霁江行图》，这是一幅立轴，绢本设色，纵74.1厘米，横69.2厘米，赵佶的题款，是这幅画的重要判断依据。

南宋楼钥说："妙绝丹青郭恕先，幻成雪霁大江船。"画面中是两艘满载货物的大船行在冬季的江水中，船身落了一层白雪，船上的人多数都弯腰躬身，瑟瑟发抖，船的所有细节包括船身、船舱、舵楼、桅杆都纤毫毕现。郭忠恕应物象形的还原能力在当时已经非常有名，宋代李廌曾在《德隅斋画品》中说："栋梁楹桷，望之中虚，若可投足，栏楯牖户，则若可以扪历而开阖之也。"他画的都跟真的一模一样，几乎可以欺骗人的眼睛。因此这幅画也完整地记录了很多信息，甚至可以作为我们复原宋代货船的参考依据。

这幅画还有一个姐妹篇，就是藏于美国纳尔逊–阿特金斯艺术博物馆的《仿郭忠恕雪霁江行图》，这件作品是一幅纵52.7厘米，横142.9厘米的长卷，其最大的特点就是右侧的画面被补出一截，有几个纤夫正拉着两根绳子拖着大船向前走。可以想见，《雪霁江行图》的原图应该就是这样的，只不过在被临摹之后，不知道什么时间被损毁后裁切下去了一部分，才变成我们今天看到的样子。

这幅《仿郭忠恕雪霁江行图》也是一幅下了功夫的仿品，我们需要仔细对比才能发现它与原图的区别，虽然它在一些很细节的地方有所忽略，用笔稍软，但也算是仿真迹一等的作品。

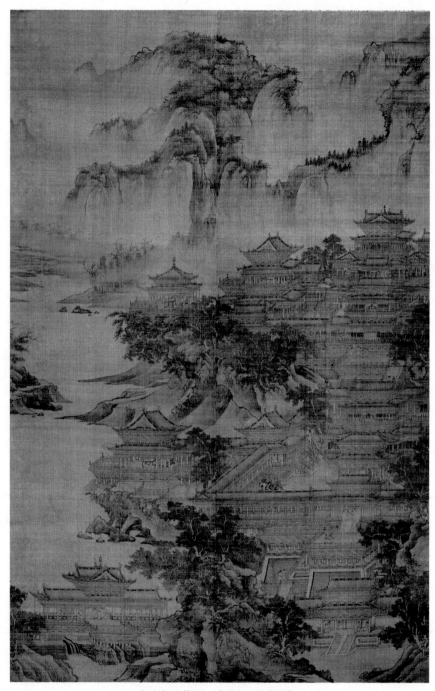

郭忠恕（传）　《明皇避暑宫图》

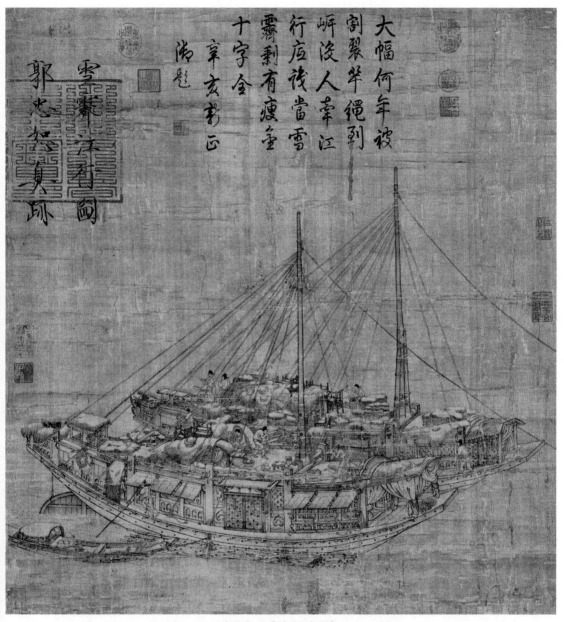

大幅何年被
割裂半繩到
岷峨人葦江
行戶淺當雪
霽剩有瘦金
十字全
辛亥書正
消量

雪霽江行圖

郭忠恕真跡

郭忠恕　《雪霽江行圖》

台阁界画属于中国绘画评价体系"神妙逸能"中的能品，向来不受中国绘画主流的重视，但是郭忠恕凭借着他超高的艺术造诣和影响力，将界画的地位大大提高，让界画艺术家受到更多尊重，也让人们愿意为界画作品提供展示的舞台。之后大量的界画作品进入人们的生活，像山西高平开化寺大雄宝殿北宋

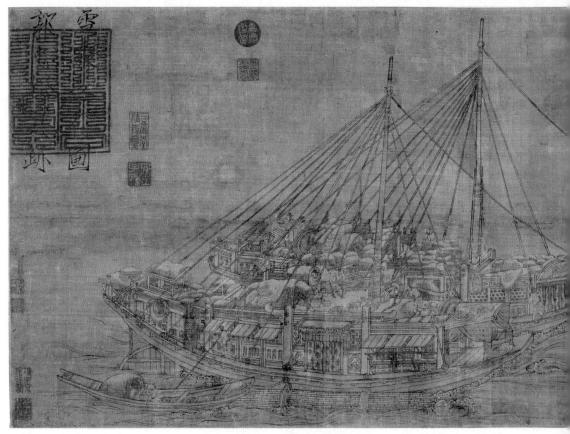

佚名　《仿郭忠恕雪霁江行图》

壁画以及后来的山西省繁峙县岩山寺文殊殿金代壁画，这两处壁画我都到现场看过，佛教故事被大面积的界画表现得栩栩如生，岩山寺文殊殿北面墙有一小幅《海市蜃楼》图，水准简直不逊色于任何一幅卷轴作品。

第五章

清明上河图（一）
前世今生

如果现在做一个问卷调查，评选我们每个人心中最喜欢的一幅中国画，那么这个答案对于搞艺术工作的人来说，争议应该会比较大，他们可能会偏好那些对艺术发展影响更深远的作品，比如有人会选顾恺之的《洛神赋图》，有人会选黄公望的《富春山居图》，或者是王希孟的《千里江山图》等。但是如果调查样本人数足够大，我相信绝大多数中国人都会选择张择端的《清明上河图》。

历代都有画家热衷于临摹《清明上河图》，据不完全统计，目前全世界范围内，仅优秀的历代临摹本就有三十件左右，比如明四家之一的仇英就临摹过

三个版本。仇英是真正的职业画家，他的作品多数都是订件，可见《清明上河图》这个题材在当时广受欢迎。但是在大部分时间里《清明上河图》真迹都像是传说一样的存在，1950年发现《清明上河图》的现代鉴定大家杨仁恺先生认为，绝大多数临摹者都没有见到过《清明上河图》的真迹，他们基本都是临摹早期摹本，是典型的"照猫画虎"。

最有代表性的摹本就是"清院本"。清乾隆拿到一个临摹版本，误认为是真迹，但是他觉得这个版本画得不够好，所以就组织了当时有名的宫廷画师陈枚、孙祜、金昆、戴洪、程志道等人临摹完成了这个"清院本"。这个版本场面宏大，颜色鲜艳，有御林军大规模操练的场景，有熙熙攘攘的市井生活，还有仙境般的皇家园林，格调和气韵虽然不及原本，但是画得也很热闹，是典型的皇家富贵风。

到了清嘉庆四年（1799），乾隆皇帝驾崩，嘉庆在查抄和珅同党毕沅的家时，发现了《清明上河图》真本。对此嘉庆十分狐疑。后来组织第三次编辑《石渠宝笈》，也就是编辑著录宫廷收藏书画的清单，类似于宋朝的《宣和画谱》，在真本画的前面盖上了"石渠宝笈"和"宝笈三编"两个印章并编入《石渠宝笈》，所以我们现在也习惯叫张择端的版本为"石渠宝笈三编本"。

从此以后，《清明上河图》一直保存在紫禁城。到了1922年，这幅画被末代皇帝溥仪带到了长春，1945年日本战败，这幅画又下落不明了。

1950年前后，东北博物馆成立，专家们开始着手整理馆藏，其中溥仪带到东北的那批文物尤为重要，人称"东北货"。时任东北人民政府文化处研究员，也是著名的书画鉴定家杨仁恺先生在东北博物馆（今辽宁省博物馆）整理库房时，在一大堆破旧的书画里面发现了这一幅《清明上河图》，经鉴别，确认它就是"石渠宝笈三编本"，并且判定这就是传说中北宋张择端绘制的《清明上河图》真迹。杨仁恺先生说他自己"瞬间目为之明，惊喜若狂"，不久这幅画就被送回北京故宫了。这大概是这幅《清明上河图》真迹被画好的九百年间，第五次进入皇宫，之前四次分别在宋、元、明、清。

我们都知道，书画是最脆弱的艺术品。在经历了那样漫长的岁月侵蚀和天灾人祸之后，《清明上河图》竟然没有损坏或者丢失，这是我们中华文明的一

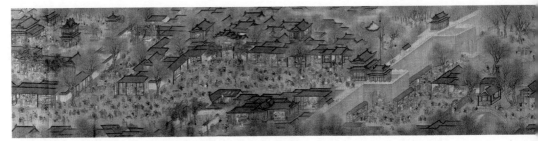

仇英（临） 《清明上河图》1

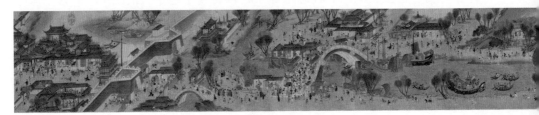

仇英（临） 《清明上河图》2

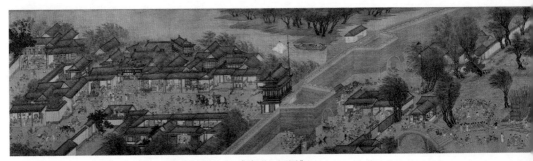

仇英（临） 《清明上河图》3

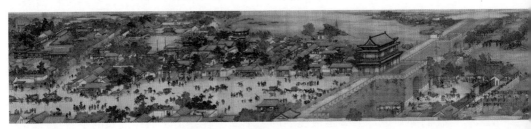

清院版 《清明上河图》

一看就懂的中国艺术史　书画卷六　宋朝：雅致天成

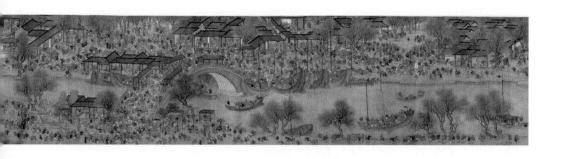

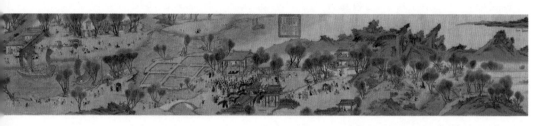

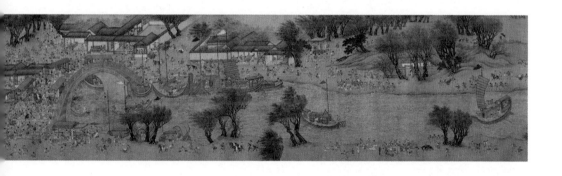

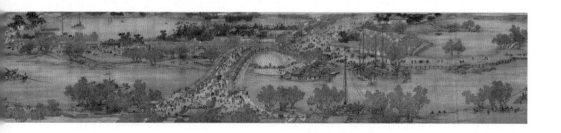

大幸事。

那么，为什么《清明上河图》如此为世人所钟爱呢？我总结了以下三个原因。

第一就是因为他绘制得实在是太精致、太真实、太震撼了！张择端在五米多的长卷中绘制了数量宏大的人物舟桥、车水马龙、房舍屋瓦，巨细靡遗。里面的人物画得尤其精彩，繁华的东京汴梁城内外，有修车的，有卖炭的，有治五劳七伤开药店的，有拉纤的，有读书读到天昏地暗的，有坐车的，有挑担的，有输光了钱坐在墙根把气叹的，有卖水的，有卖饭的，有在豪华酒店吃饭的，有着急的，有没事干的，还有走在街上四处乱看的……人类艺术史上，极少有一幅绘画作品承载过如此多生动的信息。

关于《清明上河图》中究竟绘制了多少个人物，我曾看到很多书中都有介绍，但说法极不统一。有人说五百多，有人说八百多，有人说一千多。为了弄清楚这个事，我在 2017 年专门在纸质版本上数过一次，里面一共有 782 个人，以成年男性为主，女性 25 人，小孩子 20 人。后来我又找到高清的图片，放大之后一点一点看，竟然发现有个别背影或者半个身子的没有数到，所以我估计总人数在 800 ~ 810 之间是比较可靠的。

很难相信，在九百多年前，张择端仅凭两只手和一双眼睛，在五米多的尺幅内完成了这样一幅鸿篇巨制。我们可以大致推算一下他画这幅作品所需的时间，即使他的绘画速度远远快于常人，设计草稿也需要 3 ~ 6 个月的时间，正式完成画稿应该 18 ~ 24 个月。也就是说他这幅画前后应该至少需要两年的时间才能完成。当然，我们说的是他一次性完成画稿的时间，如果中途有出现意外废掉重画的情况，所需的时间就难以评估了。

张择端在画院里用的材料都是最好的，比如他用的绢是平整细密的专供皇宫的绢，质量非常好。我们常说"纸寿千年绢八百"，是指绢的平均寿命在800 年左右，《清明上河图》的绢虽然已经超期服役了，但目前品相还是可以的，我们依然能够清晰地看到非常多的细节，像店名、商品、人的服装，甚至是河里的鱼。

20 世纪六七十年代，临摹古画的大家冯忠莲女士做了一幅《清明上河图》临摹本，冯忠莲是国画大师陈少梅先生的夫人，临摹古画的能力非常强，但

还是用了十年左右才临摹完成，可见这幅画的细节之浩繁、绘制难度之巨大，这个临摹本现在都成了重要文物。《清明上河图》携带的文化和历史信息相当于一部来自900年前的纪录片，在一定程度上满足了我们作为一个现代人对中国古代社会了解和探寻的欲望。

《清明上河图》受欢迎的第二个原因，我想是他绘制的内容都是老百姓喜闻乐见的市井生活。在中国绘画的体系内，很少涉及城市题材，中国画的评价体系和审美标准甚至可以说是排斥城市题材的。"谢赫六法"的第一条"气韵生动"，被后世奉为评价中国绘画的最高标准，这一听就不像是描绘城市生活作品的艺术标准。

为什么会出现这样的情况呢？这主要跟中国画的从业人员构成有关系。跟西方的职业画家作画不同，参与中国画绘制的主体人员是文人士大夫，比如从顾恺之开始的南北朝艺术家。当然也有一些职业画家和底层工匠，但是越到后期，他们的作品从数量到影响力上都远不能跟文人抗衡。文人画在宋以后逐渐成为中国绘画作品的主流，所以中国的绘画艺术在创作题材、评价体系上，都深受文人画的影响。这就导致一个结果：城市既是文人追求功名仕途的竞技场，也常常是他们遭受挫折失败的伤心地。

他们要在这里科举，要在这里升迁，要在这里党同伐异，所以压力非常大。就像我们如今天天喊着要逃离北上广一样，文人也想要逃离在城市中的局促、压迫的生活，哪怕这种逃离只是暂时的、思想上的，他们也能得到一定程度上的满足，所以山水画便成为中国绘画中最庞大的一支。

不过也正是因为这样，一旦出现一幅比较优秀的城市题材作品，一定会受到大家格外的关注和喜爱，这也是《清明上河图》受欢迎的第二个原因：物以稀为贵。

《清明上河图》受欢迎的第三个原因就是：它的审美格调。《清明上河图》几乎能满足所有层次的审美标准，因为张择端有大师级的绘画功力和精妙绝伦的构思能力，整个画面的内容生动细腻，气韵婉转流畅，丝毫不俗气，这使后来所有类似的作品都不能与之相提并论。有句广告词经常说"一直被模仿，从未被超越"，特别适合形容《清明上河图》。

《清明上河图》属于风俗画，风俗画主要是画一些市井生活的场景，类似于民俗画。这种绘画作品，主流社会和文人士大夫阶层是不大能看得上的，说它们有匠气，匠气的意思就是绘画基本功很好，但是因为绘画者文化水平比较低，绘制的内容太过贴近底层生活，通常审美趣味也就不高。

风俗画又可以归到界画里面，按照通常的绘画标准来看，只要一动尺子，线条就会变得僵化，画的档次就低了。吴道子之所以被尊为画圣，一部分原因就是他在绘画过程中很少借助工具，全凭功力，这样的作品规矩中透着潇洒和随意，《历代名画记》中说吴道子"弯弧挺刃，植柱构梁，不假界笔直尺"。张择端在《清明上河图》中为了避免僵化，除了一些极长的线，或者一些像屋瓦这样连续的排线会使用到界尺，剩下能用手画的他全部徒手来完成，这就从技术上避免了画面过于呆板的问题。

当然，《清明上河图》格调不俗的一个根本的原因，还是跟画家本人的修养有很大的关系。我们可以从《清明上河图》的跋文中看到张择端的个人信息，石渠宝笈三编本的《清明上河图》后面共有十三个人的跋文，其中李东阳有两段跋文，共十四段。《清明上河图》最重要的跋文，就是大定丙午年燕山张著的一段跋文。大定是金世宗的年号，即1186年，大约在北宋灭亡后六十年。

身在金国的张著写下了这段话："翰林张择端，字正道，东武人也。幼读书，游学于京师，后习绘事。本工其界画，尤嗜于舟车、市桥郭径，别成家数也。按向氏《评论图画记》云：《西湖争标图》《清明上河图》选入神品，藏者宜宝之。大定丙午，清明后一日，燕山张著跋。"张著在金朝负责监管御府书画，能力和视野显然是不容怀疑的，所以张著得到的信息应该是比较可靠的。

张著还说张择端："幼读书，游学于京师，后习绘事。"这是一个非常重要的信息。从张择端的名字我们大概可以看出他出身于书香门第，"择端"一词出自《孟子》。孟子说："恻隐之心，仁之端也；羞恶之心，义之端也；辞让之心，礼之端也；是非之心，智之端也。人之有是四端也，犹其有四体也。"张择端的长辈还是希望他做一个"仁义礼智"的读书人。

我们猜测，后来张择端游学于京师，从山东来到河南，本来也想着靠文章科举考进士入仕途，但这考试是千军万马过独木桥，这条路没有走通。但是他

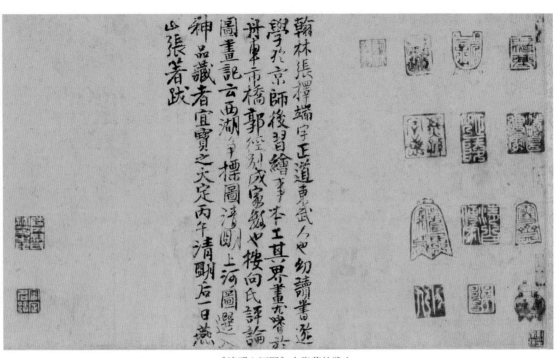

《清明上河图》中张著的跋文

翰林张择端字正道东武人也幼读书游学于京师后习绘事本工其界画尤嗜于舟车市桥郭径别成家数也按向氏评论图画记云西湖争标图清明上河图选入神品藏者宜宝之大定丙午清明后一日燕山张著跋

很快就知道除了正经科举考试，还有一个艺术特长加试，就是考翰林图画局，进去一样可以当官，福利待遇不比正式官员差。张择端听说后马上就来了精神，艺术正是自己的爱好呀，于是他赶紧报了一些艺术培训速成班。张著说他"本工其界画，尤嗜于舟车、市桥郭径，别成家数也"。最终，他凭借自己的绘画技能进入翰林图画局，成为一名翰林待诏。

对于这件作品的创作时间，历史上一直有争议，一些人认为是张择端在南宋绘制的，比如明代董其昌在《容台集》中说道："南宋时追摹汴京景物，有西方美人之思。"清人孙承泽在《庚子销夏记》中说："上河图乃南宋人追忆故京之盛而写清明繁盛之景也。"但是我们看到卷后面金、元人的跋文中都确信画作是北宋末年的作品，尤其是明朝李东阳跋文中说："画当作于宣政以前丰亨豫大之世，卷首有祐陵瘦金五字签及双龙小印。"说明李东阳在明朝看见了卷首赵佶的题字和盖章。我们在明史中可以找到李东阳的很多事迹，他不可能睁着眼说瞎话，所以我们判断《清明上河图》应该是张择端在北宋末年创作的。

那么张择端本人连同这幅《清明上河图》为什么在北宋《宣和画谱》中毫无记载呢？

首先说张择端本人为什么没能进入《宣和画谱》。《宣和书谱》和《宣和画谱》究竟是谁主持编写的，并没有确切记载。但是我们可以肯定的是赵佶、蔡京和米芾参与了两本书的编写。入选画谱的标准并不是纯粹的艺术标准，比如苏轼、黄庭坚就因为党派问题没能入选。

其次，界画在当时不受重视。《宣和画谱》著录的作品有 6396 件，其中界画的比例极低。

另外，我们根据这幅画后来流入"向氏"手中的这段历史推断，可能是赵佶拿到这幅《清明上河图》后转手就送给了向太后的亲属，因为赵佶能够继位完全是得到了向太后的力挺。但是向太后不到一年就病死了，赵佶跟向太后的政治观点其实并不一致，在北宋崇宁初年（1102），赵佶继位两年的时候，向氏一家都受到了他的打压。也就是说送画事件如果发生，那么应该是在此之前，而编写《宣和画谱》是十几年之后的事情，那时候《清明上河图》还在向家，不见《宣和画谱》著录也就顺理成章了。

想要读懂《清明上河图》中的大量细节，我们还需要一套解锁密码。值得庆幸的是，历史确实留给我们一本密码书，一本叫作《东京梦华录》的笔记体散记文，它是我们研究《清明上河图》的索引。

这本书创作于建炎二年（1128），前一年发生了靖康之变，北方金兵铁骑长驱中原、直捣汴京，掠走徽、钦二帝及宗室三千人，繁华壮丽的汴梁城顷刻间灰飞烟灭，北宋灭亡。无数百姓逃往南方，颠沛流离，无家可归。就在这扶老携幼、哭喊哀号的队伍中有一个叫孟元老的人，他怀着对往昔的无限眷恋和对现实的无限伤感，凭借记忆写下了这本《东京梦华录》。

孟元老，号幽兰居士，原名孟钺，他于北宋崇宁二年（1103）随父亲迁居汴梁，曾任开封府仪曹，到靖康之变（1127），他在东京共生活了二十四年。他在《东京梦华录》中介绍了北宋汴梁城，从城市布局到店铺商品，从饮食起居到婚丧嫁娶，几乎无所不包。巨细靡遗的程度不亚于《清明上河图》，远远超出了我们对于一个人的记忆力和生活视野的评估，我相信他一定得到了同样身处苦难并且有着共同愿景的一群人的帮助和补充。正是因为张择端、孟元老等人的努力，我们今天才能看到当年真实的汴梁城的繁华。

第六章

清明上河图（二）

郊野田园

　　提到《清明上河图》，我们经常会听到这样一种争议：画面所呈现的是哪个季节，有人说是春季，有人说是秋季，双方各执一词，争论不休。因为张择端用颜色非常谨慎，并且画作经过九百多年的岁月侵蚀，很多颜料都剥落了，我们光凭颜色是无法判断季节的。后来故宫专门找人做复制品，复制的人员反复调试颜色，最后感叹《清明上河图》的色调是"秋天里的春天"，我觉得这句话讲得特别好，非常精准，所以我们只能是从画面的内容和细节来判断季节。

　　主张"春季"的一方拿出的第一个最有力的证据就是这幅画的名字——《清明上河图》，根据画后李东阳的跋文介绍，这是当时的宋徽宗赵佶亲自给这幅

画题的名字。那么"清明上河"究竟是什么意思呢？如果这里的"清明"指的是清明节，那画面呈现的自然是春天。

但是有的人反对，说"清明"这个词可能有另外一种解释，《后汉书·班彪传》在谈到班彪的儿子班固时，说"固幸得生清明之世"，意思是班固很幸运生在一个清明盛世。赵佶题上去可能就是想暗示当下盛世清明，夸耀一下在自己的统治下，人民生活得不错。

至于"上河"这个词，有人解释成"上到河边去"，这个解释过于牵强，画面中的人并没有表现出明显的上河边的状态，甚至多数人并没有和汴河有什么关系，更加可信的说法是这个"上"是个方位词。当时的东京汴梁城人口在120万～150万之间，需要海量的物资供应，而物资的主要运输方式就是四条穿城而过的运河，从北到南依次是：广济河（五丈河）、金水河、汴河、蔡河（惠民河），其中汴河和蔡河是最主要的航运通道，人们通过运河把粮食物资从南方的苏州等主产区运过来，所以说"苏湖熟，天下足"，这两条河在汴京的社会生活中有很重要的作用。北上南下，因为汴河居北，处上位，故称"上河"，蔡河居南，称为"下河"。

第二个能证明《清明上河图》画的是春天的证据来自《东京梦华录》，据记载，清明时人们从外边回来，习惯在轿子上插花，在这幅画面中打猎归来的轿子上确实有插花的细节，集市上也有很多人在卖花。但是这个证据也有点问题，因为秋天也有花是开的，人们顺便在轿子上插几只也正常。

第三个证明《清明上河图》画的是春天的证据是画中有纸马店，明显是上坟祭祀用的，所以说画的是清明节。这个理由就更靠不住了，因为纸马店卖丧葬消耗品，不是只有清明节才开张，只要有人故去就用得上丧葬品，因此一年四季都得开。但我发现了第四个证明《清明上河图》画的是春天的理由，好像从来没有人提到过。图中除几丛竹子之外，所有的树都是没有叶子的。根据北方人的生活常识，树上的叶子全部落光是很晚的，特别是柳树，在初冬季节都还有叶子。但是画面里明显看到有一些人穿着背心，绝对不可能太冷。既然不可能是初冬，那就更可能是早春，树上的叶子经过一个冬天的风雪都落了下来。

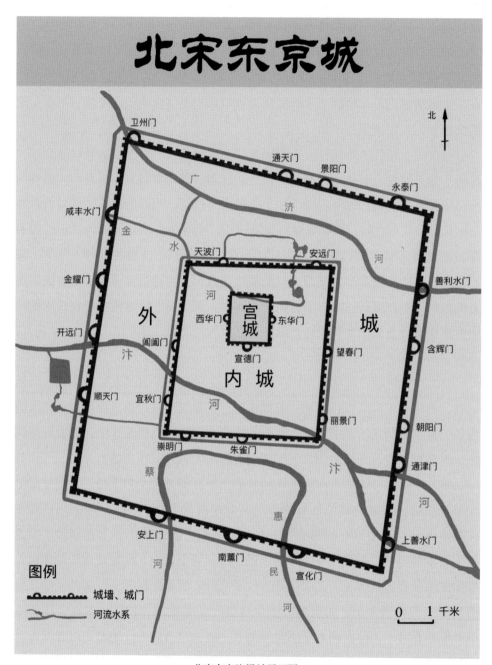

北宋东京城

北

卫州门

通天门　景阳门

永泰门

广

济

咸丰水门

金

水

天波门　安远门

河

善利水门

金耀门

河

外

西华门 宫城 东华门

城

开远门

汴

闾阖门

望春门

含辉门

顺天门

宜秋门

内城

河

朝阳门

崇明门

朱雀门

丽景门

蔡

宣德门

通津门

河

惠

安上门

南薰门

宣化门

民

上善水门

河

图例

　城墙、城门

　河流水系

0　　1 千米

北宋东京汴梁城平面图

以上这些证据虽然都一定程度地指向画面中画的是春天，但是也有更多证据可以证明画面展示的是秋天，我会在后面一一介绍。看完这些互相矛盾的证据信息，我们就可以发现，张择端在这幅画中并没有刻意地表现季节，自然在这里只是起到点缀和烘托的作用，人和人的互动才是他真正关注的重点。他把春、秋、冬三个季节的信息杂糅混合到一幅作品中，最终为我们呈现出这幅《清明上河图》。

《清明上河图》纵 24.8 厘米，横 528.7 厘米，现藏于北京故宫博物院。按照画面的描绘内容，我们大致可以把这个长卷分为三段：第一段"郊野田园"、第二段"汴河两岸"、第三段"城市街道"。这三段的长度基本相等，这应该也是张择端的有意安排。

《清明上河图》一开篇描绘的便是清晨的郊外，高大的树木在田野间稀疏地排列着，空气中有浓重的雾气弥漫，远处的树冠在雾中若隐若现。从大雾中走来的是两个人赶着五头驴的队伍。村庄宁静，田野开阔，树木参天，就像我们刚刚开始听一支曲子，最初的节奏是舒缓的，随后才逐渐进入高潮。

我们从艺术处理的角度上来看《清明上河图》，它在开篇就显露出了大师风范，长卷画从右向左依次展开，第一个出现的就是这个驴队，它们不是从右向左反而是从左向右地走，好像要走出画面的样子，但随后张择端就设置了一座小桥，将人的视线重新拉回来，这是一个极精妙的处理，不声不响之间显示出绘画者不俗的格调。

另外，我们来看他对人物和驴的刻画，线条虽然朴拙但非常有节奏，与明清人画点景人物多用圆笔不同，张择端多用短直线，用笔大气，人物刻画生动真实，比后来明清时代画家的水平明显高出一大截。

现在人们普遍认为这组驴背上拖着的是木炭，但是根据宋人笔记《鸡肋编》中记载"昔汴都，数百万家，尽仰石炭，无家一燃薪者"，也就是说当时汴梁城的居民做饭已经普遍用煤，只有在冬天取暖的时候才会用到木炭，木炭燃烧起来烟比较少，可以放在炭盆或者手炉里捧着取暖。这些人在给京城送用于过冬取暖的木炭，所以根据这个细节可以判断，画面描绘的时节应该是秋冬。

在《清明上河图》中我们还发现一个现象，就是在宋朝，驴多马少。整个

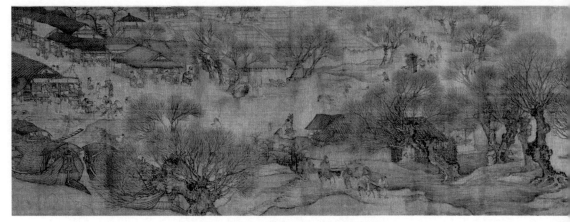

张择端　《清明上河图》第一段　郊野田园

画面共有 48 头驴，却只有 20 匹马、11 头牛、7 头猪、4 头骆驼和 1 只羊，如果那是只羊的话。从这里就能看出来，北宋是很缺马的。宋朝是一个富庶但不强盛的朝代，在古代冷兵器时代，判断一个国家是不是强盛，最早是看战车的数量，这个国家是千乘之国还是百乘之国，后来比战马，马匹的保有量是一个非常重要的参考指标。所以历代马和耕牛一样，都被当成战略物资，且经常有明文规定不允许老百姓私自屠杀。

司马迁在《史记·平准书》中描述过西汉初年国家积贫积弱的局面："汉兴，接秦之弊，丈夫从军旅，老弱转粮饷，作业剧而财匮，自天子不能具钧驷，而将相或乘牛车，齐民无藏盖。"意思是说刘邦出门都找不到四匹颜色一样的马拉车，萧何、张良上班可能得坐牛车。没有马直接体现了国家的积弱，那时刘邦白登被围，打不过匈奴，老百姓也饥寒交迫。

历代最好的养马之地都在西北，但是在宋朝，西北地区一直由西夏人盘踞，没有养马的战略基地。为了解决战马问题，在宋神宗时，王安石变法有"保马法"

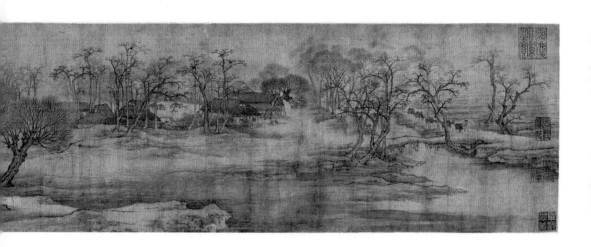

这项措施。当时马是政府来养，马如果是在草原上放养，成本不高，如果在农耕地区饲养，有人核算过，养一匹马所需的土地可以养活 25 个人，成本过高。于是王安石提出把马放在百姓家养，政府给点钱，养好了奖励，死了就得赔。他的设想是好的，不过因为当时瘟疫等原因，百姓养的马如果死了，既加重了百姓负担，又没有养好马。宋朝，马的问题一直没有得到彻底解决。

　　比起马，驴有很多优点，驴比较好养而且耗料少，它们需要精料的量可能只有马的三分之一甚至五分之一。驴的作用也很多，它可以骑乘，也可以拉车，它的肉还可以食用，中国历史上一直有吃驴肉的传统，所以才有个成语叫"卸磨杀驴"，但是没听说卸磨杀马、卸磨杀牛的，因为犯法。驴就没有这个问题，拉完磨还能吃肉，瞬间就能将其从生产资料变成生活资料，所以驴跟人们的生活联系非常紧密。我们在敦煌跟当地的学者交流过，他们发现曾经的丝绸之路上的运输工具，驴的数量远远多于骆驼，在敦煌的壁画中也出现了毛驴商队，这跟我们的想象不一样。过去听说很多南北朝时期的名士有长啸的爱好，其实

就是学驴叫，比如曹丕就能学驴叫，还曾带着一帮人在王璨追悼会上学驴叫。

因为没有养马基地，马在宋朝特别珍贵，骑马成了身份的象征，哪个社会群体能骑马也是约定俗成的，比如《东京梦华录》中就说"妓女旧日多乘驴，宣、政间惟乘马"。如果一个人要参加什么隆重的活动，觉得骑驴跌份，就可以租马，和现在租车服务一样。在《清明上河图》上的孙羊店边，有两个人牵着两匹马没任何货物，这可能就是租马的，这是比共享单车早900年的"共享经济"。

继续往前看，画面描绘了几间疏落的茅草屋，画家非常用心地安排了房屋的排布。几个茅草屋后面围着一个打谷场，是用来给粮食脱粒的。古代肯定是没有联合收割机的，整个脱粒的工作都要在这个场院里进行，脱粒时要把稻谷一层一层铺在打谷场上，最后用畜力拉着碌碡（石辊子）在上面一圈一圈地转，那个碌碡一头大一头小，利用重力把粮食给压下来。

但是我们再仔细观察一下碌碡，在使用时，人们会给它做一个木框，这个问题好像从来没有人提到过。根据我多年的农村生活经验，这个木框只有在秋天的时候人们才会把它装上去，用完取下来，防止木材腐烂，所以根据碌碡带框的特点来判断的话，画面描绘的季节应该是秋天。

再往前是几株大柳树，这柳树跟我们平常见到的不一样，树干瘿结粗壮，树枝根根向上生长，这是当年赵匡胤专门下令种植的，用来加固汴河河堤的，宋太祖赵匡胤在建隆三年（962）十月的诏书中，要求"缘汴河州县长吏，常以春首课民夹岸植榆柳，以固堤防"。

再往前看，场景开始变得热闹和复杂，首先是一个打猎归来的队伍，一行十来个人，气势非常大，有人骑马，有人坐轿，轿子上还插着花，有的仆人手里还担着打回来的猎物。有人根据轿子上插花的细节推断画面描绘的季节是春天，宋朝有这样的习俗，春天去野外时，通常轿子上都会插一点儿花表示吉利。但也有反对意见，说在北宋的时候有明文规定，二月份到九月份是哺乳动物繁育期，官府禁止打猎，所以既然有带回猎物的细节，那时描绘的肯定是秋天。

在这个队伍的最前面有一个小高潮，有一匹受惊的驴往前狂奔，两个仆人在后追赶，在驴前方的马路中间有一个小孩子，与此同时旁边一个老妇人非常紧张地伸开双手想要保护这个孩子。再往远处一点儿看，两头牛和饭店里的一

些人，都在回头注视着这头驴，这是一个非常动态的场景。

当然也有一些学者认为这头驴并不是受惊，它只是发情了，因为在老妇人身后的木桩上原来画有一头母驴，1973年故宫装裱的时候删掉了，奔跑的驴正是因为看到这头母驴才躁动起来的。

跟刚才的惊心动魄相比，下面的画面就显得宁静安详了许多。房子下，画面的下半部分是一行人由城里向城外赶，这个队伍就要小得多了，一共五个人。其中骑驴的有一男一女，这小两口看起来感情还不错，前面的女子还忍不住回头含情脉脉地看着自己的丈夫。除了两个主人，还有三个仆人，古代中产以上的家庭一般都有仆人。

右上方有个不起眼的地方，一个人坐在那里，身旁放着一个装着土特产的筐，像是在卖东西，但也没什么人光顾，他落寞又无聊地坐在那发呆。

上面是一个动态的场景，下面是一个静态的场景，一动一静，形成鲜明的对比。《清明上河图》就是这样，每一个看似不经意的细节，其实都是精心设计过的。

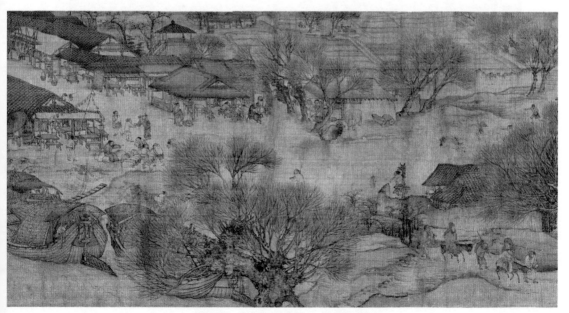

张择端　《清明上河图》　郊野田园局部

再往左边看，一个饭店边上的一头驴也受到了惊扰，这证明上面提到的"发情说"是有道理的。饭店里的几个人都往外看那匹受惊的驴。饭店的左边站着一个人，他没有观察大路上的事情，而是把上衣全脱了下来，好像在找东西。有的人认为这个人是在抓虱子，但是我不同意这个说法，我觉得这个人应该是在掏钱，他应该是想找出一点钱在这个饭店吃一点东西。他把箩筐放在地上，想在自己的衣服里翻出一两个铜钱，翻了半天，一个铜钱也没有翻到。

再往左上方看有一家馒头店，门前放着几层笼屉，店主正取出一个馒头送给挑担子的人。隔壁是一家卖酒的店，门前高挑着"小酒"的幌子，一个女子正站在门口迎客，特别值得注意的是它的门前还扎有欢门，《清明上河图》全卷中共有八处欢门，这个是最简陋的一种。

与这家卖酒的店相邻的是一家纸马店，店面一侧招牌上写着"王家纸马"，另一侧摆放着一叠做好的纸马，据说从唐代玄宗之后就开始使用纸马祭祀。

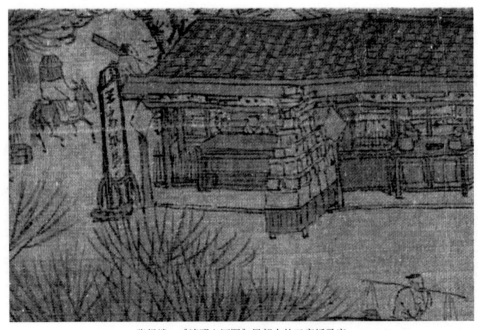

张择端 《清明上河图》局部中的王家纸马店

接下来在画面的下方，汴河出现了。我们再回过头看看那个脱衣服找钱的人的旁边，一个貌似算卦先生的老者被另外两个人拉着正要进入另外一侧的饭店，这家饭店明显高档一些，因为房子是有屋瓦的，不再是茅草屋了。饭店门前还有人撑起了一杆彩旗来招揽顾客，一个老板模样的人坐在饭店前面的粮食袋子上颐指气使，指挥一帮搬运工人从船上往下搬粮食。每一个搬粮食的伙计的动作都被刻画得非常精准，惟妙惟肖。前面是一个大码头，好几艘大官船停泊在这儿。

第七章

清明上河图（三）

汴河两岸

　　来到《清明上河图》的第二段"汴河两岸"，其中共有23条超过15米的大船，且多数都是运粮的官船。《宋史·食货志》记载："太平兴国六年，汴河岁运江、淮米三百万石，菽一百万石；黄河粟五十万石，菽三十万石；惠民河粟四十万石，菽二十万石；广济河粟十二万石：凡五百五十万石……至道初，汴河运米五百八十万石。大中祥符初，至七百万石。"

　　也就是说在北宋太平兴国六年（981），四条河一共为京师运粮五百五十万石，其中汴河独自承担四百万石，占比73%，后来到了宋真宗大中祥符年间，通过汴河运送的粮食达到七百万石，之后也一直稳定在六百万石

左右。四条运河合计运送的粮食在北宋中期稳定在八百万石左右。沈括在《梦溪笔谈》中说"凡石者以九十二斤半为法",也就是说北宋每一石粮食有92.5斤。我们按平均一个人一年消耗三石粮食计算,每年送达都城的粮食可以供267万人吃,其中汴河一条河运送的粮食就可以供养200万人,汴河是东京汴梁毫无争议的生命线。

这样的粮食供应量很显然远远超出了汴梁城的居民需求量,那为什么还要运这么多粮食呢?因为除了汴梁城的百万居民,都城周围还有八十万禁军驻扎,开封缺乏山河之险,加上北宋实行"强干弱枝"的国策,京城周边需要大量驻军,八十万虽然是虚数,但是东京汴梁军民合计人数保守估计也会超过200万,所以北宋的汴梁城需要的物资数量超过了之前任何朝代的都城所需。汴河日日夜夜都在不停地为首都运送给养。

因为漕运对于汴梁城无比重要,所以宋朝在各个路(类似今天的省)都设置了转运使,我们前面讲过的米芾曾经长期在这个系统工作。其实从唐玄宗开始就对运河漕运进行组织管理,每十条船编为一纲,每一纲有指定的官员押送,北宋依旧继承这种制度。不过到了北宋第三代皇帝宋真宗时,运输量巨大,为了便于管理,改为三十船为一纲,所以"纲"在当时是一个大宗运输的名词,比如青面兽杨志押运的"生辰纲",赵佶修艮岳的"花石纲"等。

北宋对官船的管理并不十分严格,船工会利用官船携带自己的私货贩卖,只要能完成漕运任务,管理部门也就睁一只眼闭一只眼。我们在河边看到有人在官船上卸货,一部分可能就是船工夹带的私货。在这一组大船停靠的岸边,有几个人在搬运货物。仔细看一下会发现,每个搬运工手里都拿着一个小木棍,而且在码头的最边上有一个工头模样的人,正拿着一把小木棍分发,这个木棍叫作"筹",是用来计件的,工人最终搬了多少是用拿到的"筹"的数量来统计的,这是古人的智慧。

这几条大船靠岸休息,沿河的店家为了方便船员消费还把后门都打开了,有两个人登岸相邀去酒馆,也有人就留在船上,船上的人物都刻画得极为生动,与郭忠恕的《雪霁江行图》如出一辙。两幅画的局部神韵很相似,区别在于郭忠恕用界尺更多,笔画直爽,但画人物确实不是郭忠恕的特长,所以他需要找

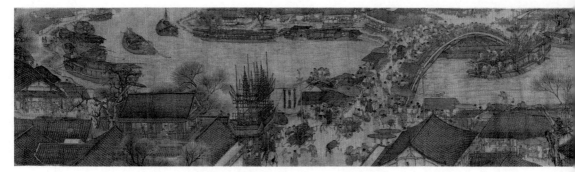

<p align="center">张择端　《清明上河图》第二段　汴河两岸</p>

人代笔。张择端的手上功夫更胜一筹，人物也更加灵动传神。我们看这六条大船被密集地安排在一起，有货船，也有客船，客船一般窗户较多，两者很好区分。船上的人们有的趴在船板上打盹，有的在灶台旁生火做饭，还有的在船顶闲谈聊天。我们能看到张择端还非常细心地注意到了载重不同的船吃水深度不同，宋代画家对于细节的追求是登峰造极的。

从这些船的体量可以看出北宋的造船业是非常发达的，《宋史·食货志》记载"诸州岁造运船，至道末三千二百三十七艘"，也就是说在赵光义去世这一年，997年，北宋全国造了3237艘船，而且这些船的设计非常合理，所以后来金兀术在搜山检海捉赵构的回程中，被韩世忠一支很小的水军压制在黄天荡，险些全军覆没，因为韩世忠拥有设计精良的艨艟巨舰战舰，全面碾压女真人的小舢板。

这一组船只有画面最近处的一条客船正在赶路，它桅杆竖起，桅杆的顶端连着一根长绳子，一组纤夫在拉纤。因为画中汴河水是自左向右流，所以逆流而上的船都要拉纤。古代木船的动力就这么几种：划桨、摇橹、撑篙、拉纤和

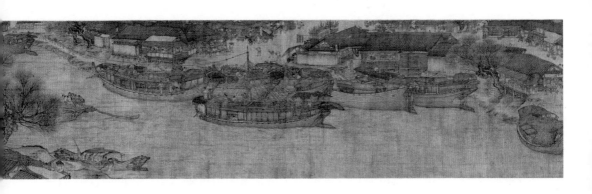

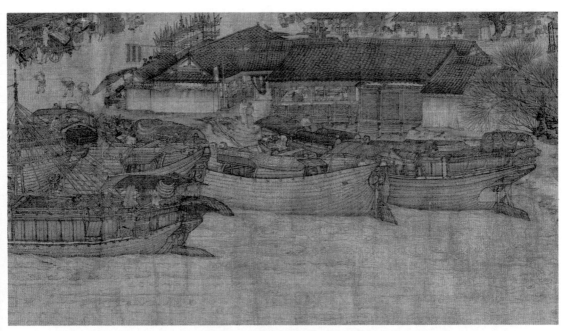

张择端 《清明上河图》局部之客船

风帆。逆流而上的大船只能通过拉纤配合撑篙，缓慢地往前走。船上的人显得非常激动，甚至可以说是非常紧张。他们朝着前方或摆手，或呼喊，像是有什么紧急情况要发生一样。沿着众人的视线往前看，果然有一艘大船正朝这个方向开过来，水势很急，两船看起来马上就要相撞。

对面来的是一条双头摇橹的船，"橹"相传是鲁班受到鱼在水中摇尾启发，遂削木为橹，它可以连续地为船提供动力，据说后来螺旋桨的发明就是参考了橹的原理。画中出现的是很少见的双头橹，每一边可供六至八人同时作业，这也是我们能见到的最早的双头橹资料。

这条船上的水手一起拼命摇橹，但船还是很难控制，似乎马上就要撞过来了，所以两条船上的人都很紧张。这个情节是画面即将步入高潮的前奏，也是预演。如果我们读懂了这个场景，接下来我们就能明白虹桥之下究竟发生了什么事情。同样的情节在后面再次上演的时候将更加紧张激烈，矛盾冲突也更加明显。

就在这两条船的下方，画家仍然没有忘记设置一个安静的场景。一艘小船一动不动，船家的女主人正在往河里倒水，我们发现这个船的棚上晾了一些衣服，也就是说这个人应该是洗完衣服正把脏水倒到河里去。认真看船上挂的衣服，我们再次发现了在卫贤《闸口盘车图》中出现的开裆裤，说明北宋时期至少在社会底层，开裆裤还是存在的，后来才慢慢消失。

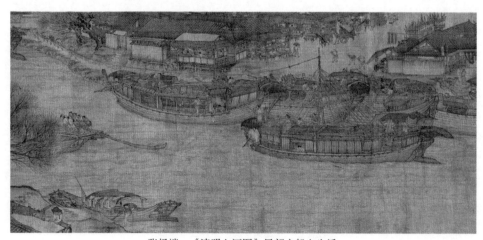

张择端　《清明上河图》局部之船上生活

接下来画面就来到了虹桥，我们刚才看到的所有场景里的人要想进城，这个桥是必经之路。孟元老在《东京梦华录》中说："自东水门外七里至西水门外，河上有桥十三，从东水门外七里曰虹桥，其桥无柱，皆以巨木虚架，饰以丹，宛如飞虹。"

　　孟元老说这座桥横跨两岸，桥身被涂成火一样的红色，真正的大戏这就开始了。这座虹桥化身成为临时的舞台，不能不说这是一个非常气派的舞台。纵观整个宋朝，中国人对于技术的钻研似乎就没有停歇过，四大发明除了造纸其余三项都出现在宋朝。除此之外，其他方面的技术水平也都得到了大幅度提升，比如我们常听说的军事技术革新"床子弩"，俗称"一枪三剑箭"。

　　建筑方面也有进步，著名的建筑书籍《营造法式》就出现在北宋，这是中国历史上第一本公开出版的建筑学著作。画中这座虹桥建造有非常高的技术难度，应该说这座桥的参数是按照汴河上所有船只的体量设计的。这种桥叫"悬臂梁桥"，由于木头长度有限，因此只能按一定角度将其卯榫在一起，构成拱桥，这样做的好处是既能形成一个很高的拱，也能创造出很大的跨度，方便大船通过。我们根据图像推测虹桥跨度超过35米，距水面净高超过8米，桥身宽度为10米左右。遗憾的是，宋代以后这种桥的建造技术就失传了。其他各种仿本包括仇英本、清院本中都是石桥，临摹本一般是按照苏州石拱桥来画的。

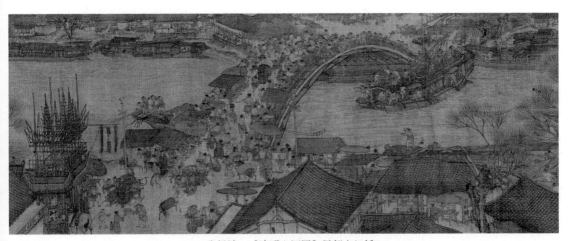

张择端　《清明上河图》局部之虹桥

即便是这样大规模的虹桥，还是会出现交通问题，一起巨大的交通事故即将在虹桥下上演。我们先看这艘逆流而上的大船，因为要过桥，所以要把桅杆放倒，拉纤的绳子拴在桅杆的上端，但船还要往前走，就只能撑篙，由于水势过猛，或者因为要躲避刚刚过去的那条摇橹的船，这条客船已经偏了，开始打横，更糟糕的是在虹桥的下面，还有一条双头摇橹的船在这里下锚停靠，现在这两艘船马上就要相撞。所以客船上的人纷纷指着藏在虹桥下的船，很少有人注意到这只在虹桥下违章停靠的摇橹船才是这场即将发生的交通事故的主要肇事者。桥上左侧一个人对着船尾摇橹的人摆手，示意他们不应该把船停在这里。

眼看到了危险关头，客船上的人非常忙活，有人喊号子指挥，有人奋力撑篙，有人收桅杆，还有一个老妇人领着小孩指挥，场面相当热闹。其他船上的人也都开始摆手、呼喊、示意。要说汴梁百姓也真热心，桥上的人也发现情况

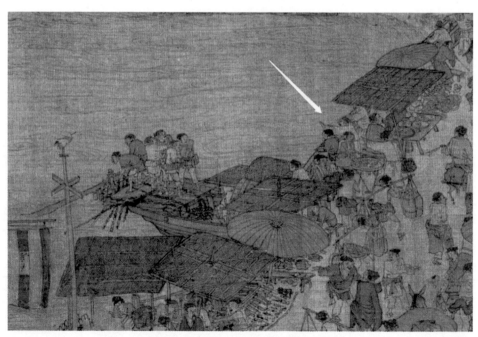

张择端　《清明上河图》局部之虹桥下停船

不对，立马有五个人翻到虹桥的围栏外侧准备帮忙，这五个人还扔下了绳子，他们想在桥上把船给重新拉正，画面就被定格在这千钧一发的关头。北宋汴梁城的居民颇有侠义之风，该出手时就出手。孟元老在《东京梦华录》中说"加之人情高谊，若见外方之人为都人凌欺，众必救护之"，意思是说在汴梁如果有外地人被欺负，一众京城大爷马上过来打抱不平。

虹桥下面有几个拉纤的纤夫经常被我们忽略，但是我个人认为，他们应该为这起即将发生的交通事故负一部分责任，因为拉纤的纤绳是绑在桅杆顶端的，过桥的时候必须要放倒桅杆。他们应该提醒船工及时放下桅杆，并且把纤绳绑在其他位置。而此时拉纤的绳子是松的，就是因为这些工作没有做好，船才会出现打横的状态。没人知道下一刻他们是会船翻落水，还是会平安过关，我们只能祝福他们。

这个时候桥上也出事了，虹桥本来是很宽的，但是无奈桥上人流量过大。很多人在桥上欣赏汴河的风光，并且宋代商业繁荣，商业"侵街"的现象非常普遍，一些无证经营的小商贩随意摆摊。这些小商小贩不仅可以占道经营，还可以贩卖各种管制刀具，一个卖刀具的摊位上摆着各种剪刀和菜刀，还有一个东西特奇怪，形状就跟今天的眼镜一模一样。旁边还有一个卖鞋的摊位，有人正坐在凳子上试鞋。

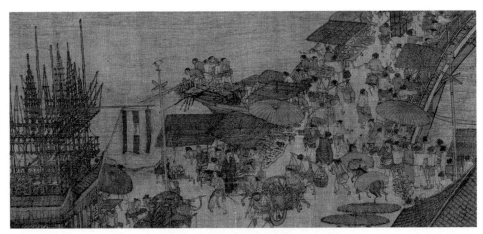

张择端　《清明上河图》局部之虹桥之上

这些无证商贩、观光客和行人们一起，让这个原本宽敞的虹桥显得异常的拥挤，双向两车道变成了单向一车道。就在这时，有一个坐轿的跟一个骑马的队伍在桥上迎面相遇，双方为自家开路的小厮争执不下，互不相让，为这个场景又平添了一份喧闹。我们看到张择端在处理其他场景的时候通常都是动静结合，但是唯独在虹桥这个最高潮的部分，画家采用了乱上加乱的处理方式，把所有的矛盾、紧张、争执、喧闹都安排在这里，这就是大师手笔。

　　画面虽然热闹，但其实它的矛盾处理方式还是相对含蓄自然的。有一些其他版本，在这部分的处理上就逊色太多了，比如清院本画出了一些打架的场景，这样看起来矛盾虽然更激烈，但是相对来说还是流于表面，不像《清明上河图》这么深沉含蓄，真实自然。

　　虹桥的四个角有四根立柱，每根立柱上都有一只鸟形物件，有人说这个叫"探风仙鹤"，是古代的测风仪，最早是由五两重的鸡毛所制，所以又称"五两"，只要看鸟头朝向哪儿，便可知风向。但是我们发现图中能看见的两只鸟头朝向并不一致，它们都朝向桥的中间。还有人说它们类似古代的"华表"，仅有装饰作用。但我们猜测这四根立柱还是有实际功能的，它们顶端的四根横木的高度可能是虹桥的最高拱高，是来往船只判断能不能穿越虹桥的参照标准。

　　过了虹桥，街道一下子变得热闹起来，五行八作，什么都有。比如画面里偶尔有袖子特别长的人，虹桥的桥头就有两个，这类人叫作"牙行"，也就是现在的中介，他们之所以穿长袖的衣服是为了在袖筒里触摸手指头，讨价还价，完成交易，这在古代是非常普遍的做法。

　　我们还看到一辆独轮车停在路旁，几个人正往车上搬东西。多数学者认为这是一辆"运钞车"，这两人正在搬铜钱。铜钱用绳子穿起来方便携带，所以慢慢就产生了"贯"这个量词，多数时候一贯有 1000 钱，但是北宋一贯约为770 钱。铜钱串在一起非常重，所以这两个人弯腰弯得非常厉害。

　　北宋经济高度发达，因此金融业对货币量的需求巨大。在宋太宗赵光义时期，北宋一年铸铜钱 80 万贯，北宋末年大约是 280 万贯，而其间神宗时期是铸钱高峰，每年铸钱量高达 450 万贯。中国本土金银的产量不大，大量的铜都得用来铸钱，有的时候朝廷不得不禁铜，就是不能用铜做别的东西，只能铸钱，

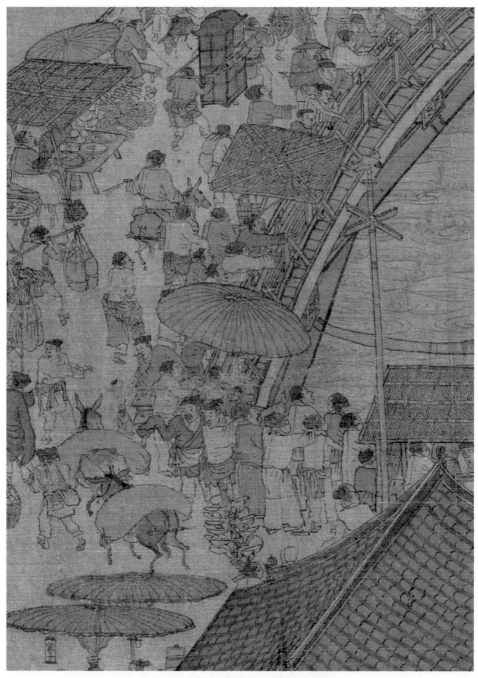

张择端　《清明上河图》局部之桥上的立柱

即使这样，也时常不能满足社会运转需求，所以宋代四川地区才会出现铁钱和纸币"交子"。

我们今天的运钞车六面防弹，地雷都炸不坏。相比之下宋代运钞车的配置实在有点寒酸，可能就是因为宋朝的钱实在太多了，所以这几贯钱就不用护送押运了，搬运也比较随便。

接下来我们会看到一个店铺，门口高扎彩楼欢门，非常气派、喜庆，这是一家酒店。在宋朝，酒店有两种：一种是有朝廷授权，资本雄厚且有酿酒执照的，也有提供色情服务执照的酒店，叫作"正店"，《东京梦华录》里面说汴梁城有正店七十二家；另外一种是那些规模比较小，不太正规的，没有得到政府授权，统统叫作"脚店"。

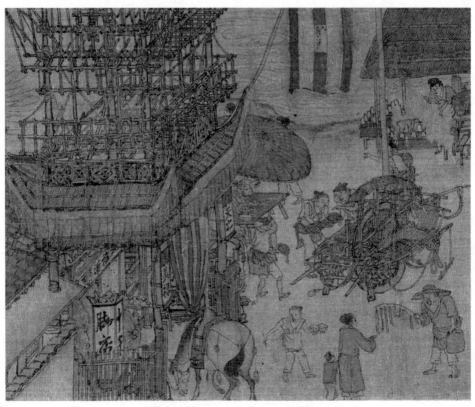

张择端 《清明上河图》局部之脚店

挨着虹桥的这家就是一家脚店，名叫"十千脚店"，店名写在灯箱上，应该是为夜间营业准备的。孟元老在《东京梦华录》中记载，汴京夜市要开到三更，次日凌晨重开，风雨无阻。欢楼上面的幌子上写着两个字，虽然有点残了，但依稀还能辨别出来是"新酒"两个字。之前我们在卫贤的《闸口盘车图》中也看到了"新酒"字样。孟元老在《东京梦华录》中说"中秋节前，诸店皆卖新酒，重新结络门面彩楼花头，画竿醉仙锦旆"，也就是说新酒的上市时间是中秋节。画面中一共能找出八处彩楼欢门，似乎都在向我们暗示画面描绘的季节是秋天。

这个店的广告语叫"天之美禄"，十分雅致。店门口有一个人一只手拿着两碗饭，另外一只手好像拿了两只筷子，正在往外走。有人推测这个人大概是一个外卖员，送的正是宋朝的"十千外卖"。古人很会做生意，不是只有现代人才能想到送外卖赚钱。

接下来河道向上转，并且马上就要消失在画面中。之前我们看到的船都是横向的，但现在船开始纵向而上。这几条船画得极其精彩，张择端在局部充分考虑了透视关系，技巧运用之纯熟简直无可挑剔。

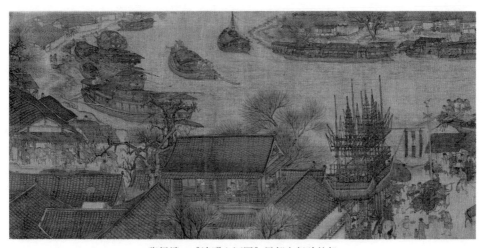

张择端　《清明上河图》局部之行驶的船

接下来画面里出现了一个马车店，两个手艺人正在制造木车，造车零件摆了一地。一人调整车轮，另一个在用像刨子之类的工具打磨木料。刨子是非常重要的木工工具，我们之前根据一些史料判断，它出现在南宋末年。现在有图有真相，可以确定刨子在北宋就有了。齐全的工具极大地促进了宋代家具的发展。我们在明式家具里经常看到的那些样式，比如圈椅、官帽椅和交椅在宋朝就已经出现。

在马车店的上方，有一个人坐在马路边上，他的周围围了一圈人，正朝着地上看。这个人是个卖字画的。在宋朝的时候如果有人可以此为生，那证明书画的需求量在当时是很可观的，书画艺术已经走进了普通百姓的生活，所以宋朝的艺术家即使不能进入画院，也可以通过市场生存，这是艺术繁荣的大前提。

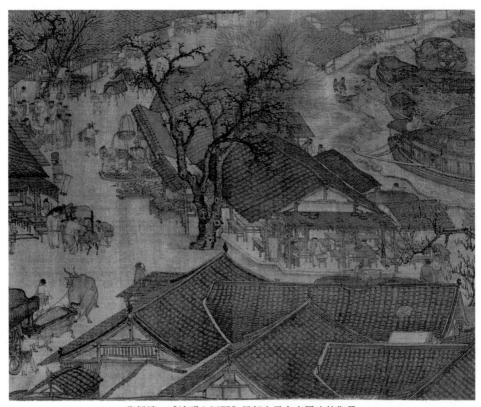

张择端　《清明上河图》局部之马车店周边的街景

转过街角是一家饭店，饭店里面还挂着菜单。在这家饭店门前，一人正要骑到驴背上，旁边几人为他送行，其中一人正拉起一袋子土特产，准备送给骑驴的人，旁边还有一个妇女在轿子边上伺候，坐在轿子里的应该是位大小姐。路口有两辆带有豪华车棚的牛车经过。

饭店另一侧有个人孤单地坐在大柳树下，空空的箩筐放一边，脸上充满了失意和落寞。这个世界不论怎样繁花似锦，也一定会有人在竞争中失败，在角逐中落寞。他们躲在角落里，体会着身无分文、无处容身的无奈，默默地咀嚼着生活带来的悲伤和绝望。张择端笔笔真实，没有对现实中残酷的部分做任何粉饰。

有悲伤和绝望的人，就有人不甘寂寞地跳出来，号称能解决你人生的所有苦难，为你的前路指明方向。他们在跳出来的时候肯定还要穿上一件神神鬼鬼的外衣，说一些让你觉得难以理解却又似乎非常正确的理论。这里就有一个这样的人，支了个卦摊，摊上还挂着几个招牌，上面写着"神客""看命""决疑"。我认为"决疑"这两个字用得极好，意思就是决断你心中的疑惑。旁边坐着一个愁容满面、书生模样的人，不知是遇上什么难事儿了，正问呢。身后还有三个人窃窃私语，看来都是有疑惑要决断。

再往前看，我们会看到一个衙门，衙门口有几个差人，或躺或坐，极其懒散，墙上还倚靠着旗帜和长枪。因为院子里有一匹马，我们怀疑这是一个送书信的驿站。很多人都认为这里是通过强调差役的懒散来警示皇帝的，这样的观点仍需推敲，这就好比我们今天看见快递员偷懒就说要亡国一样，难免有些危言耸听。这里同样可以解释成因为没有加急的信件所以四海升平。

街上的人、车和轿子都变得多了起来，往上看，我们会看到街边有几头拖着炭的驴。有群黑色的猪走过来，一位妇女看见了猪，努力抱紧了孩子。

汴梁猪肉的消耗量也很大，孟元老在《东京梦华录》中描述了一个令我们不可思议的场景，他说："南去即南薰门。其门寻常士庶殡葬车舆，皆不得经由此门而出，谓正与大内相对，唯民间所宰猪，须从此入京，每日至晚，每群万数，止十数人驱逐，无有乱行者。"意思是当时每天晚上都有人从南薰门赶数万头猪进城，虽然只有十几个人赶，但是猪群却整齐有序，绝不乱跑。

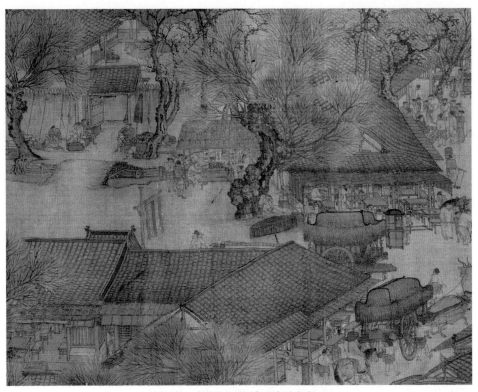

张择端　《清明上河图》局部之衙门口

如果这段话可靠，那这些猪的数量和觉悟都非常惊人啊。

再往前去是一家小店，一个人好像在称重。多数人认为这是一家盐铺。因为是垄断买卖，所以这个老板连挂一个牌子招揽生意的兴趣都没有，盐铺的生意非常冷清。从管仲开始，中国开始实行盐铁专卖，意思就是中间夹了一层税，当时私家只要向官府交费，就可获得盐"引"，盐"引"就是税钱，这个税加得非常多，所以官盐是非常贵的。老百姓通常都偷偷摸摸买私盐，所以卖官盐的店铺门可罗雀。

比盐铺更冷清的是旁边的寺庙，我们只看到一个僧人，孤单单冷清清。

接下来画面来到了城门边，有人进城，有人出城，有人靠墙侃大山，有人

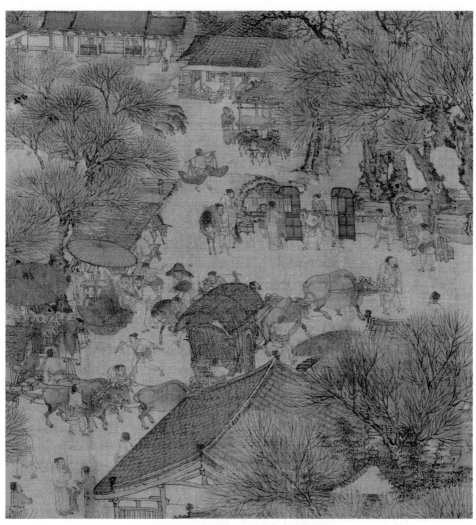

张择端　《清明上河图》局部之盐铺

趴桥望水流，水中还有一些鱼。画家在描绘悠闲诗意之余也不忘在这里画一个小乞丐，他正在向游客乞讨。在北宋，每个行当都有自己特定的穿着打扮，哪怕做乞丐也得有乞丐的规矩，如果你影响市容或者随便穿戴那是要犯众怒的。孟元老在《东京梦华录》中说："卖药卖卦，皆具冠带。至于乞丐者，亦有规格。稍似懈怠，众所不容。其士农工商诸行百户衣装，各有本色，不敢越外。"

再往前走，一头驴和两个人一起拉着一辆独轮车，这种车在当时叫作"串车"，最显眼的是车上覆盖了一块带字的布。过去一些人猜测说这是在"党争"中失败的官员的字画、书籍要被运出城销毁。我不认同这个说法。

不同意这辆车运送的是要去销毁的被贬官员的文书的理由有四条：第一，如果是要烧的字画的话，肯定是拉到城外去烧，而我们在前面拿着算筹扛货物的搬运工旁边也看到了一辆同样覆盖相似带字布的串车，那辆车却是朝进城方向走的。第二，如果车上是去焚烧的东西，没有必要装饰得这么好，这两辆车明显包装得非常好，甚至远胜前面疑似是"运钞车"的那辆。第三，我们虽然听说过苏轼乌台诗案，但是确实没有听说过北宋历史上有什么大规模的文字狱，更没听说过焚烧书籍，事实上苏轼被贬黄州身边还是有很多重要书画的，比如《一夜帖》就是记录苏轼在黄州忘记黄居寀画的龙的事情。第四，书画不论是纸本的还是绢本的，质地都非常脆弱，当年郭熙的旧画用来擦桌子还勉强，如果用来做苫布，那强度实在不够。

所以我猜测这种带字的苫布有三种可能：第一种可能，车上盖的是一种特殊的苫布，有防雨的功能。为了突出品牌，或者为了装饰，商家在布上面印染了字。第二种可能，这种苫布是官员运送私人物品的证明。宋朝的过路税是很高的，官员的物品可以沿途免税。据说苏轼当年在杭州做官，一个穷书生带了一些土特产进京，就冒充是苏轼带给苏辙的，结果被苏轼手下逮到，带到苏轼面前，苏轼哈哈一笑，真为他写了一张纸条，让书生沿途免税。第三种可能，这种苫布是用来运输军队粮饷的，我们看到城门处这两个人很像军人。赵匡胤当年为了加强部队训练，做出过一个非常特殊的规定，军队的驻地如果在城南，那就在北边发饷，如果在城北，那就在南边发饷，每个士兵都要亲自来领。当时发的都是粮食，这就相当于发饷和练兵可以同时进行。看着那些扛着米袋子

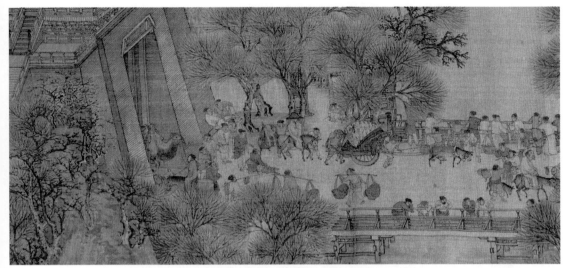

张择端　《清明上河图》局部之城门口

苏轼　《一夜帖》

来回驰奔、挥汗如雨的将士们，站在城头上的赵匡胤露出了相当满意的笑容。

孟元老在《东京梦华录》中介绍，这个制度在北宋末年仍然在执行，他说"诸军打请，营在州北，即往州南仓，不许雇人般担，并要亲自肩来，祖宗之法也"，所以这种专用的苫布可能是士兵领工资专用的。

在独轮车的后面出现了另外一个场景，有三人要往城外走，一主两仆，主人骑驴，一个仆人牵驴，另一个挑担子。他们正回过头看着后面两个人，后面这两人一个站着，一个蹲在地上，他们都指着地上的东西跟将要出城的三人讲话。对于这个情景有两种解读，一种解释说这是"杀羊祭道"，这在当时是一种送别亲友的风俗，当街杀黄羊作祭品，身后的主人手持祷文，祈祷道神保佑远行的人一路平安。

但我更倾向于另一种解读，这是一起剐蹭事故。骑驴的人撞到了这个扛着东西的人，把东西碰落到了地上，但是撞人者只是一回头，朝地上轻轻看了一眼，一脸的不屑。蹲在地上的人正在朝他理论，旁边的人是过来调解的。也有可能是故意碰瓷现场。如果只是一种习俗，应该不会引来周围人的指指点点，嘀嘀咕咕。事发偶然，所以才引来周围人的侧目。

第八章

清明上河图（四）

车水马龙

随着《清明上河图》的展开，我们看过了汴河两岸，现在来到了城门。一座巍峨壮丽的建筑出现在眼前，这就是很多文学作品描述过的，也是很多人梦想穿越至此的东京汴梁城。

汴梁城在成为北宋首都之前也曾富庶过，据说夏朝就曾在这里建都，到了战国，这里被称作大梁，魏惠王曾经把魏国国都迁到这里，因为这次迁都，后人一直习惯把魏惠王叫作梁惠王，比如我们熟知的《孟子见梁惠王》。到了唐朝，这里又成了汴州治所，并不断扩建。

然而意外还是出现了，唐末的朱温看上了汴梁城，把这里作为基地，吞并

河北，虎视山西。因为汴梁城地处水陆要冲，经济发达，在900年前后，它就已经成为全国的中心。朱温是汴梁城最重要的建设者，之后的五代都是在这里建都。一直到了后周柴荣时代，追求完美的柴荣对他所看到的汴梁城非常不满意，当时街道狭窄，道路泥泞，新增的居民建筑无序地排列搭建。于是柴荣开始大刀阔斧地建设，拓宽河道和路面，拆迁私搭乱建的民居，更重要的是，他还在旧城的外围增加了一圈新的城墙，把新增的居民都纳入城内，重建之后的汴梁城有三重城墙：外城、内城和宫城。汴梁城终于有了一个都城该有的气象，这个规划一直沿用到北宋末年。

城门这里，我们在高处的牌匾上可以隐约看到"＊门"字，但识别不出是什么城门。同时，我们发现了一个非常奇怪的现象，采用砖石结构的城楼高大、巍峨、坚固，而画面中的城墙是夯土建造，而且上面长满了灌木，和城楼形成鲜明的对比。

我认为这种情况并不是当时的真实情况，但是现实摆在眼前，好像也无法反驳。其原因有两种。

第一种可能，张择端在这里描绘的城门和城墙不是真实的情况，带有写意性质。《清明上河图》里大量的细节都有其他资料的支持和佐证，但画面中也有艺术加工和虚构的成分，比如虹桥距离城门应该有七里，而画中距离明显不

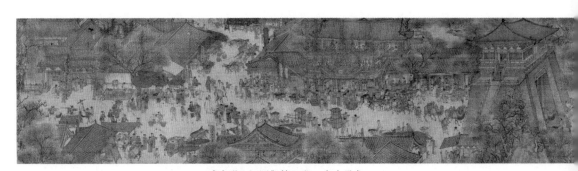

《清明上河图》第三段　车水马龙

足，所以对于城墙的写意化处理我们并不意外。也可能是张择端画到这里觉得累了，偷懒了，没有再画。或者是他本身就不爱画这些砖瓦齐整、僵硬规矩的建筑，特意描绘反而会影响整体画面效果，所以他在这里做了艺术的简化和抽象处理。

第二种可能，张择端在这里绘制的并不是外城城墙，而是内城城墙。我们说了，东京汴梁城由三道城墙围成，从外到内依次是外城、内城和宫城，其中宫城也被叫作"大内"。汴梁城最主要的军事防卫功能体现在外城，后来"靖康之变"也是在金人攻陷外城后北宋投降的。

根据孟元老在《东京梦华录》里面的描述："东都外城，方圆四十余里。城濠曰护龙河，阔十余丈。濠之内外，皆植杨柳，粉墙朱户，禁人往来。城门皆瓮城三层，屈曲开门，唯南薰门、新郑门、新宋门、封丘门皆直门两重，盖此系四正门，皆留御路故也。"

这里说得非常清楚，汴梁城外城方圆四十里，所有外城城门都有三层用于军事防守的瓮城。只有南薰门、新郑门、新宋门、封丘门这四个门是直门，只有两重的瓮城。瓮城这种用于战争防守的建筑起源于战国到秦汉时期，最初仅用于边防城堡。北宋时期开始在汴梁外城上修筑瓮城，东京汴梁城是第一个将瓮城建制引入到城门建设中的都城，这在都城建造史上是一个巨大的变化，

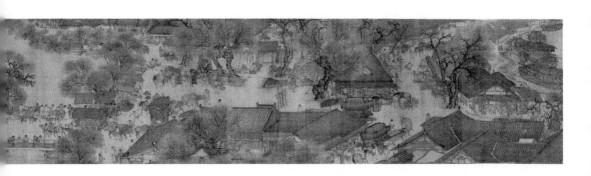

深刻影响了后来元、明、清时期的都城建设。

孟元老又说："新城每百步设马面、战棚，密置女头，旦暮修整，望之耸然。城里牙道，各植榆柳成荫。每二百步置一防城库，贮守御之器，有广固兵士二十指挥，每日修造泥饰，专有京城所，提总其事。"由此可知，汴梁城外城有修缮整齐的城墙，城墙密布女儿墙，而且在京城里有专门的部门负责，从早到晚地修整，看起来武备齐整，所以绝不可能是画面里荒草丛生的样子。

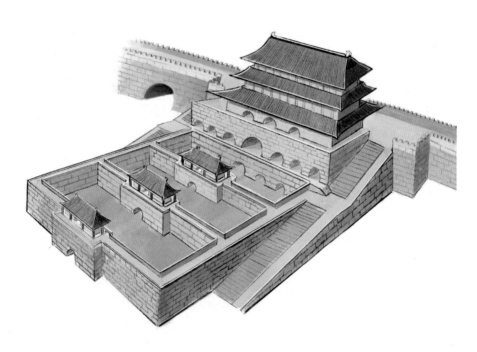

三层瓮城

然而孟元老描述的这些，我们在画面中都没有看到，所以《清明上河图》中描绘的有可能是内城的城门，内城从柴荣扩建外城墙开始，已经有一百多年不作为城防重点了，荒芜了也不奇怪。

这个城楼上没有任何军事设施，却多出一面鼓，鼓旁摆放着席子、枕头，应该是有人长期住在上面。我们怀疑这座城楼可能被用来充当鼓楼，画中还有一个人在城头眺望街道，它可能同时还兼顾着望火楼的功能。

这座城楼是四坡面庑殿顶，这是中国古代建筑的最高等级，北京故宫太和殿就是采用了重檐庑殿顶。尤其值得一提的是，在这座城楼的绘制上，张择端采用了严格的焦点透视原理，城门正面的直线延长后都能汇集于一点。我见到过的类似处理都是出现在壁画中，比如莫高窟、榆林窟和大量山西寺庙建筑的壁画都有使用焦点透视法，但是它们都用在固定观察视角的画面中，观察画面的位置一般跟朝拜佛像的位置一致，处在空间的正中，灭点也是在画面的中间。

《清明上河图》是中国古代很少出现的长卷画中采用焦点透视的案例，它与垂直于画面的那些直线做焦点透视的处理相比，会适当增加视觉的舒适度，但是用多了就会让人有视觉错乱的感受。明显张择端也是非常谨慎的，全卷那么多建筑屋顶，他只在这里试验了一次。应该说这是宋朝人一次非常有意义的探索，所以在山水画的点景建筑中我们也可以参考张择端的做法。

画面中过了城楼，就进入了繁华的汴梁城，一个文章锦绣地，温柔富贵乡。北宋东京汴梁城的繁荣程度超过了之前所有朝代的都城，这跟它的城市管理模式和重商思想有关系，宋代之前的都城多数采用"里坊"制，"坊"在古代也称为"里"，有时里坊并称，一个坊的面积大概就一里见方，类似于我们今天的封闭式小区，这就是汉代以后城市的基本单位。商业区和手工业区被安置在特殊的坊中，坊墙之间的道路晚上会宵禁，宋朝之前的城市到了晚上基本都死气沉沉的。

这个制度到了唐代中期之后开始松动。唐末五代时开始出现"厢坊"制，原来的坊墙消失，取而代之的是成排的街道，若干条街道编为一厢，统一管理，所以汴梁城的街道没有森严的冰冷感。

更重要的是宋朝放开了商业活动，不再单独设立专门的商业区。我们知道唐代长安百姓的商业活动要遵守"双规制"，即商业活动只能在规定时间、

《清明上河图》中的透视技法

规定地点进行。宋朝放弃了中国传统的重农抑商政策，百姓可以沿街经营。古代中国以农耕立国，由于生产力低下，社会需要尽可能多的劳动力从事生产活动，所以一直对商人持打压的态度，可以说"商人"这个名称就是带有一定的歧视性。

公元前1046年，武王在牧野之战中获胜，伐纣成功，但是当时殷商的主力部队正在征讨东夷，所以殷商虽然失败，但是剩余力量还是很强大的。西周为了拉拢殷商后裔，对殷商贵族也进行了分封安置，我们都知道宋国人就是殷商移民，宋国比较安分，但也有不安分的，比如当时商纣王的儿子武庚就被分在殷商故地，结果武庚不久之后就造反了，周公用了数年时间平定叛乱，商人被彻底打压。他们原来的土地被大量剥夺，不能依靠土地生活，周人允许他们做买卖。因为当时很多做买卖的人都是商人的后裔，慢慢地，周人习惯把

那些做买卖的人称为"商人"。

"商人"在当时的社会背景下，就是指那些失去土地的、半流浪的一群人从事的职业，天然带着歧视的意味。比如汉朝规定商人穿鞋得穿一只白一只黑，就是要让他们从外观上就低人一等；到了唐朝，商人的子弟不能参与科举考试，比如李白，他们在身份上要低人一等。

宋朝商业活动繁荣主要有两方面的原因。首先，生产力有了一定发展。我们知道宋朝是一个技术爆发的时代，一部分劳动力从田地中解放了出来。其次，商业活动能提供大量税收。到了北宋中期，中国历史上包含关税在内的商业税第一次超过农业税，有人说此时的商业税占总税收的三分之二，可能夸张了，但是过半应该是有的，所以朝廷是鼓励商业活动的。此外，还有一些次要因素，比如宋朝的官员阶层非常富有，而且生活非常奢靡，需要足够的商业为其提供服务；我们都知道商业的特点就是"一放就活，一抓就死"，宋朝"三冗"问题严重，行政效率低下，客观上促进了商业的发展。

到宋徽宗赵佶末期，开封城已经历一百七十多年的繁荣发展。汴梁城最后一次遭遇兵灾还是一百多年前。孟元老此时看到的情景是："垂髫之童，但习鼓舞，斑白之老，不识干戈……雕车竞驻于天街，宝马争驰于御路……八荒争凑，万国咸通，集四海之珍奇，皆归市易，会寰区之异味，悉在庖厨。"在孟元老的眼里，东京汴梁就是一座繁华的人间天堂，不是玩的，就是吃的。

而且东京汴梁城的人口众多，孟元老说："以其人烟浩穰，添十数万众不加多，减之不觉少。"商业的繁荣和人口的暴涨带来一个新的概念——"行"，宋人有一百二十行，一直发展成为后来我们常说的"三百六十行"。比如在《清明上河图》中一进城门之处，我们首先看到画的下方有一个刮脸的摊儿，当时有人就做着刮脸的生意，当从业人员足够多的时候，刮脸也能成为一个行业。我们一直以为在中国古人观念里"身体发肤受之父母"，是不会随便刮胡子理发的，现在看至少在宋朝就已经出现了刮脸的职业，而且这幅画里面的人，大多数应该都经常刮脸。

再看画的上方有一个面阔三间的门店，有人认为，这可能是当时的税务局，税务局办公室的座椅后墙上竟然挂了一大幅字，有人认为这是一幅行书书法作

品。在门前，有一个商人在指着自己的货物同税官进行争执，可能是对交税的额度不满意。

紧挨着税务局的是一个铺面，里面排列着两排大木桶。关于这个机构主要有两种解释：一种解释是防火的"军巡铺屋"，因为屋内还放着扑火用的三个麻搭子，结合城楼的望火功能来看，这个讲法也说得过去；另一种解释认为，这是一个军酒转运站，屋前放着八只大酒桶。酒在当时是国家专卖，国家垄断了酒曲的制造，这是重要的财政来源。酒在当时是相当抢手的商品，私人制酒达到五斤就可以判死刑，但农村是允许私酿酒的，所以接下来出现的"孙羊店"都有酿酒的业务。在孙羊店的后头有一大堆酒缸，表明这家店大量地酿酒，所以在这里设一个酒的转运站也合情合理。三个禁军是奉命前来押送军酒的，临行前检查武器，练一练。

接下来出现的就是《清明上河图》中最大的一家店——孙羊正店，汴梁城七十二家正店之一，气派的建筑、豪华的装饰和门前熙熙攘攘的人群无不证明，它就是这个汴梁城顶级的消费场所之一。

在这个"五星级大酒店"的门前，有人出租马匹，有人卖花，还有酒店的伙计在门口迎来送往。这里有一个非常小的细节经常被人提起，就是店门口有一个女子伸手搭在一个男子的肩上。这在 900 年前理学盛行的宋朝是无法想象的。也正是因为理学思想的禁锢，我们在整幅画里，只看得到 25 名女性。孟元老说："凡京师酒店，门首皆缚彩楼欢门，唯任店入其门，一直主廊约百余步，南北天井两廊皆小阁子，向晚灯烛荧煌，上下相照，浓妆妓女数百，聚于主廊槏面上，以待酒客呼唤，望之宛若神仙。"

孙羊店的楼上，我们看到有人在推杯换盏，吃吃喝喝。北宋的餐饮业非常发达，很多酒店一天只休息四小时，有的甚至二十四小时营业，吃早点的能碰上吃夜宵的。孟元老在《东京梦华录》里面说："市井经纪之家，往往只于市店，旋买饮食，不置家蔬。"意思是说当时人们去饭店吃饭是常态，不在家做饭，也不买菜，这跟今天倒是很像。吃的东西也丰富，用孟元老的话说："会寰区之异味，悉在庖厨。"天底下好吃的东西都能在汴梁城找到。宋朝宰相吕蒙正出生的时候母亲年纪已经很大了，他的父亲嫌弃地将他们母子二人赶出家门。

吕蒙正从小尝尽人间苦楚。后来当了宰相，他特别喜欢吃鸡舌苔汤。有一天他溜达到后院，发现一座鸡骨头堆起来的小山。吕蒙正大吃一惊，问这怎么回事，下人说，您每天要吃的那道菜得杀十几个鸡，长年累月就成这样了。吕蒙正于是痛下决心，再也不吃这个菜了。再比如蔡京喜欢的"鹌鹑羹"，只用鹌鹑舌头烹饪。由此可见宋代的食材花样之多，烹饪方式之豪奢，令人大开眼界。

在正店门口卖花的人旁边，一个人正守着一个摊位卖货，其中木桶里面插的可能是一些甘蔗，货架上摆放的应该是各种食物，我们还要提一个在宋朝特别普通的食物——炊饼。炊饼是使用笼屉蒸制而成的食物，本来叫"蒸饼"，但是北宋第四任皇帝仁宗名叫赵祯，"祯"与"蒸"发音相近，为了避讳，便把蒸饼改称为"炊饼"。

紧挨着孙羊店，有一家肉铺，一个伙计正在里面切肉，肉铺的门前挂一条幅，上面写着"斤六十足"，意思是每斤肉价格要足 60 文钱。因为当时经济发达货币短缺，所以才有我们之前讲到的每贯钱 770 文，也就是 770 文可以虚当过去的一千钱来用，但是这家店要求要用足钱的价格支付。

肉店门前正有一个人讲话，讲的什么不知道，但是讲得特别起劲儿，引得一众人围观。孟元老列出了很多当时的表演形式，比如鼓板、小唱、杂扮、商谜、杂剧、说诨话等。说诨话，类似于今天的脱口秀演出，演员给听众讲段子，围观的人听得津津有味。

在孙羊店的道路对面有一家客栈，门前立着一个牌子"久住王员外家"，楼上的房间里有一个书生正在安静地读书，这与外面繁华的街道相比，简直是两个世界。

大街上异常热闹，有道士和尚，有各种店铺，包括卖纸马的店，卖硬木家具的店。画面上侧的街上正驶来一辆四头驴拉的车，这可能是辆军车，在车水马龙的大街上也丝毫没有减速的意思。当时的车和今天的马车也不一样，车辕很短，赶车的人需要站在地上。

我们在这幅画里看到好多人拿着扇子，扇子在当时主要是用来表明文人身份的。但是这里我们也发现了扇子的另外一个特殊用处，驴车的前方两个文人迎面走来，各自带着自己的伴当——小童仆，其中一个人骑着马，另一个

人在地上步行。马上这个人看起来混得不错，但是对面这个人看起来混得就不怎么样，骑马这人想跟他打一下招呼，但是地上走的这个人觉得有点尴尬，就像我们今天走在路上看见同学都开着奔驰，不太好意思，便不大想跟他说话，直接用扇子遮住脸，低着头走过去。扇子还有这样一个避免双方尴尬的作用。

他们两人的旁边有一个人头顶着一盘货物，手里拿着一个四方框的工具，这个"框"在《清明上河图》中出现过很多次，它其实是一个可折叠货架，类似马扎，打开后把托盘放在上面就可以卖货。

在马路中间有两个挑着筐的人，这两人位置重合，我曾经一度认为张择端少画了一个筐，后面那个人只挑了一只筐在走。后来我找到高清电子照片才发现，原来那个人前面挑的不是筐，而是几只鹅，所以不明显。这是一个准备去卖鹅的人。食用鹅肉在宋朝是一个很普遍的现象，当然吃得最多的还是羊肉和猪肉，有人统计，孟元老的《东京梦华录》这本书中肉类菜谱存现 183 道，羊肉提到最多，占了 36%，猪肉占了 20%，鱼贝类占 15%，禽类占 11%。

在王员外家的街对面，又出现了一个讲话的艺人，好像正在说书，周围围着一群人，听得津津有味。

街上有一个游方僧人，从后背到头顶一整套装备齐全，一看就是长途赶路的，他旁边的街上正走过一行官员的队伍，前面有衙役开道，后面有衙役挑着筐，为首的官员虽然穿着便装，白衣白马，带着一个大斗笠，却非常有官威。上方有一口水井，这是公用的水井，有几个人在打水。想起当时流行的一句话"凡有井水处，皆能歌柳词"。

水井旁边有一家诊所，牌匾上写着"赵太丞家"，这应该是一个退休的太医开的，里面坐着几个待诊的患者。诊所的门口立了很多的广告牌，"五劳七伤"之类的，其中有一个特别有意思，"治酒所伤真方集香丸"，名字极其雅致。旁边应该就是赵太丞家的正门，一个人背着袋子，提着礼物正在上门问话。越过门房，我们能看见赵家院子非常阔绰，房子前面有卷帘遮阳，室内放着一把交椅，旁边的院子里还有假山和竹子，别有一派雅趣。

《清明上河图》最后出现的是半棵垂柳，前面出现的所有柳树的树枝都是朝上生长的，直到最后结束的时候，出现了半棵垂柳树，全卷终结。最后我

《清明上河图》中的鹅

们再讨论以下两个问题：

第一就是这幅画有没有政治谏言的目的，也就是是否属于"画谏"。一些西方学者和一些受西方影响的中国学者认为，张择端通过描绘落魄的人、松懈的城防或者无人看守的望火楼来向赵佶暗示盛世下掩盖的危机。

画谏这样的事情历史上确实有人这么干过，王安石变法期间，北宋熙宁六年（1073），这一年中原地区大旱，一个叫郑侠的看门小官就假借边报给宋神宗送上一幅《流民图》，借此说明在新法之下，老百姓吃不上，穿不上，赤地千里，饿殍满地。神宗看了之后就泪流不止，且郑侠扬言只要废除新法，三天内必定下雨。宋神宗一时被唬住，废除了新法，结果几天之后才想明白，这完全是郑侠的一派胡言，又全面恢复新法。但郑侠事件在历史上是非常偶然的。

中国历代朝廷的大政方针通常都是经过高层充分讨论的，此外拥有大规模知识分子的官员体系也有充分的渠道提出不同意见。正是因为西方历史上不存在这样一个庞大稳定的知识分子群体，他们的部分艺术就附带有社会批评的功能，所以他们推己及人，以为中国历史也有这样的社会需要。

熟悉中国艺术的人非常容易明白，张择端他是跳上了更高的一个层次，去回望世俗社会的芸芸众生，他的笔下几乎是不带任何感情色彩的。华丽富贵的部分，他不会特别浓墨重彩地强调；粗俗简陋的部分，他也不会一笔带过。他能一视同仁地用一支冷峻平静的笔一一描绘，这就是《清明上河图》的最伟大之处。

从这个角度看，我觉得中国历史上只有一部文学作品能跟《清明上河图》媲美，那就是兰陵笑笑生的《金瓶梅》。兰陵笑笑生和张择端一样，完全摆脱了个人的好恶，站在一个超脱的视角上，让每个人都各行其是，他们甚至不关心什么是好人，什么是坏人。每个人都是基于自己当前的处境做出最佳选择，他们都有各种不得已。看过之后我们对现实的理解更为深刻，就像很多人在读到西门庆死的时候会泪如雨下。这就是一个大师的视野，他们选择、截取、呈现出那些生活的真实片段，将它们不着痕迹地加工成一件艺术品，虽然这不能成为艺术的普遍标准，但不妨碍它成为顶级艺术品中的一种。

第二个问题是张择端到底算不算中国古代顶级的画家。可以肯定地说《清明上河图》是一部伟大的作品，是第一流的作品，张择端也有他特别的贡献，比如唐朝张彦远就在《历代名画记》中说："至于台阁、树石、车舆、器物，无生动之可拟，无气韵之可侔，直要位置向背而已。"张彦远认为界画只能画出事物的大小前后，因循照搬，没什么气韵可言，但是张择端却用人、建筑、水、树木等要素营造出画面的气韵，紧劲连绵，别开生面，这些都体现了张择端的绘画能力和水准。

《清明上河图》后来受到世人追捧，很大程度上是因为它在历史学、考古学、建筑学上的意义。单纯从艺术的角度讲，我们很难说它就一定赶得上同时代那些大师的作品，比如之前的荆浩、关仝、董源、巨然、范宽、郭忠恕、李公麟，同时代的李唐、王希孟，以及后世的马远、夏圭、刘松年等，这些大师都是中国艺术史上震古烁今的人物，在整个中国文化史、美术史上都能位列头排。

尤其是李公麟和郭忠恕，《宣和画谱》里面对其大书特书。虽然《宣和画谱》《宣和书谱》这样的入选标准不一定客观公正，但是如果说没能入选的张择端就一定比被选入的人水平更高，那也是相当武断的。张择端跟这些大师比起来，不一定会落下风，但也几乎没有什么优势，不然他也不会隐没于当时的记录，这就是张择端水平的大体定位。如果不是60年后张著的题跋，我们甚至可能不会知道历史上曾经存在过张择端这样的一个画家，这幅千古名画的著作者只能写上两个字"佚名"。

第九章

王希孟

《千里江山图》

今天我们能从各种书籍中查到，宋徽宗赵佶的画院中有姓名记载的画师有四十几位，但真正为赵佶提供绘画服务的艺术家肯定远远不止这个数量，大量的画师没有在史书中被提及。比如画《清明上河图》的张择端，还有画《千里江山图》的王希孟。如果不是蔡京在《千里江山图》的跋文中介绍，我们根本不会知道历史上还有王希孟这样一个青绿山水画家。青绿山水是山水画的最初形态，并一直发展着，特别是为贵族和宫廷服务的从未间断。但青绿山水画很难出大家，因为其表现形式强烈，所以容易画得刻板庸俗，不容易画出格调。唐代是青绿山水画的第一次高峰，以李思训、李昭道父子为代表的艺术家用青

绿山水画出了盛唐面貌,青绿山水是当时山水画的主流,后来被推为南宗祖师的王维也曾涉猎青绿山水画。但是到了唐末五代,山水画的发展经历了一次大的变革,以"荆关董巨"为代表的山水画家充分利用毛笔的性能,开拓了皴、擦、点、染技巧,用这些技巧来表现山石树木的结构和肌理,这就促进了山水画朝着水墨画的方向发展,如果水墨画再施以重彩,就会遮盖皴擦的细节,这就和天生丽质的人一般不会再画太浓的妆一个道理。

北宋初年这样的情况进一步加剧,我们数遍宋初的一流画家,几乎看不见有人以画青绿山水见长,宫廷都任用像郭熙、燕文贵这样的水墨画家,水墨山水占据压倒性的地位。但是到了北宋中期以后,这种情况在悄悄地发生变化,陆续出现了一些擅长青绿山水的画家,他们开始尝试复古。在这个过程中,驸马都尉王诜和皇族后裔赵令穰起到了重要的推动作用。等到宋徽宗赵佶上位,奢华典雅、浓墨重彩的艺术风格开始全面复兴,在这样的历史大背景下,出现了中国青绿山水画的巅峰之作——《千里江山图》。

《千里江山图》是一幅比较有戏剧性的作品,据蔡京在画后面的跋文,十八岁的王希孟曾给赵佶献过几次画,但都画得一般。赵佶看他资质很好,就简单调教了一下。鉴于赵佶的身份和时间安排,他不太可能给王希孟长篇大论地搞绘画培训,但是已经足够了。很多天才并不是生下来就是天才,而是在某个点上,因为受到了一些启发或者刺激,突然就进入到一种天才状态,靠的主要是自我觉醒。就在这种状态下,十八岁的王希孟用了不到半年的时间就画出了这幅气势恢宏、波澜壮阔的《千里江山图》。《千里江山图》绢本设色,纵 51.5 厘米,横 1191.5 厘米,它是今天存世的最长的宋画,现藏于北京故宫博物院。这种山水和庭院互相穿插交接的画面安排并不是王希孟的首创,我们讲过,这是唐代王维创立的模式,代表作就是王维画的《辋川图》,我们在很多临摹本中都能看到王维的构图,王希孟正是延续了这种传统,并且将其发扬光大。

北宋长卷山水的构图比起之前是有很大进步的,《千里江山图》整体采用平远的构图,地平线在画面五分之三高度,上面五分之二是天空,下面是水岸,就像郭熙在《林泉高致》中说的:"凡经营下笔,必合天地。何谓天地?

王希孟　《千里江山图》（1）

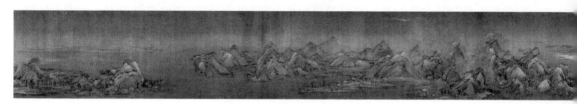

王希孟　《千里江山图》（2）

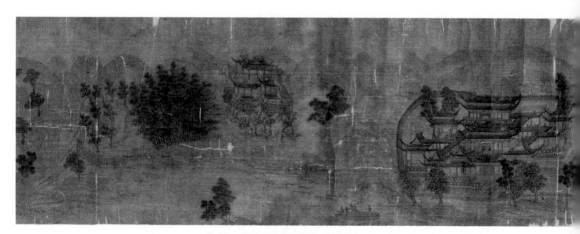

佚名　《摹王维辋川图》（局部）

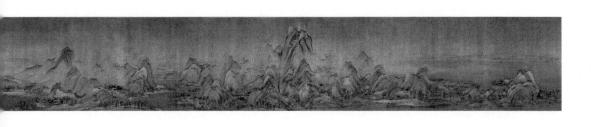

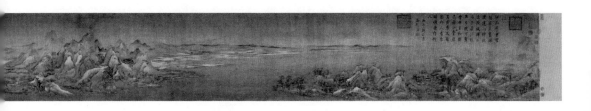

谓如一尺半幅之上，上留天之位，下留地之位，中间方立意定景。"这和李思训父子的处理就很不同，甚至跟王维的《辋川图》也有较大差异。正是因为王希孟留出了大面积的天空，所以尽管画中的山峰画得非常紧凑密集，也并不感到压抑。

画面中的山水穿插看起来是很无序的，但是如果我们从前到后看完，就会发现，他的画面安排还是很有规律的。画面中间是两块大区域的山石，开头和结尾各有一小块区域的山石，一共四组山石，隔水相望。《千里江山图》整体的画面安排基本是对称的，这说明它是一幅非常完整的作品，应该没有被裁剪过，这个信息能够为我们后面的考证提供参考。

当我们打开《千里江山图》时，就会被其一望无际的气势征服。它的视觉冲击力极强，王希孟不计成本地为我们描绘了一个震撼人心的世界。宗炳在《画山水序》中说道："竖画三寸，当千仞之高；横墨数尺，体百里之迥。"《千里江山图》将这样的意境展现得淋漓尽致。

画面一开始就是连绵不断的群山，群峰秀起，移步换景。树木、山崖、瀑布、房屋、庭院、水榭、道路、人物、竹林、桥梁、船舶这些基本元素穿插交替出现。此外，画家还绘制了一些比较特别的东西，比如第二组山石中间有一条江水穿过，王希孟在这里安排了一座宏伟的跨江大桥，桥的中间还绘制了一组丁字形木构建筑。在第三组山石中，画家绘制了全卷最高峰，一峰独秀，耸入云霄，一直到达画面的最顶端，这也是这幅画的高潮部分，为了辅助这一高潮，画家还在旁边绘制了立式的水磨坊，让结尾处的画面再次显得舒朗平静。

远山的处理是非常重要的，同时也是特别容易被人忽视的一部分。平缓的坡岸被安排在远处的地平线上，而且它们的层次和颜色非常生动，能起到连接画面气韵的作用，虽然欣赏者很少主动去看它们，但是它们却大大增加了画面的视觉舒适度，如果去掉它们，那么画面就会变成零散僵硬的几大块。

山石气韵的塑造是山水画的核心，它就像作曲家在创作歌曲的过程中编写的旋律一样，如果一首歌的旋律不够好，那么很难通过歌词和编曲弥补。

这一点对于任何一个画家来说都是非常难的，包括那些顶级大师。于是有一些人就想出了一些奇怪的方法，比如宋代的画家宋迪就想出了一种方法，

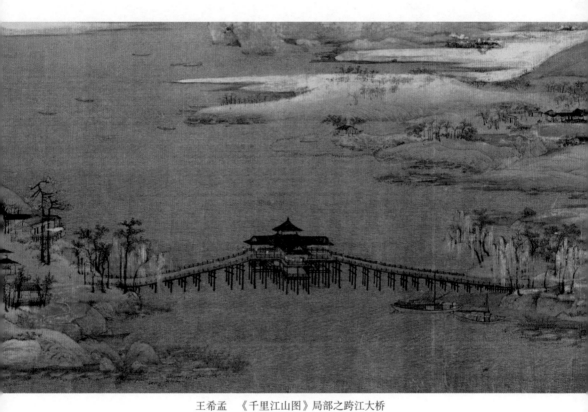

王希孟　《千里江山图》局部之跨江大桥

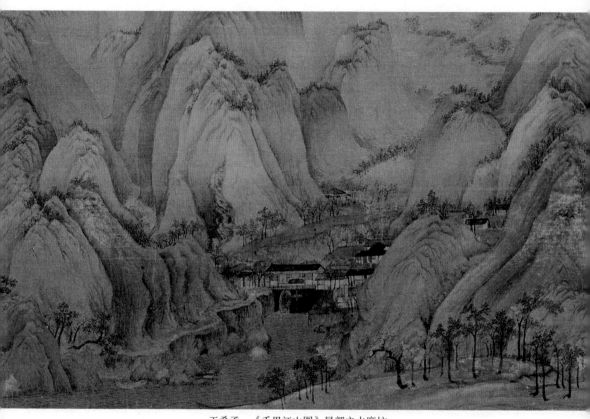

王希孟 《千里江山图》局部之水磨坊

他说："先当求一败墙，张绢素讫，朝夕视之。既久，隔素见败墙之上，高下曲折，皆成山水之象，心存目想，高者为山，下者为水，坎者为谷，缺者为涧，显者为近，晦者为远。"可能郭熙也采用过类似的方法，就是把一张绢铺在凹凸不平的墙上，根据败墙的凹凸来绘制山水，以此可创造出非凡的山石气韵。

王希孟对于山石气韵的处理能力异常强，我们看完《千里江山图》不会感到任何重复和单调，这是他才华和悟性的核心。画面中山和水的搭配无与伦比，就像郭熙说的"山得水而活，水得山而媚"。

除了才华和观念上的一骑绝尘，王希孟在绘画的技术处理上也是无可挑剔的。比如他非常用心地考虑到了观赏者的舒适度，画面四组山石之间用广阔的水面隔开，在调整画面气韵的同时可以让欣赏者松一口气。

丰富的细节是《千里江山图》的一大特点，在这幅鸿篇巨制中有各式各样的人物出现，有官员、旅客、游人、樵夫、商人、渔民、隐士等。有人静看山水、有人匆忙赶路、有人辛勤劳作、有人读书会友、有人打扫庭院、有人郊野踏青，所有的人物和行为共同诗意化地塑造出郭熙提出的"可行、可望、可游、可居"的境界，也体现了古人天人合一的理念，人与自然完美融合。

我们放大看这幅画，所有的细节都被巨细靡遗地刻画了出来，房屋、桥梁，以及船舶的结构、人和动物的动作，哪怕是水波之间的距离都精确入微。画面的树干已经非常小了，但画家还是选择用墨线勾边，中间填色的方法，而不是一笔画成。

当然，《千里江山图》最被人看好的还是它的大青绿山水技法，画面大面积覆盖石青、石绿、赭石等矿物颜料。因为矿石颜料具有很强的稳定性，所以这幅画在今天看起来仍然鲜艳夺目。中国古代画家对于颜色的研究非常深入，他们还整理出很多口诀："石青石绿为上品，石黄藤黄用最佳；金屑千年留宝色，章丹万载有光华；雄黄价贵于赭石，胭脂不同色朱砂；银朱磦脚皆可用，共说洋青胜靛花。"古人对于颜料的应用也会深入到日常生活，比如有的颜料有涂改液的功能，古代的麻纸呈淡黄色，于是人们就调出一种黄色的颜料，如果有写错的地方就用黄色颜料涂改掉。

《千里江山图》的用色明显是分区域的，天空接染青灰色，水面平涂墨绿

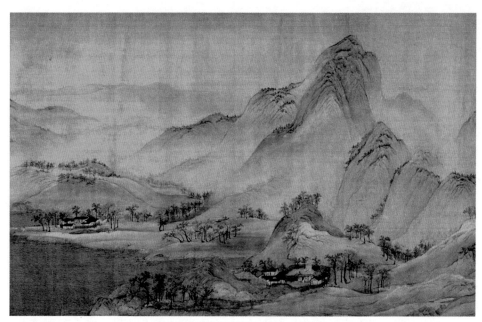

去掉颜色后的《千里江山图》（局部）

色，平地平涂嫩绿色，远山只用淡淡的石青或者石绿轻轻晕染。画中最精彩的就是山峰的颜色处理，首先将所有山峰从头到脚平涂赭石，让山石呈现金黄色，然后再在山头上染上石绿色，最后再选择一些相间隔的山头，在上面罩染石青。由于石青的颜色过于艳丽，用这样的技法可以让石青色中透出石绿色，颜色更厚重，不会有漂浮感。最终呈现出山头重着青绿，山脚遍布泥金，也就是所谓的"金碧辉煌"的效果。

中国绘画的用色是非常主观的，《千里江山图》就是这样，画面的用色非常夸张，具有强烈的装饰性，它并没有刻意地模仿自然，但是放在画面中，这些浓重的颜色却能形成一种艺术的自洽。顶级的艺术就是有这样一种能力，当你看久了之后再看现实的山水，你甚至会怀疑自然的真实性。

中国山水画家非常强调写生。写生是学习绘画的必要环节，这点是无可厚非的，但写生不应该是对自然的照搬，就像中国传统山水画家虽然也重视体验，但是强调更多的是人在山水中获得的主观感悟。

在中国古代艺术家看来，现实中的山水往往不如人们所想象的那样完美，如果想要得到"烟霞仙圣"般的画面，对山水进行单纯地临摹是远远不够的，还需要对"造化"（真山水）进行意造以弥补现实的不足。中国艺术强调的写实不是对真实山水的直接记录，而是在自然的基础上融入个人情感和审美品位的再创造，这就是中国艺术跟西方艺术本质的不同。西方古典艺术更强调写生，它的背后对应的是科学；中国的古代艺术更强调感悟，它背后对应的是哲学。我们认为如果舍弃心灵感悟而过于强调视觉的"写生"，那就变成了另外一种八股。

《千里江山图》之所以能够有今天的地位，还有一个最重要的原因就是，它其实是盛唐以来的青绿山水和五代以来的水墨山水集大成的结果。《千里江山图》的山石如此生动，是因为它融入了大量的水墨技法，从山头到山脚遍布披麻皴、荷叶皴，再也不是以前李思训父子那种"空勾无皴"的效果。所以，即使是去掉颜色后，它仍然有着完整的水墨画面效果，这是之前的青绿山水画做不到的。

下面我们再说说关于《千里江山图》的争议。

紧接着整幅画面的是最重要的蔡京的跋文："政和三年（1113）闰四月一日赐。希孟年十八岁，昔在画学为生徒，召入禁中文书库，数以画献，未甚工。上知其性可教，遂诲谕之，亲授其法。不逾半岁，乃以此图进。上嘉之，因以赐臣京，谓天下士在作之而已。"

蔡京在跋文中说，政和三年闰四月一日得到了皇帝赏赐的这幅画，并且说王希孟那时只有 18 岁，之前在画院学画，后来被调到皇宫的文书库工作（文书库也叫"三司文书库"，是一个管理三司旧账文书的部门）。他在这期间给皇上献过几次画，功力都不够。皇上知道他很有天分，就亲自教授他画画的技法，后来不到半年时间，王希孟就完成了这幅画并把它献给宋徽宗。皇上看过后嘉奖了他，并且把这幅画赐给了蔡京，告诉蔡京，天下有才能的人不过是因

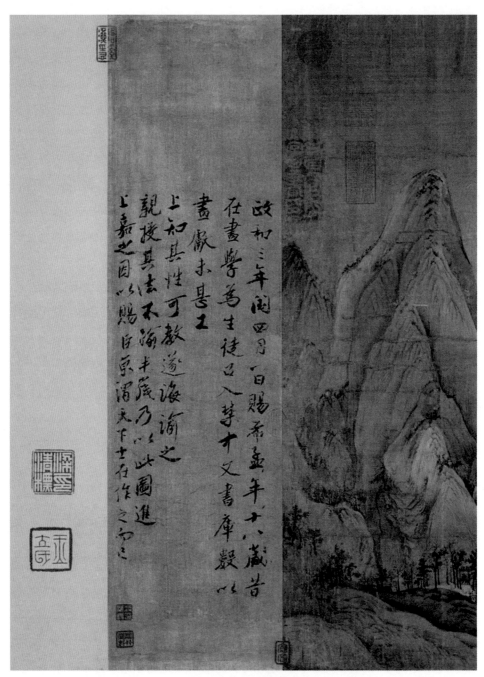

《千里江山图》蔡京跋文

为努力罢了，想通过王希孟的事迹来勉励蔡京好好干。

但是这段跋文有一个非常严重的破绽，最早是曹星原女士指出来的，我认为非常有道理，就是这段跋文非常残破，并且明显比画面短了一大截，也就是说这段跋文的品相和尺寸跟原画面不匹配。鉴于王诜、米芾等人惯用的移花接木的手段，我对这是否是原画的跋文表示怀疑。蔡京原文说"乃以此图进"，却没说画面画的是什么内容。

虽然有人解释说这段跋文可能是破损后重新装裱上去的。但卷轴画中通常保存最好的部分是画的结尾，不常磨损。更有人说这段跋文原本在开头，是磨损后改到结尾的。但是我们看《千里江山图》的画面，光亮如新，证明它被保存得非常好，所以也无法相信它的跋文被如此严重地磨损过。

所以有极大的可能是历史上有人为了抬高这幅画的身价，把其他作品上一段蔡京的跋文取下装裱到这里，这在古代是非常常见的做法。米芾曾在刻本《快雪时晴帖》后面题了一段跋文："一日，驸马都尉王晋卿借观，求之不与，已乃翦去国老署及子美跋，着于模本，乃见还。"

另外还有一个疑点，蔡京在跋文中明确说明这幅画是十八岁的希孟用了不到半年时间画出来的。我们可以设想画家有超出常人的悟性，年纪轻轻画技已经非常老练，但是如果没有别人的参与，那么他的画画速度实在是太过惊人了。有多么惊人呢？我估算过，对于多数艺术家，在保证质量的前提下，光完成《千里江山图》中所有的水波纹都需要一个月时间，半年画完全卷基本没有可能。

另外我们要注意蔡京只说画家叫"希孟"，之后的跋文也没有人说"希孟"姓王。一直到了明末清初，收藏家梁清标拿到这幅画重新进行装裱，并且题写了外签"王希孟千里江山图"。如果《千里江山图》的蔡京跋文有问题，那么最有可能发生在梁清标这次装裱中，也就是从这里开始，"王希孟"这个名字开始进入记录，我们第一次见到"王希孟"这个名字。

清初鉴赏家顾复在《平生壮观》里面记载，一个叫王济之的人说："是时有王希孟者，日夕奉侍道君左右，道君指示以笔墨畦径，希孟之画遂超越矩度而秀出天表。曾作青绿山水一卷，脱尽工人俗习。蔡元长长跋备载其知遇之隆，今在真定相国所。"

之后不久，清朝人宋荦在《西陂类稿》记录了一首诗和注释，诗云："宣和供奉王希孟，天子亲传笔法精；进得一图身便死，空教肠断太师京。"注释说："希孟天资高妙，得徽宗秘传，经年设色山水一卷进御，未几死，年二十余。其遗迹只此耳。"这是我们第一次看见王希孟英年早逝的记录，这些信息出现得如此之晚，十分可疑。

但必须说的是，我们提出的这些疑问并不是铁证，在缺乏可靠证据的前提下，我们只能相信自己的眼睛，沿用古人鉴定的结论。或许王希孟就是一个不世出的天才，异常早熟，用了半年时间废寝忘食地完成了这幅画，比如把画水波纹的时间压缩到了不足十天。大概在北宋政和三年（1113），十八岁的王希孟画完了《千里江山图》，可能是这半年时间超高强度的工作，给他的健康造成了极大的损伤，大概一两年之后，20岁出头的他病死了，只留下了这幅中国长卷山水画的巅峰之作。

《千里江山图》和《清明上河图》这两幅作品共同展示出中国艺术在北宋时期达到的最高成就，它们是中国古典主义艺术的巅峰之作。这两幅画有很多相似的地方，比如它们都是丰富的、精确的、充满细节的、气势恢宏的、波澜壮阔的。它们也有很多不同，《清明上河图》是严谨的、经验的、现实主义的，画中的每个人都活在现实中，而《千里江山图》是随性的、想象的、浪漫主义的，画中的每个人都生活在理想中。

两位画家的命运都是充满坎坷的，张择端在画完《清明上河图》之后经历了"靖康之变"，生死未卜；王希孟画完《千里江山图》之后不久就撒手人寰了。

不过放在漫长的时间跨度中来看，张择端和王希孟能来到这世间一遭，并留下令万世景仰的作品，重新定义了我们中华文明的高度，已经比多数人都幸运了。

第十章

赵佶（一）
意外的皇帝

　　人们通常会在苦难和挫折中思考人生，寻找未来的道路，所以苦难动荡的社会中容易出哲学家；人们通常会在安定和繁华中追逐艺术，提升当下的幸福感，所以富庶安稳的社会容易出艺术家。到了北宋中晚期，经过一百多年的和平发展，社会总体富足，用蔡京的话说就是"丰亨豫大"。占据多数社会财富的是文人新贵阶层，他们天然就是艺术的创造者和消费者，推动艺术发展达到了一个新的高峰。更重要的是，在这场艺术大潮中，还有一位最重要的推波助澜者——北宋第八位皇帝宋徽宗赵佶。

　　历史对于赵佶的评价几乎都是一致的，在浮华、精致、张扬、奢侈、昏庸

等一系列名词的汇堆下，我们能大概看出赵佶这个人的轮廓。其实当时的宋朝人就已经把他看得很清楚了，宋人写的《大宋宣和遗事》里面评价他："这个官家，才俊过人，口赓诗韵，目数群羊；善写墨君竹，能挥薛稷书；通三教之书，晓九流之法。说朝欢暮乐，依稀似剑阁孟蜀王；论爱色贪杯，仿佛如金陵陈后主。遇花朝月夜，宣童贯、蔡京；值好景良辰，命高俅、杨戬。向九里十三步皇城，无日不歌欢作乐。"

46岁之前，欢乐是赵佶生活的全部，不过最终，所有的一切也都将在他无尽的欢乐中灰飞烟灭。作为艺术家，他留下了至今仍让我们津津乐道的艺术，也就是"墨君竹"和"薛稷书"。

元丰五年（1082）十月初十，宋徽宗出生，他是宋神宗赵顼的第十一个儿子。考虑到他之前的儿子过半数早夭，这个男孩显得特别珍贵，于是神宗给他取名"佶"，健壮的意思，希望这个儿子能够长命百岁。事实上赵佶也是神宗的儿子中活得最久的，终年54岁。

在皇宫的一众皇子中，赵佶是最普通的一个，他没有太阔气的宫室居住，也没有太多的用人伺候，四岁这一年，他的父皇神宗去世。不久，他的母亲陈氏也病逝了。茫茫的天地之间，冷冷的宫墙之内，年仅四岁的赵佶彻底成为一个孤儿。虽然他仍然可以有华服珍馐，但是再也没有人教育他什么是需要节制的欲望。

虽然失去了父母，但是赵佶的生活并不悲惨，相反，他的人生快活到肆无忌惮。我们看《宋史》就会发现，关于赵佶继位之前的记录最多的就是升官，不断地升官。他出生第二年的十月，在人生第一个生日时，赵佶就被授镇宁军节度使、封宁国公。元丰八年（1085），赵佶的大哥赵煦（宋哲宗）即位，四岁的赵佶被封为遂宁郡王。

宋哲宗绍圣三年（1096），赵佶15岁，他再次以平江、镇江军节度使封端王，节度使已经由唐朝的实权派变成了宋朝的荣誉职称，不值钱，重要的是由郡王升为亲王，爵升一级。一般来说，中国古代王号字数越少，等级越高，两字王号为郡王，一字王号为亲王。当年赵匡胤的两个儿子赵德昭和赵德芳成年了都没有被封王，而这一年的赵佶才刚刚"出就傅"（当时的官方小学）。

到了绍圣五年（1098），十七岁的赵佶又改封昭德、彰信军节度使。

作为亲王的赵佶每天的工作就是尽情地玩耍，但是比起其他那些炫富糜烂的王公贵胄，赵佶玩的是很有品位的，蔡绦在《铁围山丛谈》中说："国朝诸王多嗜富贵，独祐陵（宋徽宗陵墓名永祐）在藩时玩好不凡，所事者惟笔砚、丹青、图史、射御而已。"赵佶是个天生的文艺青年，爱好就是写字、画画、读书、射箭，这跟他的朋友圈有很大关系。

《铁围山丛谈》记载："（赵佶）初与王晋卿诜、宗室大年令穰往来，二人皆喜作文词，妙图画，而大年又善黄庭坚，故祐陵作庭坚书体，后自成一法也。"除了王诜和赵令穰，端王府上还有一个著名的画家吴元瑜，赵佶也跟他学习。

赵佶、王诜等人经常组织雅集聚会，一群文艺青年在一起吟风弄月、挥毫泼墨，互相交流书画心得。一幅赵佶题款的《文会图》，记录的就是这样的场景。这幅画的创作灵感很有可能来自两幅画：一幅是周文矩的《文苑图》，上有赵佶"韩滉文苑图"的题签，这幅《文会图》的名字和一些画面细节可能都借鉴自周文矩的《文苑图》；另外一幅可能是《唐人宫乐图》，这两幅画中的桌子和人物动作都非常相似。

青少年时代的赵佶长期跟王诜、赵令穰、吴元瑜在一起，所以在绘画方面受这三个人影响很大，王诜我们之前介绍过。赵令穰，字大年，是非常有成就的青绿山水画家。这些人都擅长工细精致的画风，赵佶笔下那种清新雅致又富丽堂皇的风格就是在这时形成的。

在所有的题材中，赵佶最喜欢画鸟，邓椿在《画继》中说其"笔墨天成，妙体众形，兼备六法。独于翎毛，尤为注意，多以生漆点睛，隐然豆许，高出纸素，几欲活动，众史莫能也"。也就是说赵佶特别爱画鸟，而且创造了一种用生漆画鸟眼珠的方法，类似于我们经常在壁画中见到的"沥粉贴金"，这样画出的鸟眼珠高于纸面，增加了画面的立体感，可见赵佶是一个独特并且出色的画家。

赵佶特别喜欢画这种成组的册页，据邓椿说，在政和初年，赵佶画过一组20幅的《筠庄纵鹤图》，"翔凤跃龙之形，警露舞风之态，引吭唳天，以极其思；

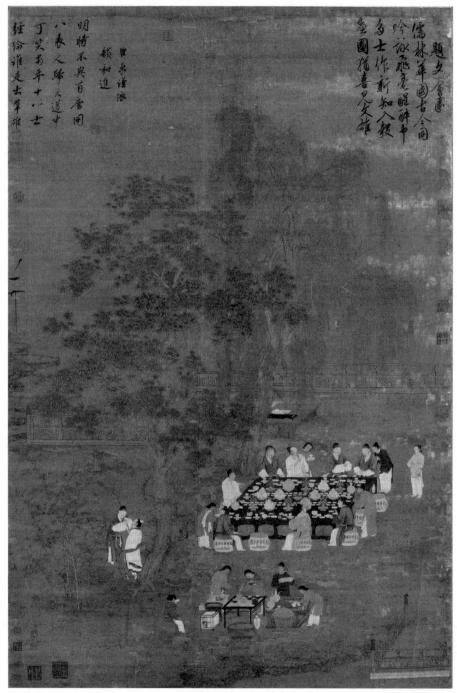

赵佶　《文会图》

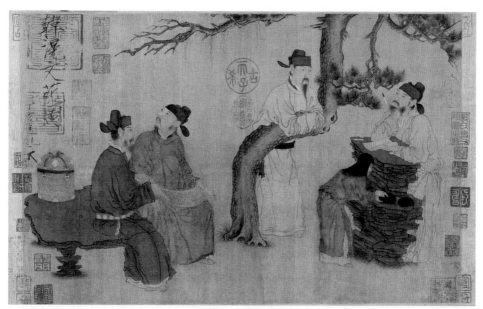

周文矩 《文苑图》

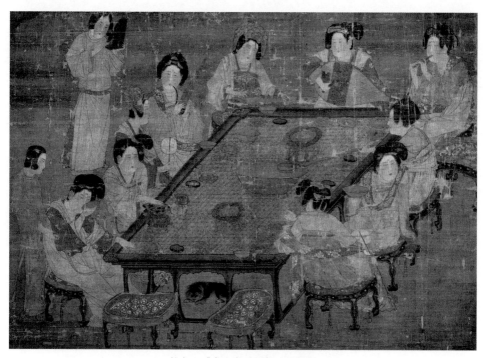

佚名 《唐人宫乐图》（局部）

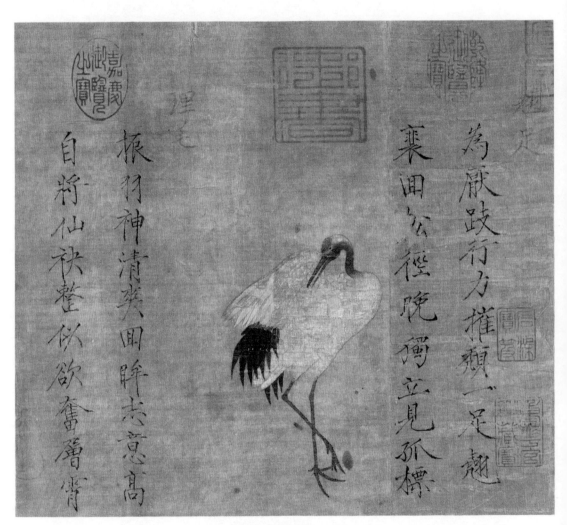

赵佶《独鹤图》

刷羽清泉，以致其洁。并立而不争，独行而不倚，闲暇之格，清迥之姿，寓于缣素之上。各极其妙，而莫有同者焉"，每一幅都画得极其生动，又各有特色。

流传下来的赵佶的作品有藏在台北故宫博物院的《独鹤图》，还有私人收藏的一组十二幅的《写生珍禽图》，这两组画得都很好。

《写生珍禽图》纸本水墨，纵27.5厘米，横521.5厘米，是典型的十二幅折枝花鸟。赵佶用工细清雅的水墨技法画出戴胜、麻雀等小鸟，再配上梅枝、松枝、竹枝等。画面总体用墨很淡，但是笔触准确自然，笔调质朴，形神兼备，乍一看略显粗糙，所有的细节都丝丝入扣，合情合理，这幅很有可能是赵佶早年的作品。

这幅画前有赵佶"政和""宣和"的印章，在11个接缝处都有他的双螭印，下方还有清代安岐加盖的骑缝章——安氏仪周书画之章。清代乾隆皇帝拿到这幅画之后又加盖了21方印章，还给每一幅画都题写了名字。他在画上的盖章和题跋都非常收敛，使这幅画的气息得到了很好的保留。

赵佶也画山水，邓椿说他画过一幅《奇峰散绮图》："意匠天成，工夺造化，妙外之趣，咫尺千里。其晴峦叠秀，则阆风群玉也；明霞纾彩，则天汉银潢也；飞观倚空，则仙人楼居也。"意思是画面跟仙境一样。台北故宫博物院藏有一幅赵佶的《溪山秋色图》，画面效果确实就像邓椿描述的一样，咫尺千里，如在仙境。

对于赵佶的书法渊源，蔡绦说他学习的是黄庭坚，也有很多人都强调赵佶的瘦金体明显源自褚遂良、薛稷一脉。《大宋宣和遗事》里面讲赵佶"能挥薛稷书"。这些说法都有一定的道理。

当然，除了书画伙伴，还有一些其他日后呼风唤雨的人物也陆续来到赵佶身边，比如他从王诜那里要来了擅长蹴鞠的高俅，还认识了蔡京的儿子蔡攸。

随着那些吟诗作画和提鹰架鸟的朋友陆续出场，在他们的引导下，赵佶慢慢变成了我们熟悉的样子。

北宋元符三年（1100），赵佶25岁的哥哥哲宗赵煦英年早逝，但因为他没有儿子，不能"父死子继"，只能"兄终弟及"。他们的父亲宋神宗有14个儿子，此时还活着的只有5个。

赵佶 《写生珍禽图》（局部）

赵佶 《溪山秋色图》

这个时候皇太后向氏跳出来主持大局，向太后说："大行皇帝（称呼刚刚驾崩还没有谥号的皇帝）无子，天下事须早定。"宰相章惇说："按照礼仪，当立先帝的同母弟弟十三子简王。"结果向太后不乐意了，因为向太后无子，哲宗本来就是朱太妃的儿子，现在再来一个朱太妃的儿子当皇帝，那局面可能就控制不了了，甚至她皇太后的位子都可能不保了。于是向太后说："按长幼应该轮到申王了，但是申王眼睛有问题，近视眼，所以按顺序接下来就应该是端王了。"所有人都知道端王是一个不问世事的文艺青年，章惇便据理力争，厉声争辩："以年则申王长，以礼律则同母之弟简王当立。"就在双方争执不下的时候，副宰相曾布站到了太后一方。没有同僚的支持，章惇知道输了，但他还是补了一句："端王轻佻，不可以君天下。"但是老太后为了自己的位子，哪还管那么多。

赵佶就这样接过了别人递给他的皇冠，继位这一年，赵佶19岁，年龄条件是极好的，但是一个人适不适合某种职业，跟他多大年纪从事这个职业没有直接关系，汉武帝刘彻16岁登基、秦始皇13岁登基、康熙8岁登基、魏孝文帝5岁登基，都是冲龄践祚，一样的雄才大略。

开始的时候，赵佶也想在新岗位上干出一番事业。但是，江山易改，禀性难移，他骨子里就是一个文艺青年，再加上蔡京等人的诱惑，赵佶很快就被自己的爱好俘虏而荒废了工作。

赵佶的爱好很多，尤其是绘画，邓椿《画继》中介绍赵佶曾经自称："朕

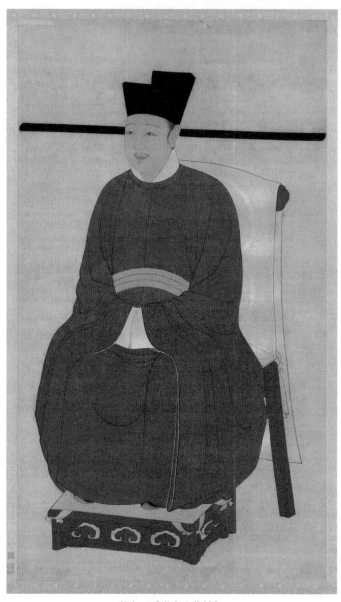

佚名　《徽宗坐像轴》

万几余暇，别无他好，惟好画耳。"这句话其实应该反过来说，赵佶都是在画画之余，偶尔处理一点政务。我们从他的作品数量就能看出来，《画继》中说"增加不已，至累千册"，而且还让大臣们在他的画后面题跋，比起皇帝，赵佶更愿意成为北宋文艺圈的领军人物。

继位之后，赵佶经常在召见大臣的宴会上展示他的作品，引来大臣一阵阵的赞誉。赵佶高兴的时候还会把自己的作品分赐给群臣，通常是蔡攸负责分发，高官们常常不顾自己的地位和形象，争先恐后地往前挤，衣服上的配饰都被拽掉了，"群臣皆断佩折巾以争先"，每到这个时候赵佶就在旁边偷笑：就想看你们这些人没见过世面的样子。

赵佶当然不满足于自己画，孤木不成林，单丝不成线，他开始寻找志同道合的朋友。比如他计划建设一座五岳观，便召集天下的绘画名家参与五岳观的建设工作，应诏者有数百人，但是他对这些画家很不满意，于是痛下决心要自己培养更好的艺术家，"益兴画学，教育众工"。也就是从这一刻开始，赵佶将不顾一切地掀开中国绘画史上光辉绚烂的一页，宋朝也将开始展现它最风华绝代的一面。

第十一章

赵佶（二）

虚假的盛世

19 岁的赵佶登上人生巅峰，成为北宋画坛的总舵主，他对于画院的重视丝毫不逊色于两府（宋朝最高权力机构：政事堂、枢密院），即位之后的赵佶开始对画院进行大刀阔斧的变革。通过西汉毛延寿等人的故事我们可以知道，在汉朝已经存在专门为宫廷服务的艺术家，但是还没有专门固定的政府机构。到了南北朝时期开始出现固定机构，如北齐有"待诏文林馆"，南朝齐有"待诏秘阁"，梁有"直秘阁知画事"，到唐代有"集贤殿书院"等，这些都是画院的前身。

就职于其中的艺术家的工作内容很多，比如绘制地图、设计和装饰建筑、

绘制整理记录国家大事的图像资料并将其作为档案保存，类似《步辇图》；或者绘制宫廷和政府高层人物肖像，类似《凌烟阁二十四功臣图》；他们还有一项特殊的任务——充当间谍，比如李煜派顾闳中去画韩熙载的夜生活，留下来传世的《韩熙载夜宴图》。这就是唐以前画院画家的主要职能。

从唐末开始，西蜀、南唐和敦煌归义军都设立了更专业的画院，这是中国画院发展的第一次变革，它们比以前更加独立于政府行政机构，除了从前画院原有的功能，还承担了艺术创作的工作，为统治者的审美需求提供服务，画院艺术家的数量也开始逐渐变多。

北宋继承了后蜀和南唐的画院模式，并没有太大的改动，画院多数时候归属翰林院，只是在宋神宗年间短暂地归属过都大提举诸司库务司，之后重新划归翰林院。对于画院人才的管理也逐渐完善，比如以前在画院都讲论资排辈，而在宋神宗熙宁二年（1069），画院的祗候杜用德上书建议提拔人才应该把能力放在资历前面，大胆提拔有能力的人。于是画院人才变得活跃起来，一些有能力的画家也脱颖而出，比如崔白、郭熙等人。

到了赵佶这里，因为在修建五岳观的过程中对画家不满意，他决定要大刀阔斧地改革画院体制，整体提高画院画家的水准。他的具体做法主要有三条：选拔人才、提高待遇和定期考核。

首先，要选拔最好的人才，赵佶决定要像科举考试一样根据考题取士，类似于张择端这样的人读书考不上进士，也可以考艺术特长进入画院。并且恢复了书画博士的职位，相当于导师，找一些出类拔萃的艺术家来担任，比如米芾。

宋徽宗组织了世界上最早的专业美术院校选拔考试，他把考试分成六科：佛道、人物、山水、鸟兽、花竹、屋木。他还亲自出题和批阅试卷。在考试过程中，除了考察画师的基本技法，更主要的是考察他们的综合素质，其中很重要的指标是看他们画面的立意是否清新脱俗，含蓄而有意境。

赵佶经常以古诗句为题，非常符合苏轼赞美王维的"诗中有画，画中有诗"的标准。比如考题"踏花归来马蹄香"，最让赵佶满意的是有人画了一匹飞奔的骏马，马蹄的周围有几只蝴蝶翻飞，看到蝴蝶，让人立刻联想到了马蹄有"香"味；再比如"竹锁桥边卖酒家"，南渡画家李唐的作品胜出，他画小桥横卧，

竹林之后一面随风招展的酒旗半遮半掩，赵佶非常满意；考题"深山藏古寺"，最终拔得头筹的人画的是崇山峻岭之中有一个和尚在挑水，暗示山中有寺庙。

当选拔到优秀人才，赵佶做的第二件事就是提高待遇。

南宋邓椿在《画继》中说："本朝旧制，凡以艺进者，虽服绯紫，不得佩鱼。政、宣间独许书画院出职人佩鱼，此异数也……又他局工匠，日支钱谓之'食钱'，惟两局则谓之'俸直'。"

当时翰林院下面设有：天文、书艺、图画和医官四局，只有书、画两局有这种特殊待遇。书画艺术家收入优厚，俸禄的名目也叫作"俸直"，不是普通工匠的"食钱"，尤其是能够佩鱼，这样就跟正常官员看齐。佩鱼出现在唐代，是一种符契，类似古代兵符，只不过是刻成鱼形，一半留在宫中，一半留在官员手中，官员进宫时要拿着自己的佩鱼，入宫的时候要跟宫中另一半契合才能进去。佩鱼平时装在袋子里面，叫作"鱼袋"。到了宋朝，鱼袋没有了通行证的功能，只是发放给官员当作尊贵身份的象征。

赵佶在画院做的第三件事就是：定期考核。

有了名分和待遇，要求自然也就提高了，邓椿在《画继》中说，"靖康之变"后，有两三位画家流落至蜀地，他们对邓椿介绍自己在画院的事情，每十天赵佶就会让人拿出两匣御府收藏的古画，派专人押送到画院让画师们临摹，因为担心古画被污损破坏，画师们还要立下军令状。拿到这些画的人都竭尽全力地临摹学习，我们今天见到的很多宋以前的画可能都出自这个时期，比如李思训父子、张萱、周昉的作品，其中一些就是这个时期的临摹版本。

赵佶还经常来画院考察，邓椿在《画继》里记述的两个故事可以体现出赵佶对画家们的要求之严格。

第一个故事是，赵佶曾经因一个少年画家画的斜枝月季花而赏赐他，大家都不知道什么原因，旁边的人就试着问皇帝，赵佶说："月季鲜有能画者，盖四时、朝暮，花、蕊、叶皆不同。此作春时日中者，无毫发差，故厚赏之。"也就是说，少年画出了丝毫不差的春日中午的月季。

第二个故事是，有一次宋徽宗在宣和殿前种了荔枝，孔雀在荔枝树下走来走去，赵佶让画师们共同创作一幅画。但是画中有一只孔雀正要跳到一个藤墩

上，先举右脚。赵佶说了一句："未也。"大家都是一脸懵，最后赵佶说："孔雀升高，必先举左。"孔雀要是上高处，肯定先迈左腿，大家听了都非常佩服。

对于画师们提交上来的作品，赵佶稍有不如意就在上面涂抹，让画师重新画。但是对于那些满意的作品怎么处理呢？史书上没有记载。

安排完画院的工作，赵佶终于想起来自己还是一个皇帝，在度过最初的不适应后，赵佶甚至觉得自己还有点如鱼得水。他登基后的前十年，宋朝的西北方不断传来好消息。崇宁二年（1103），赵佶22岁，宋朝收复被羌人占领的湟州；崇宁三年（1104），大将王厚等人横扫河湟吐蕃部；崇宁四年（1105），吐蕃河西节度使赵怀德降宋，被授以感德军节度使，封为安化郡王；崇宁五年（1106），北宋兵锋直指西夏，吓得夏崇宗（即乾顺帝）请求辽出面斡旋，让宋停止用兵，并且归还占领的西夏领土，宋夏暂时停战；大观二年（1108），北宋收复青海地区的洮州和溪哥城，收复青海大部分地区。

这一系列的胜利让赵佶喜上眉梢，他把功劳都归在童贯和蔡京等人的身上。但是北宋在西北方向的西军之所以有比较好的战斗力，最根本的原因还是基础好。

有人折算过宋朝的经济实力，以神宗熙宁年间为例，税赋折合约每年6000万贯，大概是唐朝巅峰时期天宝年间的三倍，其中大部分来自商业税，高达4800万贯。由于宋朝有强大的国力支持，所以在用兵过程中，不但增加了土地，也打磨了队伍，西军也成为北宋最有战斗力的部队。在多年经营的前提下，宋朝才在赵佶上任的最初几年集中取得了一些战果。

不论怎样，毕竟是一连串的捷报，这浮华恍如盛世，再加上担任宰相的蔡京对赵佶言听计从，不断迎合他膨胀的欲望，于是便有了那幅《听琴图》。

《听琴图》绢本设色，纵147.2厘米，横51.3厘米，现藏于北京故宫博物院。画面中松树高大欹侧，另有凌霄花和一丛竹子作为画面的背景，正对画面着道袍的人坐在松树下弹琴，另有两人朝服纱帽左右对坐，一个童子站立在旁边，一起听琴。每个人的神情都专注自然，像是陶醉在音乐之中。画中还布置了一个木几，上面香炉青烟袅袅，近处还画有一个造型别致的石桌，桌上一枝花生长在形似古鼎的花盆里。

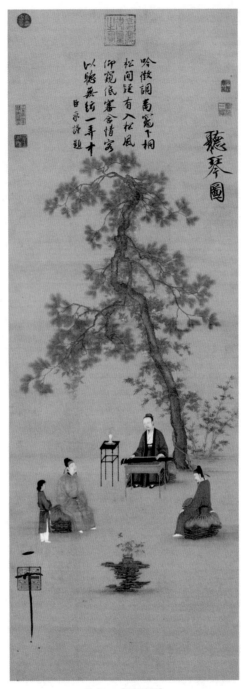

佚名 《听琴图》

画面上方正中有蔡京的题诗："吟徵调商灶下桐，松间疑有入松风。仰窥低审含情客，似听无弦一弄中。"右上角有赵佶瘦金体的"听琴图"三字，左下角有他"天下一人"的画押。基于这些信息，后人猜测画面中正在抚琴的人就是赵佶，穿道袍是为了体现他是道君皇帝，而穿红色官服的人很可能是蔡京。

画面中人物的衣纹、用色、表情，树木的树枝、针叶的技法都非常见功力，对布景的桌子、木几、香炉和鼎的刻画也都真实自然，除了竹子的枝条略显呆板，其他细节都近乎完美。用如此简单的元素就描绘出了宋代顶级文人的雅趣生活，所以《听琴图》也是中国绘画史上重要的人物画之一。

赵佶就这样每天写字、画画、弹琴、填词，当赵佶尽情地在艺术的海洋里来回荡漾的时候，危机已经开始挣脱黑暗的束缚，即将扑面而来。他所拥有的一切，在不久的将来，都会像海滩上的沙堡一样，瞬间被海水吞没。

北宋政和元年（1111），赵佶30岁，他派童贯出使辽国。

童贯这次出使就是为了去辽国一探虚实，结果"刚想睡觉就有人递枕头"，就在幽州，童贯遇上一个叫马植的幽州汉人，马植向他献上了联金灭辽的计策。马植确信那些女真人是一支可以利用的力量，双方夹击辽国，宋朝有望收复幽云十六州。如果说马植是一个政治投机客，那童贯就是一个军事冒险家，于是两人一拍即合，北宋的国运也就在这一刻注定，从此昏招迭出，北宋灭亡的多米诺骨牌已经开始倒下。

对于一个人或者一个国家来说，最糟糕的事情并不是得到一个坏消息，而是将坏消息误认为好消息，从而放弃警惕和戒备，赵佶和北宋就进入了这样的状态。

北宋政和二年（1112），赵佶31岁，他在这一年画了一幅《瑞鹤图》，《瑞鹤图》绢本设色，纵51厘米，横138.2厘米，现藏于辽宁省博物馆。《瑞鹤图》跟《祥龙石图》一样，都有大段的跋文，并且都有"御制御画并书，天下一人"的落款，所以这两幅画是赵佶所有传世作品中最可信的。

论艺术性，《祥龙石图》描绘的是在一块怪石上长出一株植物，构图简单。而《瑞鹤图》就丰富得多，赵佶在《瑞鹤图》后题跋：

政和壬辰上元之次夕，忽有祥云拂郁，低映端门，众皆仰而视之。倏有群鹤飞鸣于空中，仍有二鹤对止于鸱尾之端，颇甚闲适，余皆翱翔，如应奏节。往来都民无不稽首瞻望，叹异久之。经时不散，迤逦归飞西北隅散。感兹祥瑞，故作诗以纪其实。

孟元老在《东京梦华录》中还记载了赵佶新年的行程，其中正月十六这一天的活动，就是登上皇宫正门宣德门与万民同乐。赵佶在跋文中说，就在这一天，大庭广众之下，众目睽睽之中，一群仙鹤出现在宣德门的屋顶，这是祥瑞的象征，是国运兴盛的预兆。

《瑞鹤图》画面分为上下两部分，下方是宣德门和周围建筑的屋顶，屋顶被祥云环绕。赵佶用非常精致的界画技法刻画出屋顶的所有细节，宣德门采用的是庑殿顶，周围建筑是歇山顶，等级严格区分。画面采用正常的散点透视，每一条屋瓦都垂直地面，这是在现实中站在任何一个点上都不可能看到的视角，技术上没有任何瑕疵。

宣德门屋顶正脊两端的鸱吻非常高大，其上分别站立一只仙鹤，天空中另外还盘旋着 18 只仙鹤，仙鹤的穿插布局并不呆板。天空平涂湛蓝色，湛蓝色跟建筑的黄色构成传统的金碧辉煌色调；湛蓝色又跟仙鹤的白色穿插，显得干净明亮、清新雅致。画面亦真亦幻，恍若仙境。这也是中国艺术史上最重要的花鸟作品之一。

当然也有学者考证，丹顶鹤的迁徙路线并不经过开封，正月十六也不是迁徙的日子，所以这很有可能是赵佶自导自演的一出祥瑞闹剧，并最终画了这幅《瑞鹤图》。不论赵佶是真的看到了仙鹤，还是纯属臆想，这幅《瑞鹤图》本身就是赵佶为自己打造的盛世美梦。

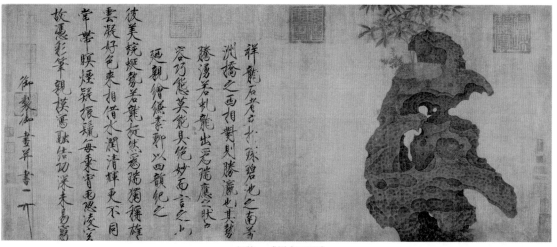

赵佶 《祥龙石图》

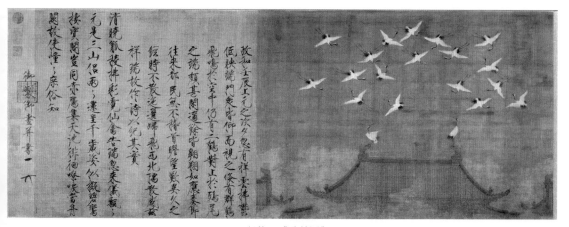

赵佶 《瑞鹤图》

第十二章

赵佶（三）
注定的终点

北宋政和四年（1114），赵佶 33 岁，北方的完颜阿骨打已经起兵伐辽。宋朝遣使从海路赴金，商议联合灭辽事宜，这就是宋金的"海上之盟"。

政和五年（1115），赵佶 34 岁。完颜阿骨打在上京（哈尔滨阿城）建立金，女真人开始一路摧枯拉朽。辽天祚帝耶律延禧率 70 万大军亲征，结果仍然被女真人打得落花流水。

到了北宋政和七年（1117），赵佶 36 岁，他决定仿杭州凤凰山修一座艮岳。

五年后，一座面积达到七百五十亩的艮岳建成，在蔡京、王黼、朱勔等人的努力下，艮岳的每一个角落都清雅高贵，富丽堂皇。可是在这个过程中，

六贼的党羽趁机搜刮压榨百姓，无数人倾家荡产、流离失所，天下人敢怒而不敢言。于是南方逼反了方腊，北方逼反了宋江，这些农民起义大大消耗了北宋禁军的战斗力，让最能打仗的西军在北宋的大地上来回地折返跑，北宋即将灭亡的局面已经再也无法挽回了。

时间到了政和九年（1119），赵佶38岁，从这一年开始，北宋年号改为宣和。为什么要用"宣和"两个字呢？因为北宋皇宫里面有一座用来收藏书画、典籍的大殿叫作"宣和殿"，赵佶收藏的所有书画都保存在这里。就在这一年，赵佶决定把御府收藏的历代书法和绘画作品统统整理一下，分门别类地进行统计，并且记录每一位艺术家的生平，最终整理出《宣和书谱》和《宣和画谱》两本至今仍然非常重要的艺术典籍。其中《宣和书谱》收录艺术家197人，作品1344件；《宣和画谱》收录艺术家231人，作品6396件。它们极大地方便了我们查阅和了解北宋及其之前的艺术家信息，成为中国艺术史的一笔宝贵财富，这是赵佶对中国艺术史的贡献。

赵佶还经常在宣和殿里面作画，我们今天仍然能看到很多带有宣和殿落款的作品，比如《芙蓉锦鸡图》和《腊梅山禽图》中都有"宣和殿御制并书"的落款。这两幅作品都是折枝花鸟，也都有赵佶的题诗，但是画风截然相反：一个富丽堂皇，一个清新淡雅；一个学黄筌富贵，一个学徐熙野逸。只可惜这两幅画一幅藏在北京故宫博物院，一幅藏在台北故宫博物院，两幅画尺寸相当（《芙蓉锦鸡图》81.5厘米×53.6厘米，《腊梅山禽图》83.3厘米×53.3厘米），它们当初极有可能是一组绘画中的两幅。如果有一天把这两幅画放在一起展览，那么可能最接近它们最初的面貌，应该有一种特别的趣味。

这里需要重点强调的是题诗，结合我们之前讲的《瑞鹤图》和《祥龙石图》就会发现，赵佶经常在绘画作品上大段题跋。而这种做法在赵佶之前并不常见，北宋初期有一些画家会在自己的作品中题写简单的姓名年月等，比如范宽、郭熙、李公麟、赵令穰等人的作品都出现过简单题字。但是真正意义上将书与画两种艺术形式统一在一起的人还是赵佶，这又是他的一大贡献。其中最主要的原因就是赵佶兼善书画，在中国艺术史中，薛稷是将书、画两种艺术统一到一个人身上，赵佶更是直接将两种艺术统一到一幅作品上。巧合的是

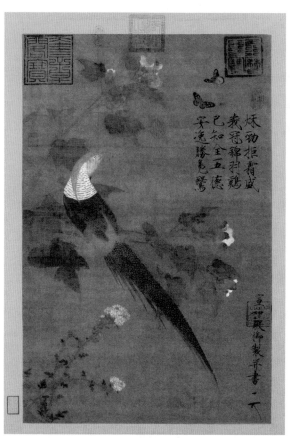

赵佶 《芙蓉锦鸡图》

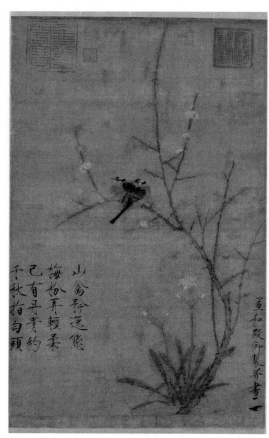

赵佶 《腊梅山禽图》

不论书法还是绘画，两人风格都神似，因为赵佶的书和画都受到薛稷的影响，但是赵佶却做到了后来居上、青出于蓝。如果说两人绘画的水准旗鼓相当，那赵佶的书法比薛稷应该略胜一筹。

赵佶的书法把纤细瘦劲的风格发挥到了极致，大大减少了起笔和行笔的动作，笔画纤细挺拔，一挥而就。为了避免笔画过于单薄，他横笔、竖笔和捺笔的收尾往往作非常夸张的顿笔，所谓"如屈铁断金"。有人说赵佶的书法有鹤韵，笔画中受到"鹤膝""鹤足""鹤颈"的启发，考虑到薛稷、赵佶都痴迷于画鹤，这种说法也有一定的道理。赵佶的《牡丹诗帖》和《闰中秋月帖》都是瘦金体的代表作。

卫夫人《笔阵图》中曾经说："善笔力者多骨，不善笔力者多肉。"而赵佶的笔画比骨还要细，就像筋一样，于是人们开始叫这种书法"瘦筋书"，美称为"瘦金书"。

关于瘦金体的发展，很多人都以为是赵佶全新的创造，但是对于类似的这种在大范围内应用的过程中产生的字体，不太可能是单独某一个人的创造。赵佶的书风受益于褚遂良、薛稷和黄庭坚等人，还有一个重要的过渡人物，他就是周越。

周越作为北宋前期书坛最有影响力的书法家，蔡襄、黄庭坚、米芾都曾经长时间地学习过他。但是书法有时候也像歌曲一样，流行的不一定能成为经典，周越的书法最先被世人追捧，也最早被世人抛弃。到了北宋中期前后，周越的书法几乎成了俗书的代表，往往为文人所不齿，事实上后来蔡襄、黄庭坚和米芾都表示过后悔学习周越，比如黄庭坚说："予学草书三十余年，初以周越为师，故二十年抖擞俗气不脱。"所以后人很少见到曾经风靡天下的周越的书法。

米芾曾经评价说："周越书，如轻薄少年舞剑，气势雄健而锋刃交加。"米芾含蓄地批评了周越书风华丽但是过于外露。我们今天能见到的周越的唯一墨迹就是他在王著草书《千字文》后面的一段跋文，他的字也还算比较有功力，笔画对比强烈，很容易满足人的视觉舒适度。笔画粗的字风格接近柳公权的用笔，但是笔画细的比如"章""仍""供""职""可"等字，它们的起收笔都非常接近赵佶的"瘦金体"。赵佶只是把这种风格拿出来处理

赵佶 《牡丹诗帖》

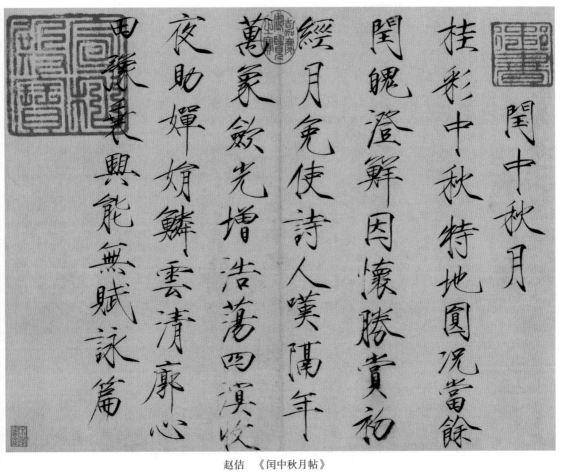

闰中秋月

桂彩中秋特地圆况当余

闰魄澄鲜因怀胜赏初

经月兔使诗人叹隔年

万象敛光增浩荡四溟

夜助婵娟鳞云清廓心

田丞来兴能无赋咏篇

赵佶　《闰中秋月帖》

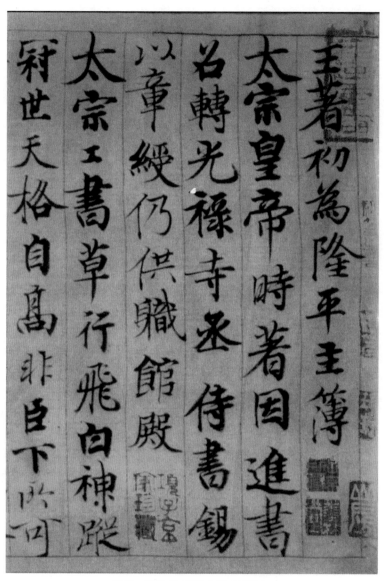

周越　王著《千字文》跋（局部）

得更加统一，当然这也是一项很关键的工作，使书法作品最终呈现整齐划一和端庄华丽的效果。

但是为什么很少有人强调赵佶对周越书法的继承呢？可能是当时人人对周越避之唯恐不及，所以只说赵佶受到薛稷等人的影响。后人提到这个问题的时候，或者不了解周越，或者延续前人的说法。只有认真对比赵佶和周越的作品，才能看到这种继承关系，也才能看出，赵佶瘦金体的创造性并没有很多人想的那么奇峰突兀。

就技术上讲，瘦金体因为特征过于明显，导致技术难度相对较低，比如赵佶的楷书《千字文》，是他在北宋崇宁三年（1104）写给童贯的，可以看到，赵佶23岁的瘦金体已经写得比较端庄了，这在其他书风是不太可能做到的。

赵佶30岁以后的书法作品明显更好一些，比如《瑞鹤图》上面的跋文。赵佶还尝试用瘦金体书写大字，这是比较有难度的，因为大字的笔画要更加粗壮，所以书写大字对瘦金体是个考验。但是从赵佶的《秾芳诗帖》来看，他确实可以写出边长超过10厘米的瘦金体大字。这是赵佶存世书迹中最大的字，写得刚劲有力。赵佶还留下一些草书作品，应该也是受到周越草书的影响，写得中规中矩。

时间到了北宋宣和二年（1120），赵佶39岁，他派赵良嗣（马植）去金联络共同灭辽的事情，主要是想搭个便车收复幽云十六州。一路上他都听见北方草原上流传着一句谚语："女真人不满万，满万不可敌。"而此时的女真人已经有十几万之众，事态已经完全失去控制。当时阿骨打正在准备打辽上京，结果不到半天就打下来了。赵良嗣回到宋朝禀报了实情，并且说明女真人的强悍超出他最初的设想，事态已经变得不可收拾，但是他的提醒没有起到作用。

北宋宣和四年（1122），赵佶41岁，金军攻克辽中京（内蒙古赤峰市宁城县），众叛亲离的耶律延禧败走夹山，于是一些人在燕京拥立秦晋国王耶律淳为新皇帝，遥尊耶律延禧为太上皇。

赵佶一看机会来了，赶紧派童贯带领20万大军直奔幽州，按照赵佶和童贯的理解，幽州已成孤城，只要北宋的大军一到，很容易就能收复失地了。结果没想到辽国名将耶律大石状元出身，非但不降，还带领不到两万人出城迎战。

结果宋军越败越惨，只能派人去金营求救。果然金兵一到幽州城下，辽军马上就投降了。但是当金兵走进幽州城，他们看见了一座前所未见的豪华都市，于是就跟赵佶谈条件，让宋朝用重金赎买，过程中还不断加价，宋朝还交出了大量人口，半年后，金人把洗劫一空的幽州城交给了北宋。

北宋就用这样的方式收回了幽云十六州的大部分，不论过程如何难看，代

赵佶《千字文》（局部）

价如何惨重，反正结果是当年柴荣没有做到的，赵匡胤没有做到的，赵光义没有做到的，而赵佶做到了。赵佶以为自己走上了人生巅峰，但是他为了得到这些虚弱的空城，永远地失去了北方的人心。更糟糕的是，他仍然表现出胜利者的样子，连败得一塌糊涂的童贯也被封了王。北宋朝廷从内到外、从上到下地蒙住自己的双眼，一起走向万劫不复的深渊。

千字文　天地元黄　宇宙洪荒　日月盈昃　辰宿列張　寒暑往　秋收冬藏　閏餘成歲　律呂調陽　雲騰致雨　露結爲霜　金生麗水　玉出崑崗　劍號巨闕　珠稱夜光　果珍李柰　菜重芥薑　海鹹河淡　鱗潛羽翔　龍師火帝　鳥官人皇　始制文字　乃服衣裳　推位遜國　有虞陶唐　弔民伐罪　周發商湯　坐朝問道　垂拱平章　愛育黎首　臣伏戎羌　遐邇壹體　率賓歸王　鳴鳳在竹　白駒食場　化被草木　頼及萬方　蓋此身髮　四大五常　恭惟鞠養　豈敢毀傷

赵佶 《千字文》

赵佶 《秾芳诗帖》

赵佶 草书《七言诗纨扇》

北宋宣和七年（1125年），辽国灭亡。赵佶以为这是结束，然而，这只是开始。

不久，金兵分两路大举侵宋，看着金人势如破竹，赵佶慌了，派陕西转运判官李邺以给事中身份前往金营求和，但没有取得任何实质性成果，赵佶随后把皇位传给太子赵桓，自己变成太上皇跑到南方躲了起来。

赵桓不情愿地坐上了皇位。

到了第二年，靖康元年（1126），赵佶45岁，他被儿子从南方追回来了，作为太上皇的他风光和权力尽失，甚至行动都不自由了。靖康二年（1127）二月，赵佶46岁，"人民百万而囚虏，书史千辆而烟飏"。赵佶和赵桓这对难父难子被金人掳去，连同所有的皇族成员和十万百姓都一起被带走。

第十三章

赵佶（四）
落幕的时代

　　北宋靖康二年（1127）三月，46 岁的赵佶作为囚徒走在北上的道路上，他这一路要走很远，辗转路过今天的北京、内蒙古宁城、巴林左旗，终点是黑龙江五国城。北方的春天新叶碧绿，土地金黄，野草地里开着星星点点的白花。"雁来音信无凭，路遥归梦难成。离恨恰如春草，更行更远还生。"

　　200 年后的一天，元顺帝看到赵佶的画，非常喜欢，这时候站在旁边的大书法家康里巙巙就说宋徽宗有很多能力，但是只有一事不能。元顺帝问是什么事呢？于是康里巙巙说了一段著名的话："独不能为君尔。身辱国破，皆由不能为君所致。"这一节我们就说说赵佶"能"和"不能"的那些事。

首先说说赵佶在书法方面的贡献。

在关注画院的同时，赵佶对书院也极其重视，《宋史》中记载了当时书院对人才选拔的要求："书学生，习篆、隶（楷）、草三体，明《说文》《字说》《尔雅》《博雅》《方言》，兼通《论语》《孟子》义，愿占大经者听。篆以古文、大小二篆为法，隶以二王、欧、虞、颜、柳真行为法，草以章草、张芝九体为法。"也就是说在赵佶时期，要想进入书院，首先要博通经史，没有文化不行；书法风格还要追随经典书家，路子太野不行。并且规定了上、中、下等级的标准："考书之等，以方圆肥瘦适中，锋藏画劲，气清韵古，老而不俗为上；方而有圆笔，圆而有方意，瘦而不枯，肥而不浊，各得一体者为中；方而不能圆，肥而不能瘦，模仿古人笔画不得其意，而均其可观者为下。"

赵佶对于书法更大的贡献是他的瘦金体，虽然更多是对前人的延续，但总的来说，瘦金体的出现对于书法史有着很大的影响，尤其是在楷书凋零的北宋，能够出现一种新的楷书字体，是对北宋书法的完美补充，瘦金体由此也成为中国书法史上的一条重要脉络。我们总在强调的书法美，其核心就是书法家所营造的韵律和节奏的美感，不同艺术家和不同书体的韵律感不同，有的比较隐晦，有的比较外露，瘦金体就属于后一种，风格整齐划一。

由于瘦金体的笔法特征十分明显，所以它相对容易学成，并且它在对书法探索不太深入的群体中，比如工笔画家群体，变得非常流行，今天仍然是这种局面。但是在研究书法更深入的群体中，尤其是在书法理论家的著作中，对瘦金体的整体评价并不高。北宋黄庭坚在《书论》中说："肥字须要有骨，瘦字须要有肉。"明代的项穆在《书法雅言》中说："瘦不露骨，肥不露肉，乃为尚也。瘦而腴者，谓之清妙，不清则不妙也，肥而秀者，谓之丰艳，不丰则不艳也。"他们都强调书法中"肥"和"瘦"以及"骨"和"肉"之间的辩证关系。

因为瘦金体的风格太强烈也太极端，它的优点也是它的缺点，赵佶用"瘦不剩肉，抛筋露骨"的方式营造出一种极端的骨感美，但是对于学习者来说，它缺少了发展和回旋的余地，它太狭窄了，缺少了审美的层次。所以我们一般也都把"钉头""鼠尾""鹤膝""蜂腰"这些特点看成书法的毛病。

接下来再说说赵佶在绘画方面的贡献。

每一种文化或者艺术形式都有它最鼎盛的时代，如晋唐的书法、唐宋的诗词、元朝的戏曲、明清的小说等，而中国绘画的最鼎盛时代毫无疑问就出现在北宋，这种景象不曾见于前朝，也不复见于后日，而这个绘画鼎盛时代的缔造者就是宋徽宗赵佶。

如果从画面的视觉感受上研究艺术史，那么人类的绘画艺术到今天为止大体上分为两个大的阶段：古典主义写实阶段和现代主义写意阶段。尽管两者对于绘画精神的追求是非常接近的，但是侧重点不同。在古典主义写实阶段，画家的出发点是描形，用绘画来重现这个客观世界，艺术家总是忍不住把一个事物画得"像"，通过"像"来体现精神；而在现代主义写意阶段，画家的出发点是写意，往往从第一笔就不准备把一个事物画得"像"，他们并不追求对自然的呈现，而是提炼和表现其中的精神，进而表达自己的内心感受和对客观世界的理解。

很多人类早期绘画，用今天的标准来看是很写意的，表面上看，绘画好像经历了一个完整的轮回。但是，这其实是当时能做到的最高水平的写实，也还是属于第一阶段的绘画追求。

人类绘画艺术发展的规律是只有经过第一阶段的充分发展，才有可能从思

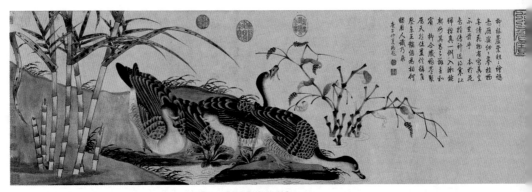

<div align="center">赵佶 《柳鸦芦雁图》</div>

想上迈入第二个阶段，尽管中国艺术很早就强调绘画的内在精神性，比如"气韵生动""目送归鸿""澄怀观道"等观念，但是在写实的水准达到巅峰之前，艺术家要画"像"的冲动是不可遏制的。在中国，古典主义写实阶段的巅峰出现在北宋，尤其是人物和花鸟画领域。

中国绘画两个阶段的转化发生在 12 世纪，领先世界其他文明至少 600 年的时间。甚至到了 19 世纪，世界上有很多人都看不懂中国艺术，比如黑格尔、房龙，他们不知道中国的艺术家早已经在更高维度上思考问题了，这就是中国绘画艺术极其早熟的一个体现。而它之所以这么早熟，就是因为在赵佶的带领下，北宋的艺术家几乎把古典主义写实绘画开发到了尽头。所以南宋就开始出现梁楷这样的写意大师了，到了元朝，中国绘画整体进入了写意发展阶段。

另外特别值得注意的是，赵佶绘画思想的内核是文人画，因为他不仅仅满足于描摹和涂画事物的外形，他更重视把握对象内在的规律。比如他强调的"孔雀升高，必先举左"，月季"四时朝暮，花、蕊、叶皆有不同"。我们介绍过，苏轼曾经提出士人画比起"常形"，要更加关注"常理"，"常形"就是固定的外在形态，"常理"就是根本的内在道理。苏轼说"世之工人，或能曲尽其形，而至于其理，非高人逸才不辨"，赵佶明显就是这样的高人逸才，他能直击事物的常理。

跟苏轼一样，绘画在赵佶看来是具有文学性的。赵佶对画家的考核都是以诗文为题目，强调的也是绘画的文学性，追求的就是"诗中有画，画中有诗"。

赵佶已经达到了苏轼所提倡的文人画的最高境界，至于他技法精细和用色浓重，这些特点都是表面的东西。赵佶也用这样的标准对画院的画家们提出要求，所以在他带领下的宋代画院画家的作品，基本上都可以归入文人画的范畴，这跟明清时代的画院作品有着较大的差异。

北宋靖康二年（1127）三月月底，46岁的赵佶和他28岁的儿子赵桓被俘北上，跟随赵佶一起的，还有他收藏的书画典籍。据说当赵佶得知自己的收藏被抢劫一空的时候仰天长叹，北宋大量的书画都在这次浩劫中被毁，这也是北宋画院绘画很少有传世作品的原因，侥幸得脱的都是"靖康之变"以前流出皇宫的作品，比如《清明上河图》和《千里江山图》等。

赵佶　《牧牛图》

赵佶 《梅花绣眼图》

第十四章

李唐、萧照

仓皇南渡的艺术家

宋朝国祚 319 年，以 1127 年为节点，分为北、南两段，北宋享国 167 年，南宋享国 152 年，在时间长度上几乎相等。南宋在文化和艺术上，出现了一大批震烁千古的人物，比如辛弃疾、杨万里、陆游、姜夔、文天祥、朱熹、李唐、刘松年、马远、夏圭、梁楷等。

如果说对南宋艺术影响最大的人是赵构，那对南宋艺术影响最大的艺术家毫无疑问就是李唐。李唐，字晞古，河阳（今河南孟州）人，与刘松年、马远、夏圭合称"南宋四家"。

李唐确定的生卒年已不可考，我们可以找到两条模糊的史料，一条来自南

宋邓椿的《画继》："李唐，河阳人，离乱后至临安，年已八十。"另一条来自元末明初夏文彦的《图绘宝鉴》："建炎间太尉邵宏渊荐之，奉旨授成忠郎、画院待诏，赐金带，时年近八十。"有人推测南宋画院成立于1146年，那时李唐成为待诏，年纪在80岁左右，进而推测他的出生年份大致在1066年。

到了赵佶登基的时候，李唐大概35岁。李唐第一次进入我们的视野是在一次赵佶组织的画院考试现场，当天的题目是"竹锁桥边卖酒家"，多数考生都重点描绘酒家，然后再辅以竹林、流水和小桥作衬托。唯独李唐只画小桥横卧，竹林之后一面随风招展的酒旗半遮半掩。赵佶看了非常满意，李唐因此得以在北宋画院立足。这件事证明李唐骨子里是一个心思细腻且格调很高的人，这种细腻和格调都隐藏在他略显粗犷的画风之中，如果不仔细体会，往往不易察觉。

到了宣和六年（1124），李唐大概59岁，他在这一年画出了被后世认为是其代表作的《万壑松风图》，从这幅画中我们可以了解李唐绘画的面貌。

《万壑松风图》绢本设色，纵188.7厘米，横139.8厘米，是一件大幅山水，现藏于台北故宫博物院。画面左上方的远山上题有"皇宋宣和甲辰春河阳李唐笔"，是中国艺术史上最重要的传世作品之一。

《万壑松风图》明显延续了荆浩、关仝、范宽、李成、郭熙等人的全景式水墨山水风格，而且不难看出，李唐山水受到范宽的影响最大。画面中一座大山顶天立地，占据画面大部分空间，山腰间还有留白形成云雾缭绕的效果。山体岩石的安排不像之前的艺术家那么浑然一体，而是破碎穿插，形成千岩万壑的效果。泉水狭长飞溅，山头厚重巍峨，山谷幽深曲折，树木高大茂盛，所以取名"万壑松风"。

李唐用墨比范宽还要重，此画跟范宽在《溪山行旅图》中近处的处理方法一致，山石皴擦之外再用淡墨罩染，最终又罩染了淡淡的石青石绿。

李唐的皴法也是从荆浩和范宽的基础上演变而来的，变化不大。值得注意的是，这幅画面的上半部分出现了非常成熟的"斧劈皴"，也就是说李唐在皴山头的时候，不同于范宽的"雨点皴"和荆浩的"条形皴"，李唐把笔放得更斜，甚至完全放倒，导致皴笔呈现类似斧劈的平面，表现出一种更加

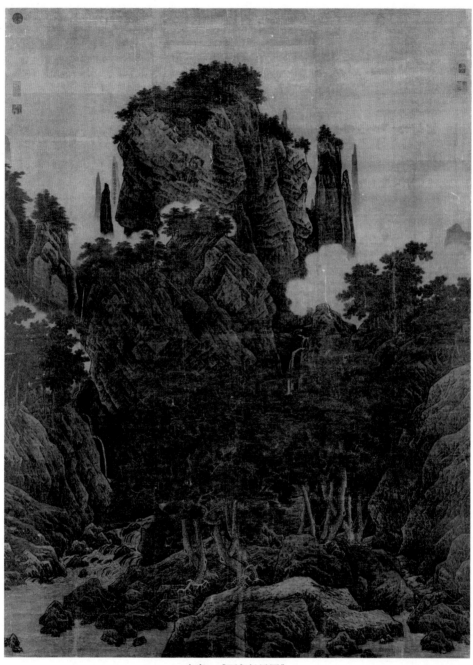

李唐 《万壑松风图》

坚硬的岩石质感。

从此之后，大量的艺术家开始使用斧劈皴的技法，该技法成为绘画史上重要的一脉风格。但是，因为毛笔被完全放倒，从而失去了其书写的特点，也因此招致文人画家群体的广泛非议。

我们都知道，赵佶热爱的是富丽堂皇和精巧华丽，李唐笔下的浑厚苍劲和气势雄壮虽然能够获得他的欣赏，但肯定不能获得他的偏爱。再加上北宋画院好手如林，李唐并没有鹤立鸡群，所以我们在《宣和画谱》中也没有找到关于李唐的介绍。

但是李唐也有自己的运气，他的画风得到了赵构的偏爱。据宋末元初庄肃在《画继补遗》中记载："宋高宗时在潜邸，唐曾获趋事。" 也就是说，李唐曾经在康王赵构的府上做事情，为赵构提供绘画服务，这为李唐后来获得重用埋下了伏笔。

靖康二年（1127），金兵在掳走北宋皇室之余，还带走了大量的工匠，画师们也被列入其中。此时的李唐已经是62岁左右的年纪，也许是因为年龄过大，也许是他侥幸得脱，总之李唐逃过一劫。

开封城已经彻底混乱了，天下茫茫，君将何往。李唐被裹挟在逃难的队伍中涌向南方。

从"靖康之变"以后，类似李唐这样的携带文化信息的人大规模地向南转移，使得文化中心由北方转向南方。

李唐南逃的路上并不平静，就在他感到无比困顿的时候，一群强盗突然跳到他的面前，拦住了去路。他只能乖乖交出身上的行囊，其中一名强盗过来一顿乱翻，可是李唐实在没什么财物，只有一些纸墨和画稿，当看到李唐名字的落款时，这个强盗突然变得张口结舌，羞愧难当。他的名字叫萧照，山西阳城人，在做这份杀人越货的差事之前，他的梦想是成为一名画家，而且对李唐慕名已久。当他发现对面的人就是自己崇拜的李唐的时候，萧照决定洗心革面、重新做人，于是他辞别了同伙，拜李唐为师，从此追随李唐左右学习绘画。事后看来，这是一个影响中国艺术发展走向的重要决定。

初到临安（今杭州）之时，师徒二人举目无亲，无以为生，只得在街头靠

卖画度日。作为北宋画院的画师，按说李唐靠手艺养活自己应该是没有问题的。但是问题还是出现了，这里是临安，不是汴梁，没有几个人听过李唐的名号，更没有几个人能够欣赏他浑厚苍劲的画风。江南的人们更偏爱那些艳丽写实的作品，于是李唐就在题画诗中抱怨道："云里烟村雨里滩，看之容易作之难。早知不入时人眼，多买燕脂画牡丹。"

抱怨归抱怨，生活还是要继续，为了活下去，李唐也不得不在现实面前妥协，他开始涉猎一些人们喜闻乐见的风俗画，比如我们今天还能看到的《灸艾图》就是一幅风俗画。

《灸艾图》又称《村医图》，绢本设色，纵68.8厘米，横58.7厘米，现藏于台北故宫博物院。画中描绘的是一个游方郎中在村头给病人用艾火治疗背部疮伤的情形，用小桥、围墙简单铺设背景，细致刻画的是画面左侧的两株大树，树干嶙峋，枝叶茂盛。树下六个人聚在一起，其中病人袒露着上身，双臂被老农妇和一个少年紧紧地抓着，身边还有一个妇女按住了他的身子，眼睛一睁一闭，很有几分可爱，三个人同时踩着病人的腿。病人肌肉紧绷、双目圆睁、张着大嘴作痛苦状。郎中聚精会神地给病人艾灸，一脸的气定神闲。郎中的背后，一个小学徒正在揭开膏药，时刻准备递给师傅，他脸上露出狡黠的笑，显然对眼前这一切早已见怪不怪了。

李唐对每个人物的性格把握精准，并且都刻画得入木三分，老妇人的哀愁、少年的恐惧、妇女的紧张、病人的痛苦、郎中的淡定、学徒的顽皮都跃然纸上。人物的衣纹主要采用钉头鼠尾描，用笔急促有力道，人的五官和毛发晕染细腻写实，一丝不苟。

李唐后来还以画牛闻名，应该也是这段时间开发的新技能，后世记录李唐画牛的作品很多，我们今天也还能看到一些，比如现藏于台北故宫博物院的《乳牛图》。画中描绘了一个牧童趴伏在母牛背上，牧童回头看着紧随其后的小牛，一副悠闲自在的场面。牛的轮廓勾线不多，主要靠晕染和毛发表现牛的姿态。整个画面清雅灵动，和谐自然，是同类作品中的上乘之作。

李唐就这样在临安的街头卖画，前后大概有十几年时间。在这段时间里，南宋的朝廷在度过最初的混乱后也开始变得安定。绍兴十一年（1141），南

李唐 《灸艾图》

李唐　《乳牛图》

李唐　《长夏江寺图》

宋跟金议和，史称"绍兴议和"。乞求来和平，赵构长舒一口气，终于有心情关心他心爱的艺术事业了，但是无奈当初北宋内府那些珍贵的艺术品和画师们都已经被金人打包带走，再加上当时逃跑得太匆忙，所以现在身边既没人，也缺画，于是就在临安的达官显贵之间征集艺术品，寻找画师。

有一天，太尉邵宏渊突然跟赵构汇报，说他在街上看到李唐正在卖画，赵构大喜过望，马上命人将他请来。

赵构见到李唐的欣喜是溢于言表的，首先因为赵构本人非常欣赏李唐的作品。《画继》里面说"光尧皇帝极喜其山水"，光尧即赵构。李唐有一幅传世的大青绿手卷《长夏江寺图》，纵44厘米，横249厘米，现藏于北京故宫博物院。这幅青绿山水气韵雄浑，境界连贯，用笔厚重，墨色沉实，是非常有李唐特点的。赵构看到这幅画之后赶紧在结尾题跋评论"李唐可比唐李思训"，可见赵构对李唐作品水准的认可。

赵构重视李唐的另一个原因是他想重建画院，但是因为多年的离乱导致没有几个人清楚北宋画院的运作模式，他特别需要一个懂行的人，来从零开始打造南宋画院的组织架构、人才选拔和管理模式，更重要的是，建立艺术标准。李唐的出现正好填补了这个空缺，所以，他便理所应当地成为南宋画院的泰斗。

　　到了绍兴十六年（1146）左右，李唐已经年近80岁，他被授成忠郎、画院待诏。人逢喜事精神爽，李唐再次迎来一个创作高峰期，而且他的画风也出现较大变化，总体上删繁就简，并且创立了大斧劈皴。

　　《采薇图》和《濠梁秋水图》就是李唐晚年山水人物的代表作。《采薇图》，绢本淡设色，纵27.2厘米，横90.5厘米，现藏于北京故宫博物院。因为画面左侧山石上题有"河阳李唐画伯夷叔齐"，所以历来被看成是李唐的作品。采薇就是摘一种野豌豆，画中两个人物是商末伯夷、叔齐，武王伐纣后他们不食周粟，跑到山林采薇，最后饿死于首阳山，这在中国历史上被当作有气节的典型。

　　《采薇图》构图非常特殊，画面给了伯夷、叔齐两人特大的近景描写，感觉像是立轴被截下来一段，这在手卷中是比较少见的。画中山石树木的处理跟李唐早年的《万壑松风图》有着非常大的差异，我们能看出，李唐笔下的皴法由苍劲转变成润泽，墨色由浑厚转变到简淡。尽管如此，其墨色还是比较重的，所以画面中为了突显两个人，都让他们身穿白衣，幕天席地，相对而坐地聊天，旁边放着两把镰刀，还有一个盛菜的篮子。

　　周围古树欹侧嶙峋，山石平整坚硬。需要特别注意的是，画面左侧被有意留空，河流通过平远的视角一直把视线带向远方，这是李唐晚年特有的技术处理，在萧照的《山腰楼观图》中这个特点更加明显，这是南宋时期山水画的一个比较典型的特征。

　　在画面的把握上，李唐也处理得炉火纯青，山石树木粗犷、概括、奔放，人物的须发和衣纹灵动、写实、传神，这就形成了一种对比，类似于照相机拍摄的人物清晰、背景虚化的效果。这幅画最精彩的地方就是两个人物，他们的衣纹接近兰叶描，线条简劲爽利，顿挫转折生动，人物的表情尤其传神，使得这幅画在历史上的同类作品中显得卓尔不群。

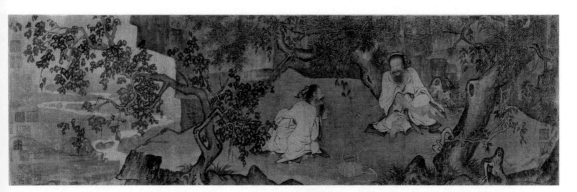

李唐 《采薇图》

　　另有一幅藏在天津博物馆的《濠梁秋水图》，虽然用笔更干一些，人物也变成常见的点景人物，但是意境、构图、笔墨技法跟《采薇图》都非常接近，两幅画有异曲同工之妙。

　　这两幅作品中的山石，李唐都采用了他晚年创立的"大斧劈皴"，这是中国山水画史上又一个影响深远的创造。李唐凭借这些贡献，与后来的刘松年、马远、夏圭并称为"南宋四家"，而且另外三位艺术家都直接或者间接受益于李唐，所以当时坊间有"李唐白发钱塘住，引出半边一角山"的说法，说的就是李唐为整个南宋的艺术风格奠定了一个基调。但是李唐毕竟年纪太大了，

李唐　《濠梁秋水图》

进入南宋画院不久就去世了。

接下来就轮到他的学生萧照登场，跟那个时代的很多人一样，萧照有一个卑微的开始，他被时代抛弃，被岁月嘲弄，被苦难打磨，被现实诱惑。不过这些并没有完全泯灭他的人性，他虽然不幸沦落为强盗，但幸运地遇到了李唐。邓椿在《画继》中说，在萧照放过李唐并且拜其为师之后，"唐感其生全之恩，尽以所能授之"。所以最终萧照的笔法比李唐更加潇洒超逸，并且邓椿说自己家中藏有一幅萧照画的扇面，上面还有赵构题的两句诗："白云断处斜阳转，几曲青山献画屏。"说明赵构对他的画也是非常认可的。萧照后来也补入画院，为迪功郎，任画院待诏。

《山腰楼观图》是萧照传世的代表作，为绢本水墨，纵 179.3 厘米，横112.7 厘米，是一幅全景山水，现藏于台北故宫博物院。画中有"萧照"两个

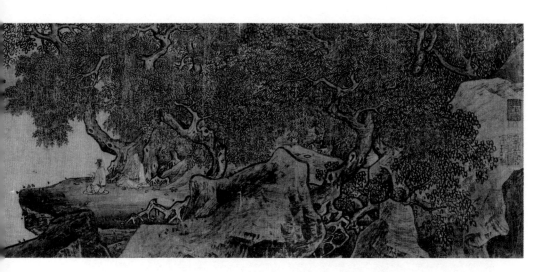

字书于画面中央的树石之间。

　　《山腰楼观图》的构图完全不同于我们之前见到的全景山水，画面被竖向分割，左侧是高耸的山石，采用高远视角，右侧是开阔的江面，采用平远视角。这是全景山水气韵布局的重大突破，它改变了自荆浩以来的主峰占据中央位置的固定法式，开始尝试描绘山峰的侧面。结合李唐《采薇图》左边留空的处理，以及之后出现的"马一角，夏半边"，均印证了南宋山水构图空旷的最典型特点。这个艺术风格的源头始于李唐，而成熟于萧照。

　　有人说"萧照尤喜为奇峰怪石，望之有波涛汹涌，云屯风卷之势"，说的就是萧照对于山石的绘制，气势特别宏大。在《山腰楼观图》中，画面左侧山势高耸峭立，树木高大葱茏，山间有瀑布和小道，山顶还有亭台楼阁若隐若现，山脚下停泊了一艘小船，船的正上方有一处开阔的平台，有两个人登台临水，

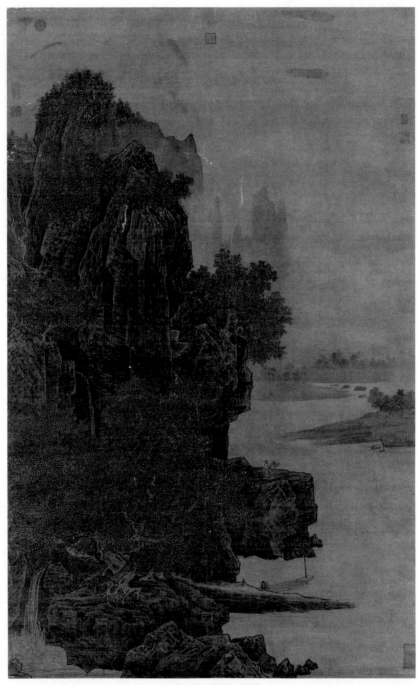

萧照 《山腰楼观图》

《山腰楼观图》中萧照的题签

遥指对岸。画面右侧是开阔的江水，澄江如练。明代的唐寅也特别喜欢这种构图。

画中山石树木的绘画技法都来自范宽、李唐一脉，萧照自己突破的成分并不多，只是其山石在皴擦完之后用墨染得非常结实，显得坚硬如铁，所以我们一般称萧照的皴法为"刮铁皴"，就是因为他染得比李唐还要重。萧照的这种画面效果也被一些人诟病，比如元代夏文彦在《图绘宝鉴》中评价萧照："画山水人物，异松怪石，苍凉古野，惜用墨太多。"

萧照名下也有一些比较减淡的作品，比如团扇作品《秋山红树图》，笔法非常率真，山石没有多少皴笔，用墨也非常收敛，而且大胆用暖色，我们几乎不敢相信这幅《秋山红树图》跟《山腰楼观图》是出自同一人的手笔，可见历

萧照 《秋山红树图》

史上真实的萧照是丰富而多面的。

李唐和萧照师徒二人是绘画艺术从北宋到南宋过渡的代表，也正是因为有他们的存在，保证了南宋在很多领域整体衰落的背景下，以画院为核心的艺术发展并没有显现出颓势，之后的刘松年、马远、夏圭、梁楷等人相继崛起，最终为整个宋朝的艺术发展画上了一个圆满的句号。在这个过程中，虽然李唐的艺术造诣更高，但是萧照的贡献也很大，正是因为他放下屠刀，才保全了李唐，也拯救了自己。从强盗到画家，萧照放弃掳掠，追逐梦想。尽管跟随李唐南渡并不是什么康庄大道，但是成为一个画家的梦想给了他坚持的勇气，也最终给了他一路的风景。南宋后来成名的画家，多数都是在李唐、萧照的基础上走出来的，正是萧照的一念向善，深刻影响了南宋一百多年的艺术发展。

第十五章

青绿山水

繁花落尽山常在

在宋朝的宗室中，有很多酷爱绘画并且水平很高的人，其中的代表就是赵令穰、赵伯驹和赵伯骕。

跟赵佶一样，这些宗室成员也都偏爱青绿画风，人们用"丹青"来代表中国的绘画艺术，把优秀的画家称为"丹青好手"。正是在李思训、李昭道直至赵佶、赵令穰、赵伯驹、赵伯骕这些人的一路努力下，青绿画风的艺术高度在不断攀升。

赵令穰、赵伯驹和赵伯骕在后世都以画青绿山水著称。青绿山水在五代的水墨山水突飞猛进之后，不再受到人们的广泛关注，但是它也一直在中规中矩

地发展，从王诜、王希孟，到元朝的赵孟𫖯、钱选，明朝的仇英，再到清朝的袁江、袁耀等人一路走下来，青绿山水从来没有在中国艺术史中缺席过。

后来明代董其昌虽然对青绿山水画很有成见，但是对于赵令穰等人的艺术水准也不敢小视，比如他在《画禅室随笔》中赞美赵令穰说："赵大年平远，写湖天渺茫之景，极不俗。"又说："赵大年令画平远，绝似右丞，秀润天成，真宋之士大夫画。"董其昌还主动把"三赵"的作品归入文人画的行列，他在

赵令穰　《陶潜赏菊图》

赵令穰《陶潜赏菊图》的跋文中，也强调赵令穰学习王维的山水技法。

南宋人赵希鹄在《洞天清禄集》中说："唐小李将军始作金碧山水，其后王晋卿、赵大年，近日赵千里皆为之。"在南宋人看来，赵令穰和赵伯驹的青绿山水，跟李昭道、王诜的水平不相上下，但是"三赵"在艺术史上的价值却长期被人忽视。

赵令穰，字大年，生卒年不详，主要活动在北宋末年，跟王诜、赵佶都有

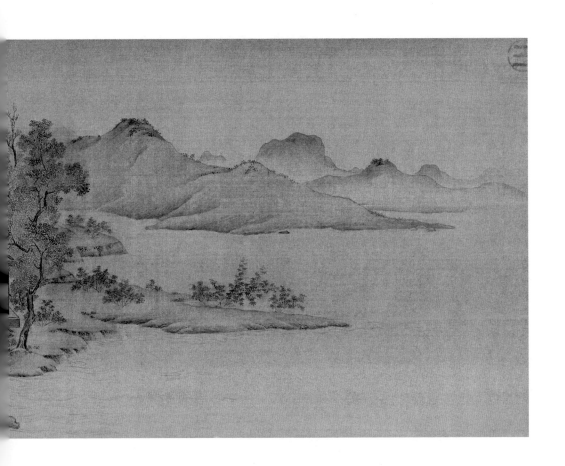

交集。北宋《宣和画谱》和南宋邓椿在《画继》中都对赵令穰有比较详细的介绍，《宣和画谱》中说他曾经担任过崇信军节度使观察留后，读书能文，尤其喜欢杜甫的诗。绘画上面赵令穰痴迷唐朝的毕宏、韦偃，寻找他们的作品进行临摹学习，赵令穰非常有悟性，往往很短时间就能学得很像，时贤都称赞他，认为他贵人天赋异禀。他画的小品图非常清丽，每画一幅图，都能出新意。他也学习王维的雪景山水和苏轼的竹石小景，但是下笔稍显稚嫩。

等赵令穰有了名，求画的人络绎不绝，让他疲于应付。偶尔一生气他还会扔下画笔抱怨自己都快变成画画的杂役了。但是抱怨归抱怨，还得继续画。黄庭坚曾经评价赵令穰，如果胸中有数百卷书，那么应该不比文同画得逊色。后来黄庭坚又在他的一幅《芦雁》上题诗："挥毫不作小池塘，芦荻江村落雁行。虽有珠帘藏翡翠，不忘烟雨罩鸳鸯。"

《宣和画谱》中记载，宋哲宗年间的某次端午节，赵令穰呈上一幅自己画的扇面，宋哲宗在背面写上："朕尝观之，其笔甚妙。"还书写了"国泰"两个字送给赵令穰，后者一时倍感殊荣。

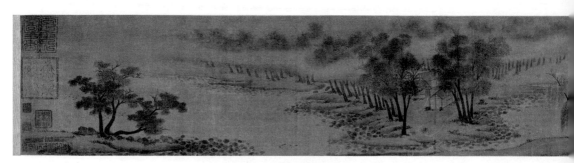

赵令穰　《湖庄清夏图》

当然，也有人嘲笑赵令穰没有看过名山大川，只能画汴梁和洛阳周围的平淡景致，甚至有人说他画的都是去帝陵路上的沿途风光。连《宣和画谱》也略带遗憾地评价赵令穰："然所写特于京城外坡阪汀渚之景耳，使周览江浙、荆湘，崇山峻岭，江湖溪涧之胜丽，以为笔端之助，则亦不减晋宋流辈。"意思是如果赵令穰出门见识过各地的江湖壮阔、山河浩荡，那作品的意境应该不弱于六朝的名家。

蔡绦在《铁围山丛谈》中记载："（赵佶）初与王晋卿诜、宗室大年令穰往来。二人者，皆喜作文词，妙图画，而大年又善黄庭坚。故佑陵作庭坚书体，后自成一法也。"雅好丹青的赵佶在十六七岁的时候跟年长一些的王诜和赵令穰交好，而且蔡绦认为，因为赵令穰学习的是黄庭坚的字，于是受他影响的赵佶也一起学习黄庭坚的书法，为瘦金体的成熟打下基础。

赵令穰的传世作品不多，因为《湖庄清夏图》卷尾有落款"元符庚辰大年笔"，钤有"大年图书"的藏印，虽然也有很浓重的元朝人笔意，但是历来被认为是赵令穰传世作品中最为可信的一幅。"元符庚辰"是1100年，也就是赵佶即位的年份。

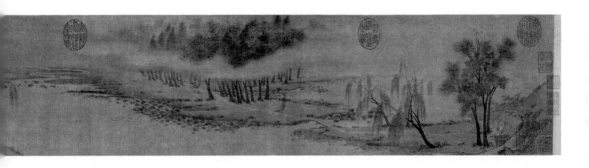

《湖庄清夏图》绢本设色，纵 19.1 厘米，横 161.3 厘米，现藏于美国波士顿艺术博物馆。这是一幅小青绿山水，表现了清新淡雅的初夏风光，画面描绘的正是赵令穰擅长的城市近郊的山水庄园，是典型的平原小景。画面房舍散落、烟水迷蒙、垂柳拂溪、小桥横跨、水鸟悠闲，一派安静平和的氛围。

跟李思训父子或者王希孟等人不同，赵令穰、赵伯驹等人用色都很淡雅，属于浅绛山水。清代恽寿平在《瓯香馆集》中曾经说过："青绿重色为秾厚易，为浅淡难，为浅淡矣，而愈见秾厚为尤难。"在擅用颜色的大师恽寿平看来，浅淡的颜色要比厚重更难处理，而把浅淡画出厚重的效果尤其难。因为这要求画家画出清雅出尘的气质。

"清夏"在宋代指五六月间的季节，这幅《湖庄清夏图》描绘的就是一片临湖水的庄园在初夏时的景致，作品中只有房屋、树木、湖水、坡岸、荷花和水鸟等非常简单的元素，反复的组合构建出画面。五代以后，山石的皴法往往是山水画的核心，连大青绿的《千里江山图》都有非常精细的皴法，它构建了山石的气韵。但是赵令穰在《湖庄清夏图》中只在水岸边留有零星的披麻皴。相反，画家对树叶的处理却相当精细，不同树木采用胡椒点、个字点、夹叶点，画得写实细腻，密不透风。

这幅画最大的特色是画出了一条曲折盘桓的小路和一道连续缥缈的云气，它们协调和统一画面的气韵，串联起原本各自独立的元素。这是《湖庄清夏图》独具匠心的地方。

这幅画文人气息很重，历来被文人画家推崇，比如《湖庄清夏图》卷后共有十段跋文，其中七段都是明代董其昌题写的。清初大画家王时敏又曾收藏这幅画三十余年，这也导致《湖庄清夏图》成为影响清初"四王"的重要作品之一。

没有记录说明赵令穰后来在南宋活动过，很有可能，他跟王诜一样，在北宋末年就去世了。但是宗室贵族的青绿山水画风却仍然在继续，接下来登场的就是赵伯驹和赵伯骕兄弟。

赵伯驹兄弟的祖父赵令晙是一位画家，而且师从李公麟，所以赵伯驹两兄弟从小就在艺术气息浓厚的家庭环境下成长，后来成就也都很高，以至于明代董其昌在《画禅室随笔》中都忍不住表扬道："李昭道一派，传为赵伯驹、伯骕，

精工之极，又有士气；后人仿之者，得其工不能得其雅。"

"靖康之变"发生时，北宋皇族成员基本上都被女真人带走了，但是有一些后代因为血缘较远侥幸得脱，赵伯驹一家就属于这样幸运的一类。于是他们举家南渡，在逃亡的路上还发生过戏剧性的一幕，赵伯驹的祖父赵令睆险些被一些人"黄袍加身"，但是被他本人极力拒绝了。《宋史》里面说："中兴初，韩世清挟令睆为变，裂黄旗被其身，固拒获免。"作为画家的赵令睆无心政治，他也知道自己不能跟康王赵构抗衡，这个决定是明智的，这也保全了他的家族在南宋的富贵。

赵伯驹，字千里，南渡后散落在民间，根据元代庄肃在《画继补遗》中的记载，庄肃跟赵伯驹的曾孙很熟悉，从其曾孙口中得知，当时赵伯驹画了一幅扇面送人，后来这幅画又恰巧被宦官张太尉见到，张太尉知道赵构正在寻找画家，就将这幅画奏呈给赵构。赵构一见再次大喜，一打听才知道是本家侄子赵伯驹画的，于是马上派人去请赵伯驹。从此赵伯驹兄弟就长期为宫廷提供绘画服务，赵构每次见到他们兄弟均称为王侄。

邓椿在《画继》中介绍，赵构曾经命赵伯驹画集英殿的屏风，赵伯驹还因此获得了很丰厚的奖励。后来赵构还给赵伯驹安排了一个浙东兵马钤辖的虚职，只是赵伯驹享年不长，年纪不大就去世了。他名下传世的画作极少，但是品质都很好，比如有一幅扇面《澄江碧岫图》，画面设色清雅、咫尺千里、意境深远，特别像王诜青绿版的《烟江叠嶂图》。赵伯驹还有一些界画作品传世，比如《阿阁图》和《汉宫春晓图》。虽然赵伯驹兄弟也画花鸟和建筑界画，但是山水画仍然是对后世影响最大的部分。

真正让赵伯驹在中国艺术史上脱颖而出的，是他的《江山秋色图》。

《江山秋色图》绢本设色，纵 56.6 厘米，横 323.2 厘米，现藏于北京故宫博物院。

《江山秋色图》的卷尾有一段明朝人的跋文，其中介绍这幅画在明朝装裱之前有一行题签"赵千里《江山图》"，也就是说《江山图》是这幅画最初的名字。但是到了清朝，《石渠宝笈》根据这段跋文，也可能是看到画面中用了大量的赭石色，画面呈现秋天的黄色调，所以更名为《江山秋色图》，这恐怕

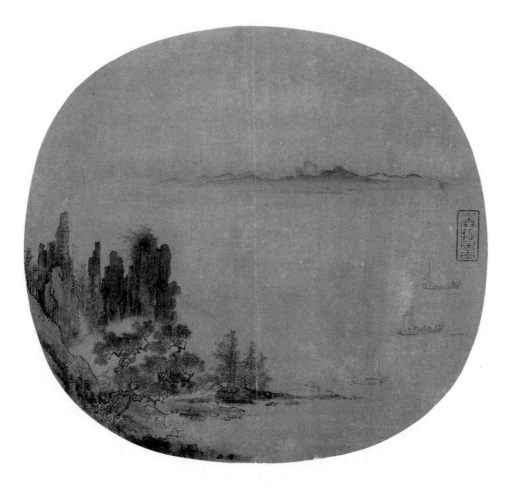

赵伯驹（传）　《澄江碧岫图》

　　　　　　　　　　一看就懂的中国艺术史　书画卷六　宋朝：雅致天成

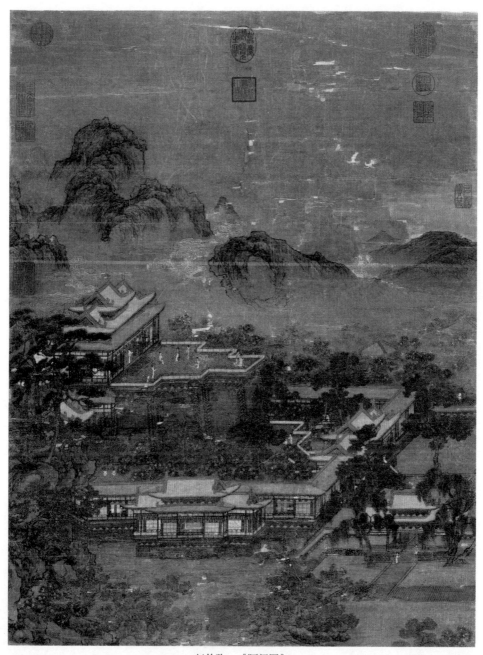

赵伯驹 《阿阁图》

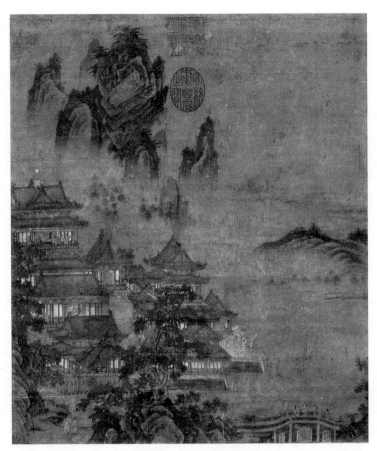

赵伯驹 《汉宫春晓图》

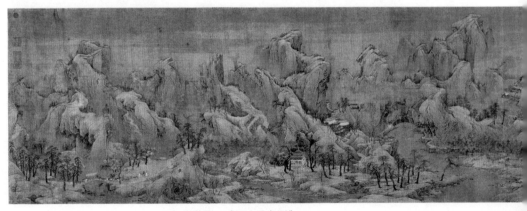

赵伯驹 《江山秋色图》

是对这幅画最大的误解。2017年，我在北京故宫见到了这幅画，我的第一感受就是画名应该叫《江山春色图》，因为画中大量的树上都开着白色和红色的花，描绘的明显是早春时节。

在传世的中国古代作品中，被低估价值的有很多，这幅《江山秋色图》的艺术水准绝不在《千里江山图》之下，但是有三个原因导致了它的艺术价值被低估。

第一个原因，它的体量小了一些，宽度与《千里江山图》相似，但是长度不足《千里江山图》的三分之一。我们看到的《江山秋色图》的气韵和布局明显不够舒朗，显得拥挤，很有可能它在历史上被裁切或者破坏过。

第二个原因，《江山秋色图》的作者没有像王希孟一样少年天才被赵佶亲自指点，画出惊世骇俗的作品后又英年早逝那样极强的故事性。反观赵伯驹，他的身世平淡，缺少可传播的故事因素。

第三个原因，《江山秋色图》用色含蓄收敛，以赭石色为主调，并用淡墨晕染，具有古朴、雅致的视觉效果，不像《千里江山图》那么有视觉冲击力。而《千里江山图》采用的是大青绿的画法，使用强烈的色彩对比，少量的墨色配以厚重的颜色积染，整幅画作浓郁艳丽，呈现出奢华富贵的装饰感。对于缺

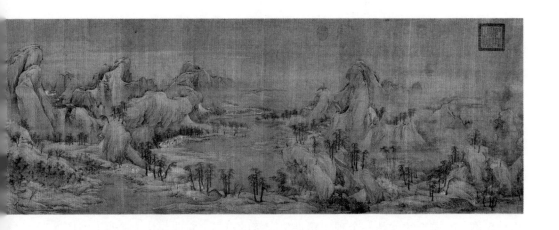

少审美训练的人来说，它更难看懂。

这些原因导致《江山秋色图》的艺术价值长久地被低估。但是它的价值在中国传世的青绿山水画中是无可取代的，它的含蓄内敛让它更加富有审美层次，它的精致细腻让它更加经得住推敲和解读。

这是一幅层峦叠嶂、错落有致的青绿山水，山体紧劲连绵，山间云雾缭绕、瀑布飞溅，山下水面蜿蜒盘桓，还点缀有茂林修竹，杂花翠柏。古木婆娑，新树窈窕，共同营造出一个空灵幽静的世界。画家还在其间绘制了大量的建筑和人物，亭台楼宇、山庄院落、长桥水阁、栈道回廊依照山势布局，人物舟车行旅、游玩赏景、闲庭信步、捕鱼劳作、对坐闲谈等，散落在画面的各处。

《江山秋色图》的画面布局、结构、笔法、设色水准都远超同类作品，山石主要采用折带皴、披麻皴和短线皴，画家在山石部分平涂赭石作为衬托，所以整个画面呈现土黄色，然后在山石的局部晕染石青、石绿，最后再用相对鲜艳的花青、白粉、朱砂点缀植物。

通过比较不难看出，《江山秋色图》的用色更加清淡素雅，更有文人意趣，另外山势的构造也很有特色。《千里江山图》中的山势高低起伏、错落复杂，但是所有的山体都自然地向外隆起，每个单独的山体都近似圆形。而《江山秋色图》中的山石更加曲折、突兀、富有褶皱、连绵，这就使得《江山秋色图》虽然没有大面积宽阔的水面，但是通过对山石的复杂构建和穿插处理，也让画面看起来极其深远，颇具格调。

清代恽寿平在《瓯香馆集》中说："意贵乎远，不静不远也。境贵乎深，不曲不深也。一勺水亦有曲处，一片石亦有深处。绝俗故远，天游故静。"赵伯驹在这幅画中营造出了深远曲折的意境。

荆浩在《笔法记》中说过："画者，画也，度物象而取其真。物之华，取其华。物之实，取其实。不可执华为实。"荆浩所说的"华"指的是艺术美感，"实"指的是物象的精神。最好的艺术品一定是在中间找到一个好的结合点，而不是向两端无限夸张。如果说张择端在《清明上河图》中描绘的是一个接近现实的世界，王希孟在《千里江山图》中描绘的是一个接近理想的世界，那赵伯驹在《江山秋色图》中描绘的就是一个现实跟理想交接的世界，它明显比《清明上河图》

更加理想，也比《千里江山图》更加真实。

　　我们以建筑为例，《清明上河图》中的建筑描绘是写实的，墙瓦梁柱，欢门装饰，巨细靡遗；《千里江山图》中的建筑描绘是理想化的，茅草屋顶，篱笆围墙，房屋开放，室内几乎没有功能划分；而《江山秋色图》中的建筑充分考虑了地形地貌和建筑本身的合理性，以及建筑的设计和功能，比如在画面结尾处，一队赶牛车的队伍正在通过一座小桥，认真观察就会发现，这座小木桥采用的技术正是《清明上河图》中虹桥的建造技术，只是规模缩小了。《江山秋色图》画面中的建筑又明显比现实生活中的更加精致优雅，座座都是山中别墅，是人们心中理想的居住场景，对于这种尺度的拿捏完全是画家在绘画之外的修养，也是《江山秋色图》的可贵之处。

　　元朝黄公望曾经看一卷赵伯驹的《上林图》，他在上面题跋说："初展时，

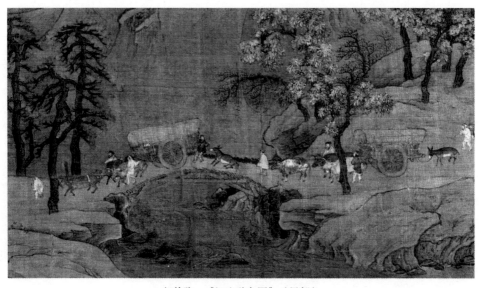

赵伯驹　《江山秋色图》（局部）

《清明上河图》（局部）

《千里江山图》（局部）

《江山秋色图》（局部）

三幅画作中局部对建筑描绘的对比

惟知娱目快心而已。既玩之久，觉得山林村落，若我身履其境……忽不知予今观绘图也，故羡千里公之画家三昧。"就是赵伯驹的山水作品完全达到了郭熙提出的"可望、可行、可游、可居"的境界，让人如身临其境，以至于让黄公望都忘记了自己是在看一幅绘画作品。赵伯驹有出色的创作能力，他把人与自

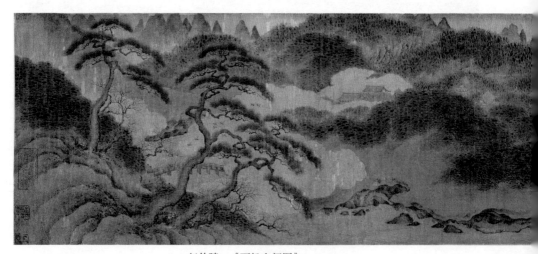
赵伯骕　《万松金阙图》

然之间的那份脉脉温情描绘了出来。在他的笔下，人赋予自然的感情和自然对于人性的关怀，都显得特别真实。

赵伯骕跟兄长赵伯驹齐名，赵伯骕字希远，他也深受赵构赏识，后来官至观察使，曾奉诏出使金国。赵伯骕有一幅《万松金阙图》传世，是一幅小青绿山水，纵27.7厘米，横136厘米，现藏于北京故宫博物院。"金阙"指皇帝的宫殿，南宋绍兴二年（1132），赵构决定以杭州为"行在"，南宋皇宫就在原有北宋杭州州治的基础上扩建而成，位置在临安城南端，毗邻万松岭和钱塘江，万松岭是皇宫的后花园。

比起北宋的艮岳等一系列规模浩大的皇家园林，南宋的皇宫是比较寒酸的，为了掩饰这种寒酸，赵伯骕把一组黄色琉璃瓦的皇宫建筑放置在广阔的钱塘江水域旁边，四周还有万松掩映。江天辽阔，朝日东升，岸边几棵古松曲折苍劲，山间松林中弥漫着云气，再将一些仙鹤和飞鸟点缀其间，让人感到亦真亦幻，恍若仙境。

《万松金阙图》的整体风格更加接近赵令穰的《湖庄清夏图》，画家是用

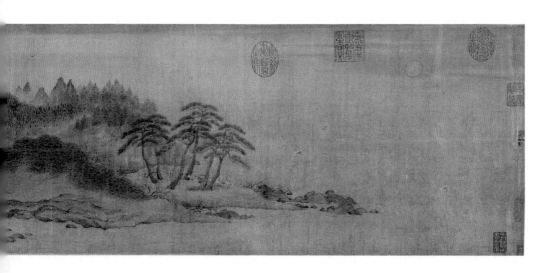

一种偏浪漫、理想和写意的方式在创作一幅作品。这幅画勾线不多，只对近处的水岸、松树、建筑、飞鸟和水波纹进行了勾线，技法跟李思训在《江帆楼阁图》中的处理基本一致。其余大面积的草木部分都是通过密集的点皴来表现的，这里赵伯骕可能借鉴了米家山水中"米点"的效果。在淡墨中加入花青，近处用横点，远处用竖点，通过不同墨色的层层点皴，最终营造出厚重的、草木葱翠的效果。所以清代安岐认为这幅画："设色布景，全法大李将军；笔法气韵，若董源；山势点苔，类小米。乃画卷中奇品，生平仅见者。"

看完赵令穰、赵伯驹和赵伯骕的作品之后就会发现，他们的作品同时兼具视觉美和较高的精神境界，从中既可以看到丰富多彩的细节，又可以跳脱出细节实现一种心灵的沟通。正是因为这样，他们的作品能受到不同审美群体的欣赏，他们的高雅绚烂能够满足富贵人群的审美需求，他们的宁静超脱也能适应文人群体的审美偏好。他们是用一种富贵的面貌呈现出文人的理念，所以才使得后世从董其昌到唐伯虎，从恽寿平到"清初四王"，都能敞开心扉、愉快地接受他们。

在"三赵"之中，只有赵伯骕的生卒年相对清晰，《庐陵周益国文忠公集》第三十卷《和州防御使赠少师赵公伯骕神道碑》中写道："淳熙九年（1182）正月十一日，因宴客，自歌所制乐府，酒罢欲寝，无疾而逝，享年五十有九。"意思是在愉快的宴会上，赵伯骕一顿大吃大喝之后，他正在唱着自己写的歌，突然无疾而终，享年59岁。

赵伯骕的死结束了一个时代，在此之前，青绿山水画风基本被贵族和皇家画院垄断，顶尖青绿山水画家也都出自这个群体，从李思训父子到赵佶、王诜、王希孟，再到赵令穰、赵伯驹和赵伯骕，概莫能外。但是自赵伯骕以后，这种情况得到扭转，比如元代画家钱选、赵孟頫，明代仇英、文徵明，清代王翚、袁江、袁耀，以及近代画家张大千等人几乎全部出自民间。而出现这种情况的一部分原因正是赵伯驹、赵伯骕这样的贵族艺术家南渡之后流落民间，才使得这种艺术得到广泛传播，"旧时王谢堂前燕，飞入寻常百姓家"，也使得青绿山水艺术得以保持活力并不断向前发展，其中就有赵伯驹兄弟的巨大贡献。

第十六章

苏汉臣

《秋庭戏婴图》

1125—1127 年，短短两年时间，辽和北宋先后灭亡。随着时间的流逝，导致北宋灭亡的"靖康之变"已经慢慢地成为南宋百姓遥远的记忆，亡国的伤痛也逐渐被时间治愈。

然而痛苦的减弱并不意味着幸福的到来，接下来他们对外要面临强敌的威胁，对内要面对沉重的赋税，南宋底层人民并没有等到他们以为会等到的幸福，甚至连幸福的影子都没能看到。但是生活还是要继续，在平淡甚至苦难的生活中寻找意义是人的本能，创造美是艺术家的使命。

客观世界是艺术创作的源泉，美是艺术家对于客观世界的反映，不同艺术

家对世界的关注点是不一样的，有人关注江河湖海、深山幽谷，有人关注鲜花芳草、珍禽异兽，也有人关注市井生活、贩夫走卒。风俗画家是最后一种。

在两宋之间出现了一大批以《清明上河图》为代表的高水平的风俗画，如《斗浆图》描绘了六个人斗茶的场景，线条自然流畅，人物形神兼备，器物也刻画得细致入微。后世很多艺术家都曾经模仿过这幅《斗浆图》，但是再也没有达到过这种水准。

佚名　《斗浆图》

北宋王居正的《纺车图》也是一幅极好的作品，画面描绘的是两位中年妇女纺线的场景，二人一坐一立，一个摇手柄，一个拉线，配合默契。画面中还画有一条狗和一个提着青蛙的儿童，都处理得生动传神。这幅画还巧妙运用了虚实结合的手法，画面右侧精心绘制了两棵粗壮的柳树，工细写实，但是左侧的背景却不着一笔，意境深远。

宋代刘履中的《田畯醉归图》是粗犷生动的画风，"田畯"是古代职掌农事的官员。这幅画从左向右由三个场景组成，第一幕中乡亲端出酒热情招待田畯，田畯衣冠整齐，面露喜色；第二幕是田畯喝完酒骑在牛背上归去，袒胸露腹，醉眼惺忪；第三幕的田畯手持酒壶，脚步踉跄，被众人簇拥拉拽着继续向前走。画面衣纹线条采用钉头鼠尾描，短直明快，人物表情古朴粗放，跟院体画风格差异巨大。

宋代佚名的《大傩图》是另一种少见的风俗画，"傩"是一种原始巫舞。画面描绘的是 12 个身材矮小、装扮奇怪的人舞动着驱鬼祛疫的场景，他们手持水瓢、扫帚、扇子等各种法器，还佩戴有乌龟、蟾蜍等样式的装饰物。这幅画的刻画细腻，人物表情生动传神，画中的衣纹处理甚至不逊色于当时画院中的好手，是一幅优秀的风俗画作品。

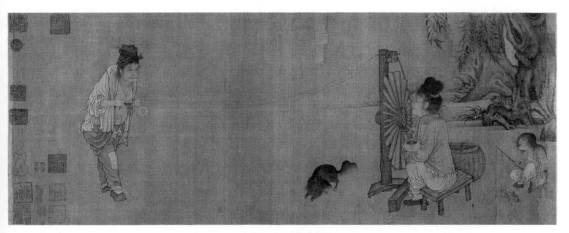

王居正　《纺车图》

刘履中 《田畯醉归图》

佚名 《大傩图》

南宋佚名的《杂剧打花鼓图》也是很有特点的风俗画。画中两个女子拱手作揖，其中右边的女子身穿白衣，头戴折枝牡丹花，背后插着一把中间开裂的扇子，上书"末色"二字。她的后方是一架三脚花鼓。左边的女子穿红衣，她的脚被画得很小，可见在宋朝已经有了女子缠足的习俗。两人胸前服装开领很低，保留有浓重的唐风。

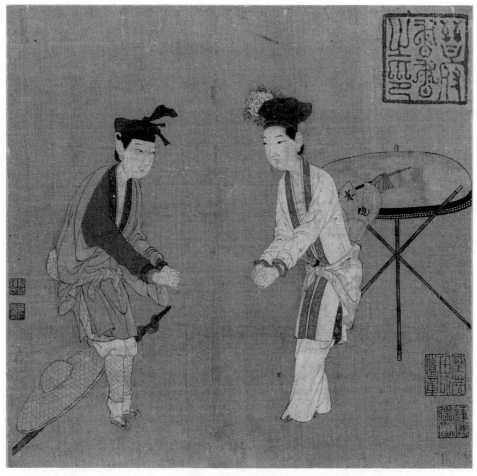

佚名　《杂剧打花鼓图》

跟《杂剧打花鼓图》类似的还有一幅南宋佚名的《杂剧卖眼药图》。画面也是以花鼓为背景，一个身穿红衣、头戴高帽的眼药郎中正在向花鼓艺人推销眼药，郎中身上挂满了眼睛的标识。花鼓艺人一只手指着自己的眼睛，示意让郎中诊断。艺人的背后也插着一把开裂的扇子，上书一个草书"浑"字。看来扇子是花鼓艺人的必备道具。

佚名　《杂剧卖眼药图》

　　　　　　　　　　　　　　　　一看就懂的中国艺术史　书画卷六　宋朝：雅致天成

两宋风俗画的兴起是空前绝后的，在整个中国人物画的发展历史中具有突出地位，其原因主要有两个：第一是宋代城市发展繁荣，以数量庞大、收入丰厚的官员群体为中心的经济活动异常活跃，上至官宦贵胄，下至贩夫走卒，为城市提供了各种各样的物质和精神消费需求。因此，以市民生活为题材的风俗画繁荣发展起来。

宋代风俗画兴盛的第二个原因是宋代是古典主义写实绘画的巅峰时期，画得像是写实绘画的基本要求，画家都普遍受到过很好的基本功训练，而这种训练在宋朝达到了最高水准，这对于风俗画题材的绘制是非常有利的。苏汉臣和李嵩正是这个时代背景下风俗画家的杰出代表。

跟李唐、赵伯驹等人一样，苏汉臣也是一位南渡的艺术家。他原本是开封人，据说还在北宋画院担任过待诏，南渡后在南宋担任承信郎，一个从九品小武官。我们从南宋画家的官职可推断出，南宋的画院是一个非常松散的组织，赵构手下的画家多数也都是兼职画画，比如李唐（成忠郎）、赵伯驹（浙东兵马钤辖）、赵伯骕（承节郎）也都有其他职务。

苏汉臣以画人物著称，对仕女、货郎、婴孩都有涉猎，比如现存于美国波士顿美术博物馆的《妆靓仕女图》团扇，展现了苏汉臣画仕女图的水准。画中的一位女性正在梳妆打扮，她的容颜通过镜面映出来，神情娴静而略带忧伤。镜子旁边摆放着盛化妆品的奁盒，她身后还有一位站立的侍女。画面给人以清新雅致的美感，十分形象地展现闺阁中女子的生活状态。整个画面构思巧妙，敷色鲜润，清丽之风扑面而来。这幅画还有一个非常重要的细节，那就是镜子中人脸明显偏大，如果不是画家绘制比例失误，那极有可能是因为镜子有类似凹凸镜的效果。

当然，让苏汉臣扬名于中国艺术史的还是他的《戏婴图》系列作品，儿童在古代人物画中经常出现，比如东晋顾恺之的《女史箴图》中就有儿童形象。儿童题材始终伴随着艺术发展，只是没有出色的艺术家，我们在艺术史中也很少提及。

中国古代人口的平均寿命偏低，婴儿的夭亡率也很高，这个问题在宋代尤其明显。两宋一共 18 位皇帝，去除两个未成年的小皇帝，16 位成年皇帝中竟

苏汉臣 《妆靓仕女图》

然有五位在驾崩的时候没有自己亲生的子嗣可以继位。而人丁兴旺、子孙满堂是中国人的传统心理，孩子承载着一个家族的希望。种种因素使得宋朝对婴儿健康的关注度空前提高，"婴戏图"也成为非常流行的题材，甚至在一些宋朝的瓷器上都能发现婴戏图，比如中国园林博物馆藏的宋代磁州窑梅瓶，上面画的就是一个儿童蹴鞠的场景。可见，在宋朝婴戏图已出现在人们生活的方方面面，因为它既符合当时人们的审美需要，也是情感寄托。

磁州窑白地黑花儿童蹴鞠纹梅瓶

画婴戏这个领域的竞争也是很激烈的，南宋邓椿在《画继》中记录了这样一件事：画家刘宗道创造了一个"照盆孩儿"的样式，婴孩在盆前"以水指影"，动作被映在水中，新颖别致。刘宗道每创造出一个扇面样式，就重复画数百本一样的，然后才开始销售，目的就是防止同行抄袭。可见当时婴孩题材的风俗画市场的繁荣和竞争的激烈程度。

苏汉臣在一众婴孩题材画家中无疑是佼佼者，他的婴戏图画法工细精致，敷色淡雅，能准确地绘出儿童服饰、肌肤的质感；他笔下的婴孩，天真烂漫，憨态可掬，神情和动作生动自然；他所描绘的婴孩嬉戏的场景，生动活泼，妙趣横生。明代顾炳在《历代名公画谱》中记载："汉臣制作极工，其写婴儿，着色鲜润，体度如生，熟玩之不啻相于言笑者，可谓神矣。"清代厉鹗在《南宋院画录》中说："苏汉臣作婴儿，深得其状貌，而更尽神情，亦以其专心为之也。"

苏汉臣的传世作品以婴孩题材居多，如《秋庭戏婴图》《冬日婴戏图》《侲童傀儡图》《百子欢歌图》等。其中《秋庭戏婴图》最为著名，这幅画为绢本设色，纵197.5厘米，横108.7厘米，主要描绘了入秋时节姐弟两人在庭院中游戏的场景，现藏于台北故宫博物院。

在秋日庭院的一角，一块高大的奇石笔直地矗立着，占据画面三分之二的高度。周围的芙蓉花摇曳生姿，在青绿色叶子的衬托下，微微泛红的花朵或昂头绽放，或含苞欲开。芙蓉树下，一簇洁白的雏菊正静静地开放着。一张精致的圆形漆凳置于花丛旁，旁边的地上还丢着一副铙钹，凳子上摆放着各种精致的玩具，有八格转盘、八样格、玳瑁盘、捻转、佛塔和棋盒，其中八格转盘上的指针两端各有一个骑士作拉弓射箭状，人和马都画得栩栩如生。做工考究的圆形漆凳上面是藤编的坐面，侧面周身用嵌螺钿的工艺满布忍冬花纹，缠绕变化，细致入微。

不过上面的这些元素都是这幅画的点缀和背景，《秋庭戏婴图》的主题在画面左下角，一对姐弟围着另一个圆形漆凳聚精会神地玩着推枣磨的游戏。弟弟头顶一绺黑发，留着九岁以下男童专属的垂髫发式，穿着鲜艳的红色罩衫，白色半透明纱衫打底，下身穿白底印花长裤，手腕上戴着玉镯。他身旁的姐姐

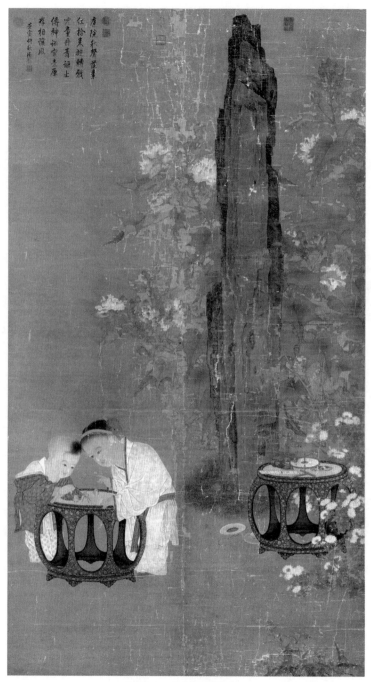

苏汉臣　《秋庭戏婴图》1

苏汉臣（传）　《秋庭戏婴图》2

留着 14 岁以下女童的"总角"发式，左右扎了两个发髻——"角"，并分别系上发带，头顶一圈束以浅蓝色缎带的发卡，配有银穗作装饰。她穿白底印花真丝绸衫，腰间系着朱红色的腰带。他们正全神贯注地转着枣磨，似乎正在比谁转的圈数更多一些。

推枣磨是北方孩子在秋天玩的一个时令游戏，枣磨是用鲜枣和竹签做成的一种可以旋转的玩具。由于枣磨上的两颗枣在旋转时看起来就好像两个人在推磨，故而得名"推枣磨"。据说，在民国时期的北方地区还有儿童在玩推枣磨的游戏。枣树在北方生长得较多，而在南方并不多见，制作枣磨需要从树上摘下鲜枣，因此有人推测此画是苏汉臣在北宋宣和画院担任待诏时的作品。

《秋庭戏婴图》展现苏汉臣婴戏画的功力，他以精细的笔法，对姐弟二人的发式、五官、服饰以及动作、神态等方方面面，都进行了认真细致的描绘。他用不同的线条和敷色表现不同对象的质感，画出了绫罗绸缎的柔软细致、精美华丽，画出了儿童面部的粉雕玉琢，画出了家具的精致华贵，画出了花草的艳丽夺目。

《秋庭戏婴图》在色彩上的处理别具一格，整体选用了偏雍容厚重的棕古色调。大片的背景中，巨石和芙蓉叶的颜色多用墨色、石青色、草绿色，画面典雅厚重。与此相对，孩童服装中的朱砂红色和蛤白色，芙蓉花的粉红色、雏菊的点点白色，这些颜色活泼明亮，与背景稳重古朴的色彩形成鲜明对比。这样一个富贵人家的孩子在秋日庭院中嬉戏的场景被他刻画得淋漓尽致，这也正符合北宋末期宫廷院体化的典型风格。

这幅画在中国艺术史研究中很受重视，它画面的格调很高，跟很多同类作品主要刻画儿童不一样，《秋庭戏婴图》将大部分面积留给背景，画面整体是一个比较典型的三角形构图。直立高耸的巨石占据画面的中间，两个圆凳各占一角，而作为画面主体的两个儿童只被安排在一个角落，放置在一个雅致、清净的环境中，而且画面左侧还有大面积的留白，格调不俗。另外，苏汉臣戏婴图的特点是他总是能展示出一种童趣，传达出一些轻松愉悦的氛围，所以说《秋庭戏婴图》是一幅重要的工笔风俗画。

此外，苏汉臣的《婴戏图》《冬日婴戏图》《侲童傀儡图》等，多数也都

是非常精彩的作品。

画婴孩在人物画中是比较困难的，《宣和画谱》中写张萱的时候就说："……写婴儿，此尤为难。盖婴儿形貌、态度自是一家，要于大小岁数间，定其面目髫稚。世之画者，不失之于身小而貌壮，则失之于似妇人。又贵贱气调与骨法，尤须各别。"而通过传世作品可看出，苏汉臣是中国古代婴孩题材绘画的一位宗师级艺术家，他在这个相对狭窄的领域中积极探索，并且做出了他的贡献。

苏汉臣　《侲童傀儡图》

第十七章

李嵩

《骷髅幻戏图》

同样画风俗画，跟苏汉臣关注富贵人家不同，画家李嵩更愿意描绘普通人的生活。根据宋末元初的庄肃在《画继补遗》中的记载，李嵩是南宋画家，钱塘人，小时候曾经做过木工，后来成为画院画师李从训的养子，深得养父的笔意，擅长界画和人物风俗画。他在南宋光宗、宁宗和理宗三朝都担任画院祗候，可谓画院的"三朝元老"，他的一些作品上还有"三朝应奉李嵩"的落款。从传世作品来看，李嵩能画道释人物、山水，还擅长界画和风俗画，各种题材他都能轻松驾驭，是一位全能型画家。

后世的仇英做过漆工、齐白石做过木匠，一般来说，从工匠转到绘画领域

的艺术家有一个共同特点：他们都有极好的绘画基本功，工细写实的能力超过多数职业画家。所以人们说李嵩画人物"神气奕奕欲动，用笔细如毛发"，李嵩的界画"不用界尺，亦能绳墨皆备"。

邓椿在《画继》中也概括了宫廷画院的特点："画院界作最工，专以新意相尚。"目前传为李嵩的作品有很多，其中一些工整细腻、雍容华贵的作品应该是他专门为宫廷画院定制的。李嵩名下的界画作品，有不少都是典型的南宋院体画风，比如《水殿招凉图》《楼阁图》《松坞延宾图》等。《水殿招凉图》是精工细致的代表，重檐十字脊歇的屋顶、两头微微上翘的屋檐、屋角的瑞兽装饰、横折于水上的典雅长廊，处处彰显着阁楼水榭的精致与雅韵。《楼阁图》绘制的是一所山间的阁楼，建筑上的很多线条都是徒手绘制的，充分体现了李嵩"不用界尺，亦能绳墨皆备"的特点。《松坞延宾图》画的是几组山中的庭院，松树高大虬曲，房舍精致清雅，很有文人气息。

李嵩　《水殿招凉图》

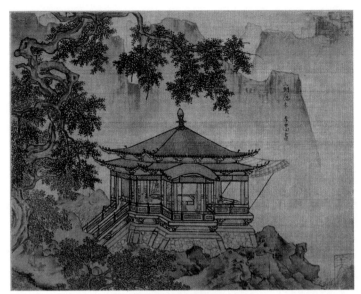

李嵩 《楼阁图》

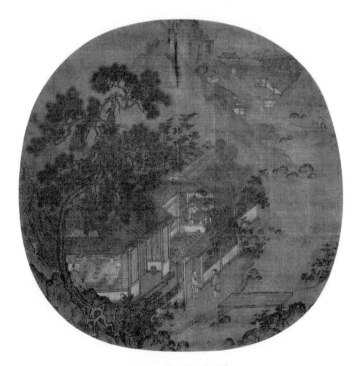

李嵩 《松坞延宾图》

除了界画，李嵩还有两幅《花篮图》传世。《花篮图》用工笔重彩法绘制，各种颜色的花摆放得错落有致，藤编的精致花篮里放着白色的百合、粉色的蜀葵、红色的石榴花等。五彩缤纷的鲜花与青翠欲滴的叶子，共同展示了繁花似锦的大自然之美，表现出李嵩"画法精丽谨严而不觉繁缛板滞"的风格，也展现了宋代插花艺术的高超水平。

李嵩　《花篮图》1

李嵩　《花篮图》2

当然，李嵩最为后人推崇和称道的还是他的风俗画，其中《货郎图》和《骷髅幻戏图》最具代表性。李嵩名下的《货郎图》有好几幅，其中藏于北京故宫博物院的《货郎图》是一幅长卷，最完整且最具代表性，其他都是扇面。这幅《货郎图》纵 25.5 厘米，横 70.4 厘米，绢本淡设色，描绘的是货郎挑担下乡，一群村童围拢过来争着看担上货物的情景。

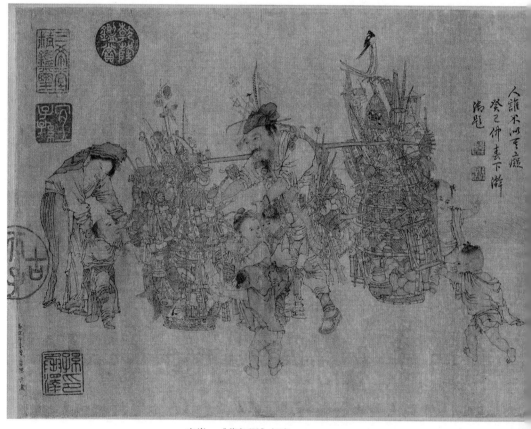

李嵩　《货郎图》长卷

宋代因为商业繁荣发展，货郎在当时是个很普遍的职业，很多画家都对其有关注，张择端的《清明上河图》中也有行走于街头巷尾的货郎。他们的货担俨然是个百宝箱，装满了日用品、糖果玩具等，可满足平民百姓的日常生活需要。尤其在乡村，交通相对不便、物资相对匮乏，货郎的出现很容易引来孩子的围观，李嵩的《货郎图》便记录下了这一热闹的瞬间。

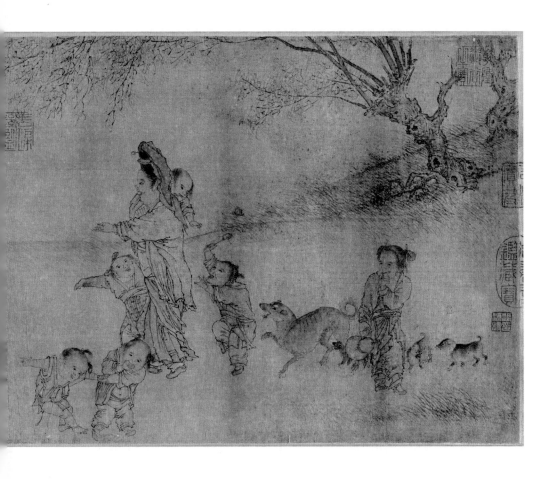

这幅《货郎图》长卷里，一位年过半百的老货郎正在自己的货担旁做生意，一下子引来了十二个孩童、两个大人和四只狗前来观看。货担上的小商品琳琅满目，有碗罐、扇子、马扎、鸟笼等生活用品，还有风车、风筝等各种各样的玩具，令人目不暇接。

老货郎摇着拨浪鼓吸引孩子们的注意，六个孩子围在他身边，嬉戏打闹。其中左侧一个小孩张开嘴巴扑向货担上的玩具，身旁的母亲一手扶着小孩，一手在挑选货担上的物品。远处有正赶来买东西的六个孩童和一个母亲，这六个孩童有的边吃包子边拽着同伴，有的手里拿着葫芦，还有的手里拿着小玩具逗着别的小孩，形态各异。

李嵩名下还有一幅《货郎图》和一幅《市担戏婴图》，分别藏于克利夫兰艺术博物馆和台北故宫博物院，三幅作品虽然形式和尺幅有差异，但是描绘的货郎、货担甚至多数货物的细节都极其相似，说明这是作者绘制的一个系列的作品，也证明当时的艺术家为了提高创作速度，同时满足市场需求，同类作品的相似度往往很大。

《货郎图》繁复的细节令人吃惊，货物实在太多，不光货担上装满了，连老货郎身上都挂着铃铛、小旗子等各种小物件，堪称"行走的商店"。货架上面还有一些文字，比如"三百件""代写文约"等。一把蒲扇上面还写着"旦淄形吼是，莫摇紊前程"，明显是谐音梗。

李嵩对于人物表情的刻画也很见功力。北宋郭若虚在《图画见闻志》中指出画人物容易出现的问题："今之画者，但贵其婳丽之容，是取悦于众目，不达画之理趣也。"意思是艺术家往往只关注人物的美貌，却表现不出绘画的趣味和精神。反观李嵩的《货郎图》，由于他对底层人民的喜怒哀乐体察入微，所以他描绘的乡村人物形象生动传神，也更贴近真实生活，他笔下的人物更容易引起人们的共情。慈祥的货郎、看热闹的村妇和一群衣衫不整的顽童，李嵩将他们的穿着、动作和神情都真实地反映了出来。即使同样是孩童，他们的眼睛、鼻子、嘴巴的轮廓线在李崇笔下也有着丰富的变化，他把乡村婴孩的野性、顽皮和活泼的个性刻画得惟妙惟肖。

李嵩名下的一幅《骷髅幻戏图》也极具个性。这是一幅绢本设色的扇面画，

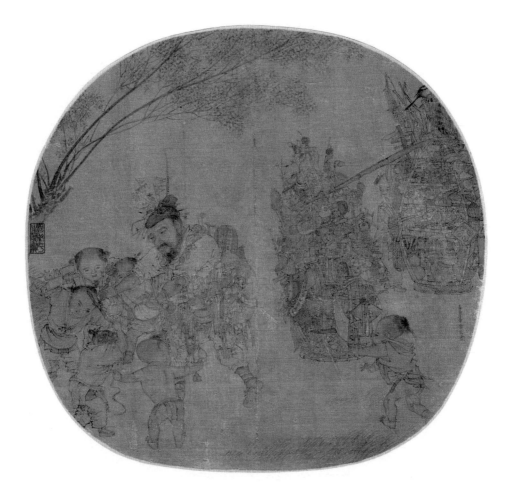

李嵩 《货郎图》2

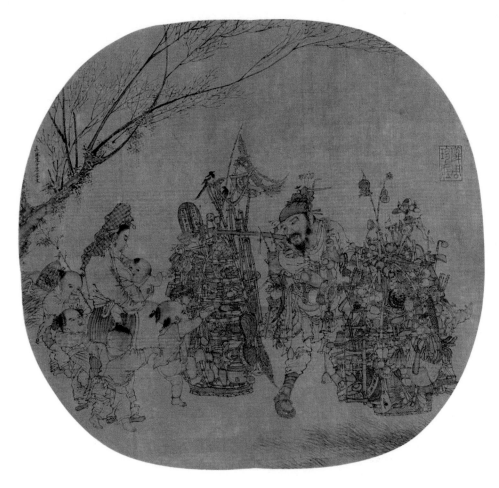

李嵩 《市担戏婴图》

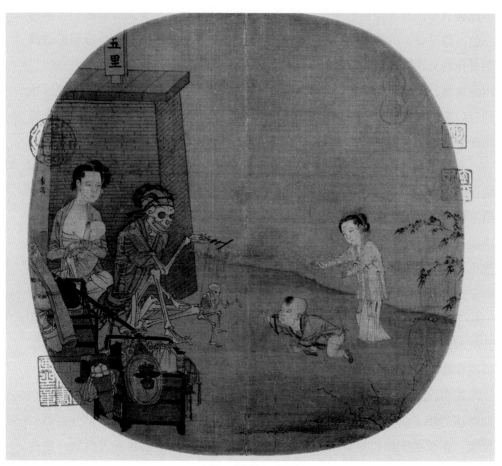

李嵩 《骷髅幻戏图》

纵 27 厘米，横 26.3 厘米，现藏于北京故宫博物院。

在这幅画中，一具大骷髅头戴黑色纱质幞帽，身穿纱质长衫，席地而坐。他右肘支在右膝上，手中握着操控架，正在表演悬丝傀儡戏，被操控的小骷髅双臂前伸好像在打招呼，左脚抬起似乎要往前走。或许是因为傀儡戏太过精彩，小骷髅对面的婴儿伸出右手与之互动，正要向他爬过去。婴儿身后的妇人面露急色，像是孩子的母亲，她担心地伸出双手准备保护孩子。与这位母亲形成鲜明对比的是，骷髅背后的一位正在哺乳的母亲。她从容淡定，穿着对襟小袖衫，内穿抹胸，两腿盘曲而坐，目光从容地投向大骷髅，并且露出淡淡的微笑。她的身后是一座砖砌的高台，台上竖着的木牌上写有"五里"二字。大骷髅身旁的地上放着一副行李担，里面有雨伞、凉席、包袱等出行时的用具。

《骷髅幻戏图》的最左侧署名"李嵩"二字，但关于这幅图是否为李嵩的作品，曾有一些人质疑，因为它的画风与《货郎图》相比差别实在太大了。但是历史上多种史料里都记载了李嵩画过骷髅图，比如明代陈继儒《太平清话》中说："余有李嵩《骷髅图》团扇绢面，大骷髅提小骷髅，戏一妇人，妇人抱小儿乳之，下有货郎担，皆零星百物可爱。"明代顾炳的《历代名公画谱》中记录收入一幅李嵩《骷髅图》木版画。清吴其贞在《书画记》中记载李嵩的一幅《骷髅图》中题有"五里壤"三字。从这些描述可以看出，以上提到的这几幅画并不是我们今天看到的这幅《骷髅幻戏图》，这也证明李嵩画过很多类似的作品。

其实，这幅图中有明显的李嵩绘画风格的影子。首先，背景中砖砌的高台、行李担的箱子，都画得横平竖直、工整有序，与李嵩的界画风格十分类似；其次，在设色方面，这幅画多用黑色、灰色、褐色、茶色等灰黑色系，整体上富贵淡雅，以少妇的红色头饰、婴童的红色肚兜、浅粉的包袱等少许彩色作为点缀，这与李嵩山水画的着色风格较为相似。

这幅作品的冲击力来自正在哺乳的妇女和骷髅，他们不但被放在同一个画面里，而且还营造出一种和谐的氛围。

虽说在风俗画中描绘哺乳的妇女是比较常见的现象，但是搭配一具骷髅就显得过于怪异了。首先让我们惊叹的就是古人对于人体骨骼的深入了解。事实

上，中国古人对于解剖学一直是有深入研究的，尤其是到了宋朝，开始有了系统的知识体系。宋慈是宋代法医的集大成者，他编著了一部《洗冤集录》，对古代法医所应进行的现场检查、尸体观察、尸体检查等各种死伤鉴定进行讨论，并涉及生理、解剖、病因、病理、内科、外科、妇科、儿科、骨伤、急救等广泛的医学知识。

《洗冤集录·验骨篇》对人体骨骼进行了非常详细的描述，并且统计出了人体各个部位的骨骼数量。宋代不但能够制作人体骨架的标本，而且达到了对人体的骨骼逐个编号标识的程度，所以李嵩能够精确画出骷髅骨架也就不难理解了。

从古至今人们对《骷髅幻戏图》的解读是多种多样的。有人猜测这是一幅表现宋代傀儡戏艺人携家带口游走于市井里巷间，四处卖艺讨生活的场景。画中哺乳少妇看向大骷髅，那个大骷髅寓意着她死去的丈夫。还有人猜测这是一家衣着华美的富贵人家出游，在五里亭遇见艺人在表演傀儡戏，哺乳少妇是女主人，而准备搀扶孩子的妇人是女仆。

比起画面的故事情节，这幅画背后所要表达的深刻寓意更加扑朔迷离、深邃难猜。有人认为它体现了庄子"齐生死"的思想，庄子曾经描述过一个骷髅讲述自己的快乐："髑髅曰：'死，无君于上，无臣于下，亦无四时之事，从然以天地为春秋，虽南面王乐，不能过也。'"也有人说画中的活人代表生和美，而骷髅代表死和丑，画家用这种强烈的对比来体现倏忽幻灭的意思。

一些文人士大夫也有自己的见解，元朝的黄公望距离李嵩的时代不远，他在看过李嵩的某一幅《骷髅图》之后写了一首题画小令《醉中天》："没半点皮和肉，有一担苦和愁。傀儡儿还将丝线抽，寻一个小样子把冤家逗。识破个羞那不羞？呆兀自五里已单堠。"元人姬翼有一首《鹧鸪天》小令说："造物儿童作剧狂，悬丝傀儡戏当场。般神弄鬼翻腾用，走骨行尸昼夜忙。"明代《孙氏书画钞》记录了另外一段题李嵩《钱眼中坐骷髅图》的跋文："尘世冥途，鲜克有终；丹青其状，可以瘳疑。夫物之感人无穷，而人之嗜物不衰。顾青草之委骨，知姓字之为谁？钱眼中坐，堪笑堪悲。笑则笑万般将不去，悲则悲惟有业相随。今观汝之遗丑，觉今是而昨非。"他们都在用一种悲悯的心

态来思考人生的价值和意义，以及精神和物质的关系，这可能也最接近李嵩绘制类似作品的本意。

《骷髅幻戏图》的价值首先来自李嵩对骷髅精细准确的刻画，算是填补了一块空白，毕竟这个题材在艺术史上并不多见。其次，也是更关键的，该画面营造的氛围并不是阴森恐怖的，而是安详神秘的。这种打破常规的设置更能吸引人们的好奇心，引发人们的思考，从这个角度上讲，《骷髅幻戏图》是一幅非常成功的作品。

透过两宋的风俗画作品，我们能看到当时艺术家绘画写实的功力，更能看到他们对生活长期细腻的观察。只有这样才能达到北宋董逌所说的"积好在心，久则化之，凝念不释，殆与物忘"的意境。最终呈现给我们的是一幕生动的记忆、一份美好的向往、一缕和煦的阳光、一个无瑕的美梦。

第十八章

赵芾、张即之

南宋人的激昂澎湃

南宋外患深重，为抵抗北方势力，曾组织三次北伐，即绍兴十年（1140）岳飞主导的"绍兴北伐"、宋孝宗隆兴元年（1163）张浚主导的"隆兴北伐"和 1206 年韩侂胄主导的"开禧北伐"。受政治环境以及统治阶级审美取向的影响，南宋的书画艺术整体是低调内敛、平静祥和的，代表画家有刘松年、马远、夏圭等。但是就像岳飞北伐一样，南宋也出现过个别澎湃激昂、锋芒毕露的艺术家，比如赵芾和张即之。

赵芾是个很有个性的画家，他的名字就很有个性，他本来不叫赵芾，因为崇拜米芾，所以给自己改名也叫作"芾"，他落墨潇洒纵逸的特点倒是颇有米

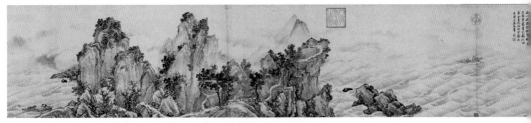

赵芾　《江山万里图》（局部1）

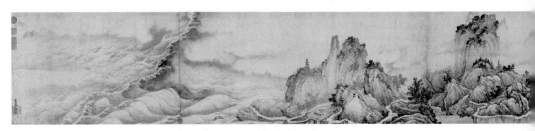

赵芾　《江山万里图》（局部2）

芾的神韵。他有一幅《江山万里图》传世，纸本水墨，纵45.1厘米，横992.5厘米，现藏于北京故宫博物院。

赵芾是京口（今江苏镇江）人，就住在长江边上，长江在他的笔下有着更深刻的表现。这幅画是明显的三段式构图，赵芾分别绘制了三处陆地，每一处都是险山峻岭、道路盘桓，其间点缀人物、房屋和树木。画面远方雾气弥漫、云水接天。江面上船只不多，水面波浪翻滚，烟波浩渺，尤其到了结尾处，滔天巨浪澎湃而来，似乎要盖过山崖，场面非常震撼。

赵芾这幅《江山万里图》的绘制技法非常有南宋特点，其中山石的皴法来自李唐的斧劈皴，但是在营造风骨逼人的山石效果方面，赵芾落墨不多，没有

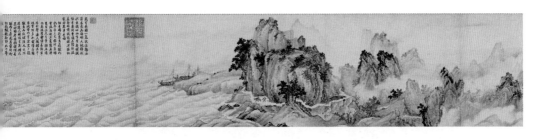

李唐的厚重感。对于房屋、树木和点景人物的绘制也非常简练，像以夏圭为首的南宋艺术家一样，不拘泥于形似，意到即可。这幅图中的山石和水纹画得都非常精彩，山石高耸入云，江水浊浪排空，这是南宋少数的以气势见长的作品。

在南宋书法领域，张即之的字即以气势见长。相对来说，南宋是书法艺术的低谷期，远不及北宋后期的名家辈出，生机勃勃。虽然也有人把张即之、陆游、范成大和朱熹并称为"南宋四家"，但是这个组合跟其他时代的一流好手相比明显差一个段位。相比之下，张即之在四人中还算是略胜一筹的。《宋史·张即之传》里面记载："即之以能书闻天下，金人尤宝其翰墨。"

张即之（1186—1263）生活在南宋后期，字温夫，历阳（今安徽和县）人，他的父亲张孝伯曾任参知政事（副宰相），但是张即之一生仕途平淡。张即之

张即之《大德名帖东福寺匾额》（1）

张即之《大德名帖东福寺匾额》（2）

张即之 《双松图歌》（局部）

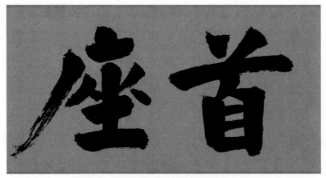

张即之《大德名帖东福寺匾额》（3）

张即之《大德名帖东福寺匾额》（4）

第十八章　赵芾、张即之　南宋人的激昂澎湃

的书法博采众长，尤其深受颜真卿和米芾的影响，特别擅长写擘窠大字。

张即之流传至今的《双松图歌》和《大字杜甫诗》，都是大字长卷作品，有人称赞其"有长风破浪之势"，后世文徵明的大字中也能找到张即之书法的影子。

张即之书法整体风格端庄而厚重、稳健而开张、坚实而灵动，有颜真卿的厚重、褚遂良的温润、黄庭坚的挺拔、米芾的潇洒。他书写时用笔爽劲，很多精彩的长笔画都以侧锋取势，顾盼生姿。因为行笔较快，经常有丝丝露白的飞白书效果，为作品平添了一种苍劲豪迈的意态，这种苍劲和豪迈在南宋书法领域并不多见。

相比之下，南宋更多艺术家的作品呈现的是平静、舒缓、自然、安宁的氛围。由于李唐、萧照是南渡的艺术家，所以他们的绘画风格有来自荆浩、范宽的北方山水画风。从艺术风格上看，刘松年才是南宋第一代山水画家，他真正开启了南宋的"小景山水"时代。

第十九章

刘松年

南宋小景山水

朱景玄在《唐朝名画录》中说："画者，圣也，盖以穷天地之不至，显日月之不照。"绘画的价值就在于表现那些天地间不常见的，甚至日月也照耀不到的事物。朱景玄认为这是绘画艺术的最大价值。但是南宋艺术家常常反其道而行之，以刘松年、马远、夏圭为代表的南宋艺术家特别擅长从现实世界的局部去感知和挖掘生活的美。

李唐过世后，南宋画院沉寂了好久才迎来一位顶级大师，他就是刘松年。刘松年（约1131—1218），钱塘（今浙江省杭州市）人。因为曾经跟随父亲

居住在钱塘清波门，所以自号刘清波。据元代夏文彦等人说，刘松年的老师是画师张训礼，但是仔细对比可以发现，刘松年的画法几乎出自李唐。他少年学画的时代正是李唐在南宋的影响如日中天的时代，甚至可以说整个南宋宫廷画师的画风皆出自李唐，所以刘松年自然也会受到李唐斧劈皴的影响，只是比李唐更加精细清润，画的题材也多是园林小景，不再是李唐笔下高山大川的全景山水。

刘松年的传世作品很少，明代的李东阳在刘松年的《四景山水图》的跋文中写道："刘松年画考之小说，平生不满十幅，人亦难得……"其流传下来的真迹有《四景山水图》《溪亭客话图》《天女献花图》等。

《四景山水图》为绢本，水墨浅设色，每一幅画纵40厘米，横69厘米，现藏于北京故宫博物院。四幅图以杭州西湖周边为范本，分别描绘了春、夏、秋、冬四季的景色，以及幽居于湖边庭院中士大夫的闲适生活。

《四景山水图》的四段山水，整体上风格和画法十分相似，描绘了郊游、出行、纳凉、远眺、煮茶等文人士大夫热衷的活动。刘松年以写实的笔调，刻画出他所熟识的西湖一带士大夫阶层的庭院风光，远山近水恬淡平缓，房屋院落精致齐整，点景人物形态逼真，展现刘松年超强的绘画能力。

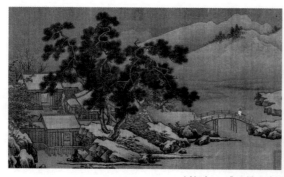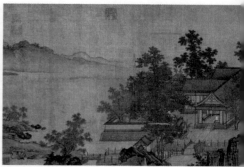

刘松年　《四景山水图》

从技法上看，刘松年利用了界画的画法，精心构建了古朴富丽的庭院台榭建筑，画中庭院都背山面水，笔法精严。刘松年并没有为了炫耀他的界画能力而大规模地铺陈建筑，其笔下的建筑与山石树木交相辉映，浑然一体。他所画的山石用墨浓湿，质地坚硬，山石的皴法来自李唐的斧劈皴，只是用笔更加谨慎和细碎，长短斧劈皴结合，最后罩染墨色。

画面中出现的树采用各种夹叶和点叶的画法，不同叶子安排得错落有致，和谐自然。四幅图中的景色不同，春天桃花点缀、夏天嘉木繁荫、秋天老树经霜、冬天白雪铺地。就像郭熙说的"春融怡，夏蓊郁，秋疏薄，冬黯淡"，画面整体淡青绿设色，显得古朴典雅。每一幅画中都有空灵的山水、精致的建筑、多姿的树木、灵动的人物，刘松年做到了人与建筑、建筑与环境的完美融合。

《四景山水图》中人物的精神面貌也跟郭熙在《林泉高致》中描述的一致："春山烟云连绵人欣欣，夏山嘉木繁阴人坦坦，秋山明净摇落人肃肃，冬山昏霾翳塞人寂寂。"刘松年画的表现方式是非常收敛和含蓄的，这四幅画虽然描绘的是不同季节，但是他并没有夸大四季的反差，而是将用色、描绘对象等都统一到同一种风格中，然后在其间展示微妙的差异，这就是大师手笔。

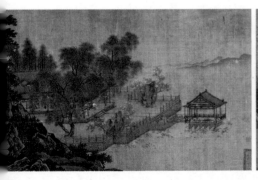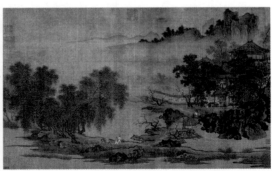

我们尤其要注意刘松年的画面构图，在四幅作品中，绘画主体都采用了边角的布局，为了取得画面的平衡，他在画面上方都淡淡地染了远山。

除《四景山水图》之外，刘松年名下还有几幅工整秀丽的作品，如《秋窗读易图》《瑶池献寿图》和《山馆读书图》，画中的建筑整齐有序、家具精致唯美、人物真实生动，在同类作品中都是出类拔萃的。这三幅画中都有巨大的松树映衬，松树位置的安排和绘画技法也很相似，其中《秋窗读易图》的格调尤其高，是南宋传世扇面小品中的精品。

《秋窗读易图》为绢本设色，纵 26 厘米，横 26 厘米，现藏于辽宁博物馆，它描绘的是秋日里一位文人在窗前读《易经》的情景。远山绵延起伏，近处的庭院依山傍水，庭院门口的两棵松树笔直而挺拔。房屋门前有一位挽手侍立的书童，似乎在等待房内主人的吩咐，房内一位文人模样的中年男子坐于窗前，他正抬头透过窗户欣赏近水远山的美景，若有所思。《秋窗读易图》笔墨工致严谨，格调宁静雅逸，是刘松年细腻、典雅画风的杰出代表。

多数职业院体画家都是一专多能的，刘松年也不例外。除了山水，他在人物画上也有一些建树。刘松年名下的人物画大概可以分为两类：一类繁复厚重，一类灵动自然。《补纳图》和《罗汉图》系列就属于繁复厚重一类。

刘松年很长寿，且长期活跃在南宋画坛，经历高宗、孝宗、光宗、宁宗四朝。宋宁宗赵扩在位时，他在朝堂上进献《耕织图》，得到了皇帝的赞赏，被赐予象征画家最高荣誉的金带。所以在他的《补衲图》中可以看到 "画院待诏赐金带刘松年敬绘" 的落款。

《补衲图》是一幅立轴，绢本设色，纵 141.9 厘米，横 59.8 厘米，画中二人坐于禅榻上，老者正潜心补衣、青年僧人抱膝旁观。他们身后的桌旁，有一僧一俗二人正在准备茶叶。这幅画中的家具装饰细节和华丽的布纹都细如毫发，但是人物身上的线描却简练流畅，是典型的兰叶描。人物面部描绘生动传神，是一幅极好的人物画作品。

刘松年的《罗汉图》系列有四幅立轴，现藏于台北故宫博物院。画中有落款 "开禧丁卯刘松年画"，也就是宋宁宗开禧三年（1207），77 岁的刘松年绘制了这一组罗汉像。每一幅图都由罗汉和侍者两个人构成，画面采用青绿重

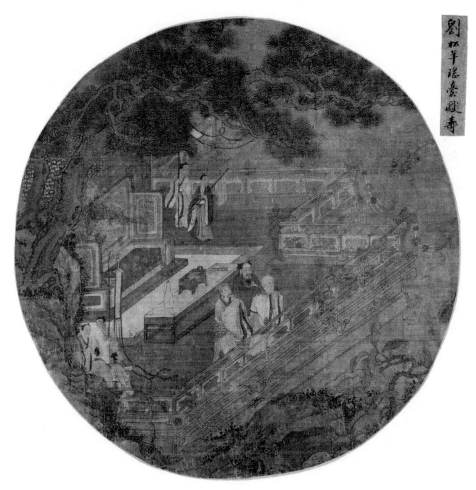

刘松年　《瑶池献寿图》

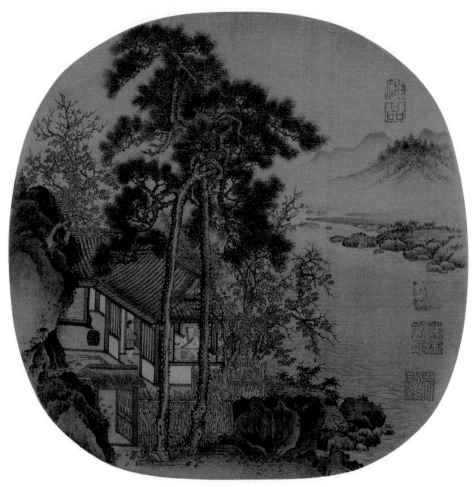

刘松年　《秋窗读易图》

　　　　　　　　　　　　　　一看就懂的中国艺术史　书画卷六　宋朝：雅致天成

彩画风，其中《猿猴献果》和《藩王进宝》尤其精彩。

　　跟《历代帝王图》一样，刘松年在这里为了体现罗汉的身份，也刻意把他的身体放大，使其远远大于身旁的侍者，这在当时是罗汉题材画的惯用处理方式。罗汉的打扮有汉人和胡人的差异，侍者的衣着也一一对应。背景有山石、树木、家具，还有猿猴和鹿等动物，刘松年都用非常写实的笔法对其进行刻画，尤其令人吃惊的是，年近耄耋的刘松年仍然在用异常精细繁复的技法刻画家具的细节和纺织品的材质。人物衣纹的处理中规中矩，不像《补纳图》中的衣纹那样飘逸生动。

　　罗汉在唐朝是 16 位一组，后来逐渐变成 18 位一组，到了唐末完全固定下来，成为我们熟悉的"十八罗汉"。我们今天还能见到一些很好的罗汉画像，比如一幅五代佚名的《伏虎罗汉图》水平就非常高，其表现方式跟刘松年差异不大。

　　刘松年还有一些灵动自然的人物画作品传世，也都画得清新脱俗。比如《撵茶图》和《天女献花图》，现藏于台北故宫博物院。《撵茶图》绢本设色，纵 44.2 厘米，横 61.9 厘米，描绘的是宋代文人雅士聚会的场景。画面右侧是僧道俗三人围坐在一个书案周围，书案上放有笔墨纸砚、香炉等文房用品，僧人正在伏案作画，另外两人正聚精会神地观看，三人表情自然放松。

　　画面左侧，两个侍者正在备茶，是典型的宋代点茶法，不像唐代《萧翼赚兰亭》中的烹茶。一位侍者跨坐矮几，手推茶磨撵茶，边上放着制茶的勺子和棕制茶帚，用来收拢茶末，另一位侍者立于桌边，桌上有一盆调好的茶膏，该侍者左手持茶盏、右手持执壶正在点茶，茶桌上放着茶筅、青瓷茶盏、朱漆茶托、玳瑁茶末盒等工具。桌前有一个风炉，炉子上煮着点茶用的沸水。

　　《天女献花图》绢本设色，纵 26.6 厘米，横 51.4 厘米，画的是文殊菩萨讲法的场景。画面没有把文殊菩萨刻意放大，他身披璎珞，头戴宝冠，坐于华座之上。一对狮子坐骑伏在座位下，表情略显呆萌。左侧左手托花盘的天女身形半扭，姿态妖娆，衣着华丽，右手正拈花作抛撒状。对面的舍利弗略显紧张，另外两位僧人也凝神注视着他，似乎很替他担心。菩萨左侧僧人的足后处有"刘松年"三字，但十分模糊，似经后人磨去。由于幅上钤有元代秘书监的官印"都

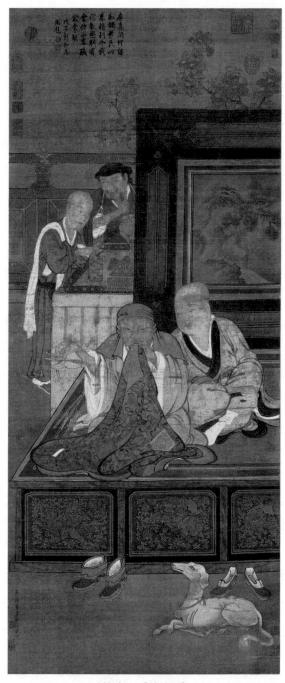

刘松年　《补纳图》

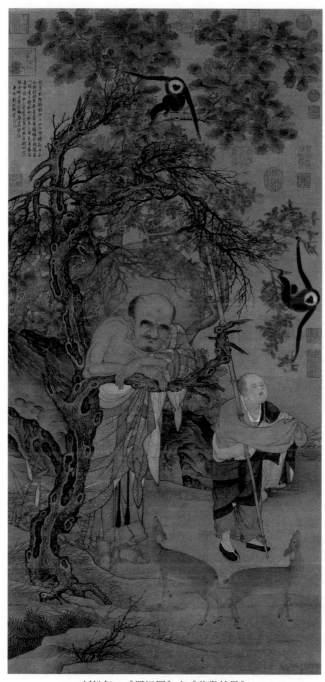

刘松年 《罗汉图》之《猿猴献果》

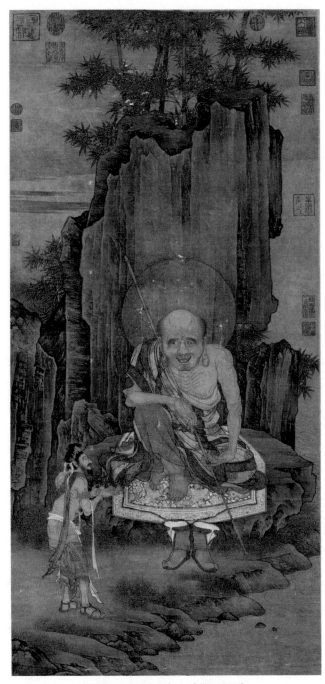

刘松年 《罗汉图》之《藩王进宝》

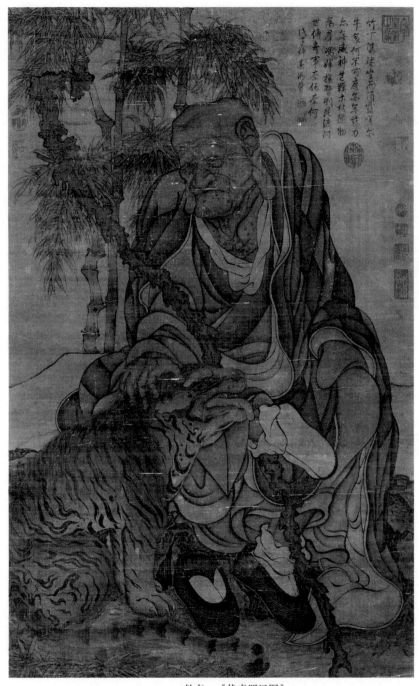

佚名 《伏虎罗汉图》

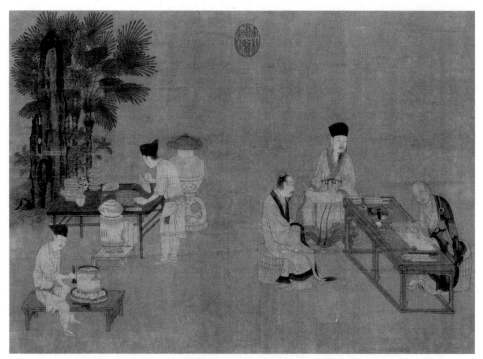

刘松年　《撵茶图》

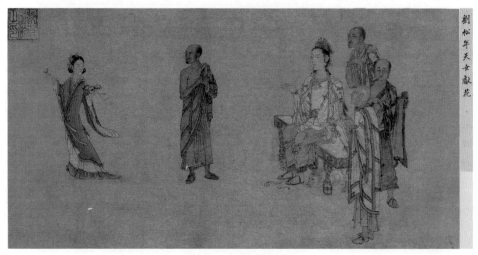

刘松年　《天女献花图》

省书画之印"，因此知此画曾为元朝内府所藏。此外，刘松年的《醉僧图》《唐五学士图》也都是很好的作品。

总体看下来，刘松年的艺术成就主要集中在山水画领域，这足以让刘松年在南宋中期的画院一骑绝尘，元朝夏文彦的《图绘宝鉴》称当时的他为"院人中绝品"。刘松年的画风历来被视为院体山水的典范，他描绘山水自然的同时注重表现人物的生活情趣，把人物平常的生活状态和自然山水相结合。对比两宋山水画可发现，北宋山水是相对动态的，艺术家更多表现山水的"可游、可行"；而南宋山水是相对静态的，艺术家更多表现山水的"可望、可居"。这种差异是从刘松年开始的。

我们一路看下来，可以总结出一些顶级大师的创作特点：荆浩宏大、范宽雄壮、李成荒寒、董源多变、郭熙空灵、李唐坚硬、刘松年宁静。刘松年的山水以清新雅致见长，同样是南宋时代，刘松年没有之前李唐、萧照的豪迈，也没有之后马远、夏圭的浪漫。他的笔下没有怪石古木，没有高山深谷，没有御苑琼楼，他呈现的都是现实生活的局部。可是我们必须看到，敢于直面真实的生活是不容易的，因为庸常生活看似平淡无味，所以多数艺术家都在构建远离或者高于生活的艺术品，因为它的距离感更容易引起人的向往和憧憬。

但是我们都知道，平淡才是生活的主旋律，苍白才是人生的基本色，每个人的多数时间都是在平淡和苍白中度过的，刘松年的过人之处就在于他敢于直面平常事物，挖掘和歌颂真实生活的意义，这是刘松年在中国艺术史中特殊的贡献。

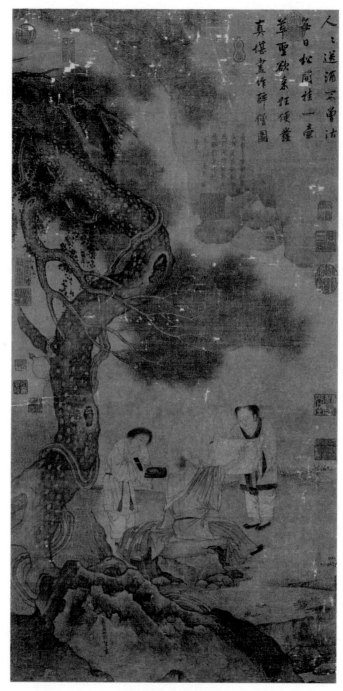

刘松年 《醉僧图》

　　　　　　　　　　　一看就懂的中国艺术史　书画卷六　宋朝：雅致天成

第二十章

马远
一角山水望天涯

后来元朝的赵孟頫主张山水画复古,他所谓的"复古"的内核就是跳过南宋,直追五代、北宋诸家的宏大气象。后世人对于南宋山水画风多有批评,提到南宋的边角构图,往往就会捎带一句"残山剩水"。一定程度上,他们是把对于南宋这个时代的评价转嫁到了艺术家的作品上,这对于艺术家来说是不公的。如果整个时代的氛围是故步自封、抱残守缺的,那即使出现激昂澎湃、奔腾咆哮的艺术风格,也不一定会被时代所接受,马远、夏圭的"马一角,夏半边"也是对时代真真切切的映衬和写照,反映和适应时代正是他们创作的意义。

马远(约1140—1225)非常长寿,字遥父,号钦山,祖籍河中(今山西永济)。

他出生在南宋的杭州，虽然阎立本、李昭道、韩滉、米友仁等人出生在艺术氛围很浓的家庭，但是他们只是子承父业，传习两代，相比之下，南宋的艺术世家传承更久一些，比如著名画家李迪、苏汉臣往下四代的子孙都是画院的画家。而相比马氏家族，他们又会相形见绌一些。根据元代夏文彦在《图绘宝鉴》中的记载，马远的家族前后五代七人都是重要的宫廷画家。

马远家族可能是我们了解的最长久的一个艺术世家，他的祖辈是北宋时期著名的"佛像马家"。马远的曾祖父马贲开始有所突破，不再单纯画佛像，而是开始涉猎花鸟、人物、山水等题材。不得不说，这是一次影响马家后世数代人发展的一次深谋远虑的职业转型，因为中国绘画的发展正从"宗教化时期"转变为"文学化时期"。宗教壁画的订单逐渐下降已经不可逆转，取而代之的是供人们欣赏把玩的文人绘画，而马贲也深刻地意识到了这一点。他是马家第一位成名画家，在宋哲宗时代已经在画坛有很高声望了，到了宋徽宗赵佶时代，马贲进入翰林图画院成为宫廷画师。

马远的祖父马兴祖在"靖康之变"后南渡临安进入南宋画院，成为画院待诏，擅长多种题材。此外马兴祖还是一位鉴赏家，《画继补遗》记载他："工花鸟杂画。高宗驻跸钱塘，每获名踪卷轴，多令辨验。"赵构每获得书画卷轴，都请他辨别。

到了马远的父辈，父亲马世荣和伯父马公显都是画院待诏。等到马远长大，他和兄长马逵也都进入了画院，马远的出现将为马氏家族带来无限荣光。他的曾祖马贲虽然"驰名于元祐、绍圣间"，但其作品并没有被选入《宣和画谱》之中。

马远的艺术高峰期主要在宋光宗赵惇和宋宁宗赵扩时期，尤其是在宁宗时期，马远的作品受到宫廷的青睐。根据流传的作品情况来看，马远的《水图》《倚云仙杏图》上都有宁宗杨皇后的题款和题跋，更多的题跋来自杨皇后的一个妹妹，后世有文献记载："杨氏宁宗皇后妹时称杨妹子，书法类宁宗，马远画多其所题。"据清代孙承泽的《庚子消夏录》记载："马远，在画院中最知名，余有红梅一枝，蒨艳如生，杨妹子题一诗于上。"明朝王世贞也曾经说："凡远画进御，及颁赐贵戚，皆命杨娃题署。"

宋宁宗赵扩追求有所作为，他追封岳飞为鄂王，追赠太师，还支持韩侂胄

北伐，只是自身能力有限，又所托非人，结果以失败收场。既然受挫，那只能退而自省。于是赵扩慢慢对文艺有了更大的兴趣，他非常喜欢马远，如今传世的马远《宋帝命题册》册页，可能就是赵扩亲自要求马远画的。

这组册页共计十开，每开左侧绘画，右侧是赵扩的题诗。每一幅画横 28 厘米，纵 27 厘米，目前为私人收藏。据说，画面的风景是临安凤凰山皇宫周围的十处景点。南宋画家抛弃了北宋山水的"广角"视角，选择了对山水的边角一景进行"特写"，形成了"近观以取其质"的独特效果。

清代词人朱彝尊在《曝书亭集》中写道："马远水墨西湖，画不满幅，人号马一角。"虽然马远取景的是一角山水，但通常不是截景特写，其一角山水之中有近景也有远景。近景的细节刻画得细致入微，而远景则空灵概括、简淡缥缈，远景近景一虚一实，虚实相生，别具诗意。

《宋帝命题册》一直被认为代表了马远最成熟的风格，是典型的马远的边角构图，画面有大面积留白，土石坚硬整齐、树枝舒朗挺拔、建筑典雅精致，简练刚劲，且画中常有一位白衣文士仰天望月，闲适雅致。一些人猜测画中白衣文士的原型正是宋宁宗赵扩本人。

马远的理解和想象能力是极其细腻的，这组册页每一幅画的意象都跟赵扩的题诗一一对应，比如《青峰夕霭图》旁边的题诗是杨万里的《天观望越台山》："暮山如淡复如浓，烟拂山前一两重。山背更将霞万疋，生红锦障裹青峰。"马远不但用精细的笔触绘制了长廊和亭台建筑，还在山前保留了云烟的气息。更特别的是，马远为了营造山后余霞满天的效果，竟然罕见地在天空中用淡淡的朱红色渲染了彩云，这在中国古代的绘画中是很少见的。

马远作为一代宗师，"马一角"虽然可以概括他的艺术特色，但是涵盖不了他艺术的全部，他的能力远远大于我们对他的期待。元代艺术评论家饶自然早就质疑过，他在《山水家法》中说："人谓马远全事边角，乃见未多也。江浙间有其峭壁大障，则主山屹立，浦溆萦回，长林瀑布，互相掩映。且如远山外低平处略见水口，苍茫外微露塔尖，此全境也。"那些说马远只画边角构图的人是因为未见识到他作品的全貌，江浙地区也有高山大川、长林瀑布，比如那些高处有远山、低处有水口的作品，就是马远的全景山水。

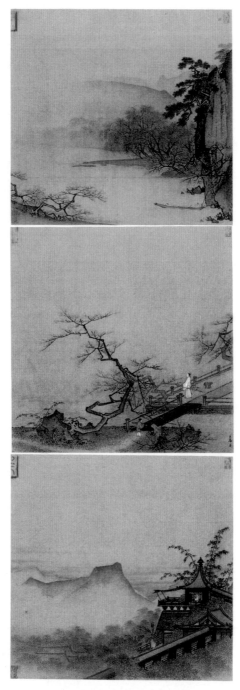

马远《宋帝命题册》（部分）

《踏歌图》就是一幅这样的全景山水。其为绢本设色，纵192.5厘米，横111厘米，现藏于北京故宫博物院。画名"踏歌图"，取自画面上方宋宁宗的题跋："宿雨清畿甸，朝阳丽帝城。丰年人乐业，垄上踏歌行。"这幅画描绘了在丰收之年，几位农民在群峰林立下、山脚田垄间"踏歌"戏乐的情景。

　　《踏歌图》最令人印象深刻的是从山脚到山顶的全景式构图，通过长斧劈皴的刻画，山形也非常有马远的特色。画面中山石的处理是不连贯的，他用云气把整片山石隔为上下三段，成为泾渭分明的远景、中景和近景三段式构图。

　　远景只有几组远山，作淡淡渲染。中景山峰挺拔峻峭，高耸的山石显得光滑坚硬，壁立千仞。从技法上看，清朝唐岱在《绘事发微》中说道："夏圭、马远，一变其法，用侧笔皴，以至用卧笔带水搜，谓之带水斧斫。"画家用浓墨勾山石的轮廓，线条刚硬，然后用长斧劈的皴法来表现山石坚硬的质感，再施以浓重的水墨让山石呈现出立体感，这种技法是马远山水画笔墨表现的一个代表性特色。在云雾和山石的掩映间，露出建筑的屋顶和松树。马远画的松树非常有特色，枝干很稀疏，而且松枝多是向下生长，所以人称"拖枝马远"。

　　近景处左侧几块巨大的山石，同样用斧劈皴营造出坚硬的质感，与古柳、翠竹、溪水、梅花组成背景。耸立的高山、坚硬的山石、苍劲的树木和湍急的溪水弥漫在浓厚的云雾之中，营造出幽深、静穆、朦胧的意境，而踏歌的人们为空灵的山谷带来浓浓的烟火气，百姓庆祝丰收的欢快歌声在山谷中回荡。

　　一位须发尽白的老者，右手持细拐杖，左脚抬起，转身回望着身后的三人，他似乎在开心地唱歌。庆祝丰收的快乐气氛感染了后面的两人，他们兴高采烈地打着节拍附和着老者踏歌而行。最后面肩扛酒葫芦的中年人双眼微闭，步履蹒跚，看上去一副醉酒后快要跌倒的样子。不远处的田垄之上，一位妇女领着一个孩童望着正在踏歌而行的人们。妇女和孩童的脚边是农田的一角，田里的庄稼长势喜人。背后是巨大山石的一角，山石后露出盘曲的树枝和绿色的竹冠，宽阔的水面受山石和田垄的阻挡而溅出层层水波。在踏歌而行的人们脚下，湍急的溪水穿过小小的石桥顺流而下，桥边露出竹林的一角，苍劲向上的柳树树

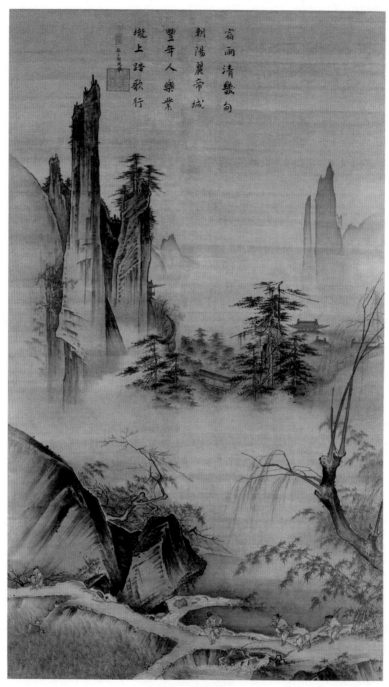

宿雨清畿甸

朝陽麗帝城

豐年人樂業

隴上踏歌行

马远 《踏歌图》

干伸于绿竹之上，稀疏的柳条垂向水面。

跟之前范宽、李唐浑厚苍茫的山势不同，马远的全景山水是由很多个边角小景拼接出来的，而不是浑然一体的山石结构。马远笔下的山石消瘦挺拔，像长剑一样直插云霄，画面中有大量的留白。画上有宋宁宗赵扩的题诗，并附有小字"赐王都提举"。

明朝戴进曾经临摹过这幅画，不过气势和笔法与原画相差很远。对于《踏歌图》的真伪也有人质疑，如明朝詹景凤在《东图玄览编》中记载《踏歌图》所描绘的内容："马远双幅细绢《踏歌图》一大幅，中一高峰直耸，半为云烟罩，云中间影出楼台，下作老稚数人，连擘踏歌。又作二妇立看，妇一老一未老，抱孙，皆如生，但不能言耳。"这些描述与如今的画面不符。还有人说画中宋宁宗的题诗书法，与他常日书法的风格不一致。

就像我们在《踏歌图》中看到的点景人物一样，马远的人物画也很出尘脱俗，明朝何良俊称"南宋马远、夏圭亦是高手，马人物最胜，其树石行笔甚遒劲，夏圭善用焦墨"。马远画人物的描法非常古拙，往往能够用极其简练的笔法描绘出人物的身份气质和精神状态。他笔下的文人士大夫悠闲自在、古圣先贤睿智严肃、平民百姓朴素自然，具有极高的审美趣味。在他的《孔丘像》中，人物额头高耸，长相清奇，衣纹线条质朴。《乘龙图》中一仙人乘坐一条巨龙奔腾而下，衣带飘扬，龙的身体在空中翻腾缠绕。旁边一个随从长相怪异，扛着一个龙头拐杖俯身伺候。

绘人物时有一种笔法叫"减笔描"，马远和梁楷通常被认为是减笔描的典型画家，马远的《寒江独钓图》极具代表性：宽阔的江面上，一叶孤舟漂浮其中，渔翁独自垂钓。四周空旷平远，仅有几条微波荡漾，有力地衬托出了主人公的形单影只。笔墨的减淡并没有造成意向的空洞，反而营造出一种强烈的悠然于天地之间的意向。马远的另外一幅《寒山子图》也是典型的减笔描，这是一幅唐代诗僧寒山子的画像，他因为屡试不第，30岁后隐居于浙东天台山，自号"寒山"。据说享年100多岁。马远用不多的笔墨勾勒衣纹，衣褶奇古，再用细致的笔法刻画毛发与五官，最终呈现出一个头挽发髻、身穿长袍、手持扫把、脚踩木屐的僧人形象，洋溢着一股轩昂闲雅的气象。

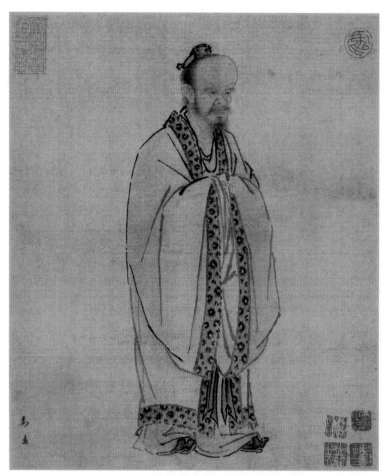

马远 《孔丘像》

马远 《乘龙图》

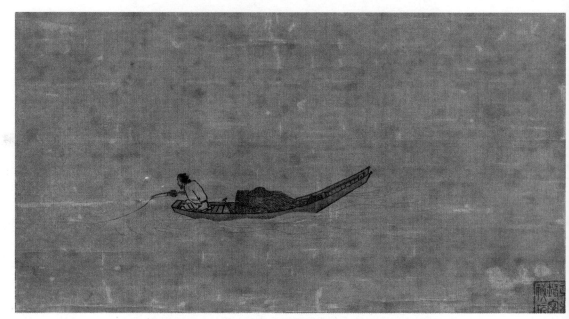

马远 《寒江独钓图》

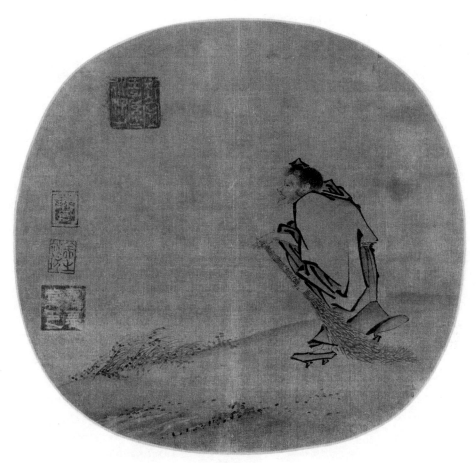

马远　《寒山子图》

跟多数院体画家一样，界画也是马远的特长，我们在《宋帝命题册》中也看到了马远刻画的精致的建筑。马远的界画最典型的一组是《华灯侍宴图》，目前能看到的有三个版本，两幅绢本现藏于台北故宫博物院，其中一幅有款"臣马远"，另一幅无款。另有一幅纸本的为私人收藏，签题为"宋高宗御制西宫赐宴图"，明显也是出自同一画稿。

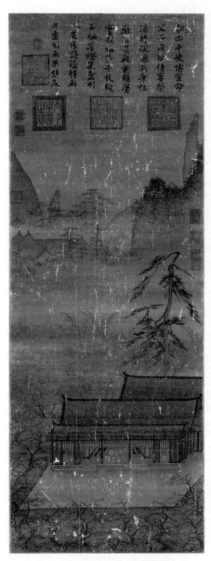

马远　《华灯侍宴图》（有款绢本）

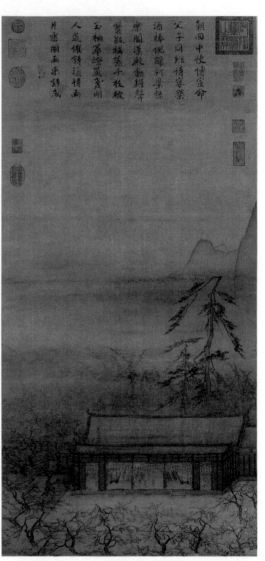

马远　《华灯侍宴图》（无款绢本）

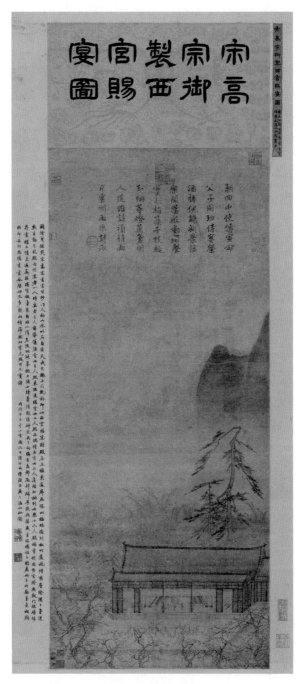

签题"宋高宗御制西宫赐宴图版本"（纸本）

画面的中心是一组高大宽敞的皇家建筑，建筑屋瓦窗格整齐，华灯初上，殿中人正在等待饮宴。大殿周围梅树环绕，院中一组舞者正在表演。画中的梅树出枝细碎，缺少大师气象，但是大殿之后的两株高大松树，松枝向下伸出，有"拖枝马远"的特征，松针则用秃笔干擦。更远处烟霭迷离，夜色苍茫，远山在暮色中若隐若现。

马远画过一组《水图》，在中国艺术史上影响深远。水在古代绘画中是一个专门的题材，苏轼曾经在《书蒲永升画后》中记录了一些画水的大家：

"唐广明中，处士孙位始出新意，画奔湍巨浪，与山石曲折，随物赋形，尽水之变，号称神逸。其后蜀人黄筌、孙知微，皆得其笔法。始，知微欲于大慈寺寿宁院壁作湖滩水石四堵，营度经岁，终不肯下笔。一日，仓皇入寺，

马远 《水图》（一）

马远 《水图》（二）

索笔墨甚急，奋袂如风，须臾而成，作输泻跳蹙之势，汹汹欲崩屋也。知微既死，笔法中绝五十余年。

近岁成都人蒲永升，嗜酒放浪，性与画会，始作活水，得二孙本意。自黄居寀兄弟、李怀衮之流，皆不及也。王公富人或以势力使之，永升辄嬉笑舍去。遇其欲画，不择贵贱，顷刻而成。尝与余临寿宁院水，作二十四幅，每夏日挂之高堂素壁，即阴风袭人，毛发为立。"

水的样貌虽因时因地而有不同，但是从一平如镜到滔天巨浪，马远竟能一口气画出12种不同水面的样貌，而且风格差异明显，状态各不相同。这种提炼、总结和创造能力，不得不让人佩服。

《水图》是一组册页，一共十二幅，其中一幅被裁剪残缺不全，其余每幅纵 26.8 厘米，横 41.6 厘米，现藏于北京故宫博物院。完整的十一幅上面分别题有画名"洞庭风细""层波叠浪""寒塘清浅""长江万顷""黄河逆流""秋水回波""云生沧海""湖光潋滟""云舒浪卷""晓日烘山""细浪漂漂"。长方形的印文是"壬申贵妾杨姓之章"，可以推断题跋应该都是杨妹子亲笔。并书"赐大两府"。宋朝文武分制，最高权力机构政事堂和枢密院又被叫作"两府"，把这套作品赐给两府，可见这套作品的分量。

水是这十二幅作品的绝对主角，除了"晓日烘山""寒塘清浅"绘制有远山红日、水落石出作为背景之外，其他画面专门画水。马远用不同粗细起伏的笔法表现水的不同形态，比如"寒塘清浅"，水面无风，只有水轻轻流动带来水面的一丝波动，马远用长而细的线条表现水面的平静。"洞庭风细"用笔细而乱，波浪圆而平，如波如鳞，不激不怒，微风略过水面，烟波浩渺，让人心旷神怡。相比之下，"层波叠浪"就有了波涛的气势，马远用粗细变化明显的兰叶描，结合颤抖的虚线笔法，刻画巨大而翻滚的水浪，一些浪花跃出水面，像动物的爪子一样凶猛有力，浪花上头点染白色，增添汹涌澎湃的气象。"黄河逆流"表现的是湍急的河水在狭窄的河道中翻滚，水势凌乱冲突。马远用凝涩的笔触画出一个个涡旋和浪头，水花咆哮着腾空而起，气魄宏大。

马远在《水图》中总结呈现出了水的丰富性，明代李日华在《六研斋笔记》中说："马公十二水，惟得其性，故瓢分蠡勺，一掬而湖海溪沼之天俱在。不徒如孙知微崩滩碎石，鼓怒炫奇，以取势而已。此可与静者细观之。"相比孙知微笔下崩滩碎石的水，马远笔下的水更加丰富，画面中的水纹或平静舒缓，或奔腾翻涌，或浑厚雄壮，或凹凸简洁，都呈现出水的不同状态。明代李东阳说："马远画水，出笔墨蹊径之外，真活水也！"

除了山水人物，马远也会画一些花鸟牲畜，其中传世比较有名的有《梅石溪凫图》《白蔷薇图》和《晓雪山行图》等。现藏于北京故宫博物院的《梅石溪凫图》是一幅小册页，画中的梅树扎根于溪边的石崖之中，山崖下方是溪水，一群鸭子在溪水中嬉戏玩耍，鸭子生动活泼，意趣盎然。构图方面，重心在画面左上方，这是艺术家的大胆尝试。马远还有一些类似构图的作品

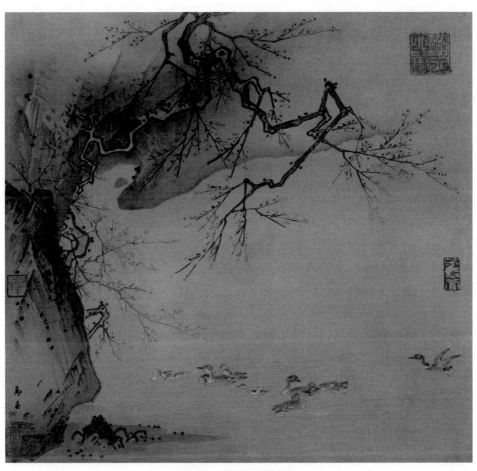

马远　　《梅石溪凫图》

传世，如《山水图》。

　　《白蔷薇图》是一枝折枝白蔷薇，画面工细写实，生动自然，即使与李迪、苏汉臣等花鸟画家的作品相比也毫不逊色。《晓雪山行图》画的是一个人赶着两头驴在山间雪地中赶路的情景，两头毛驴拖着炭，人蜷着身子赶路，在冰天雪地中瑟瑟发抖。他扛着的杆子尾端还挂着一只野鸡，一头驴背上还驮着一只葫芦。背景是马远特有的斧劈皴山石和拖枝的树木。

马远　《白蔷薇图》

马远 《晓雪山行图》

马远除自己努力画画之外，还注意培养接班人，将艺术世家的接力棒传给了儿子马麟，以延续马家绘画的传统，后来马麟也成为画院的画师。马麟名下的《楼台夜月图》和《秉烛夜游图》，笔精墨妙、秀丽典雅，构图工整严谨，是南宋院体山水画的典范。有人说马远为了替儿子扬名，会在自己的画上落"马麟"的名款。比如元代庄肃在《画继补遗》中记载："远爱其子，多于己画上题作马麟，盖欲其子得誉故也。"从马麟的作品中可以看出，明显有其父遗风。

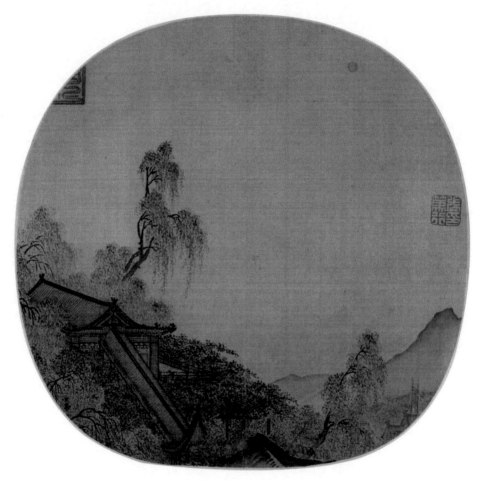

马麟　《楼台夜月图》

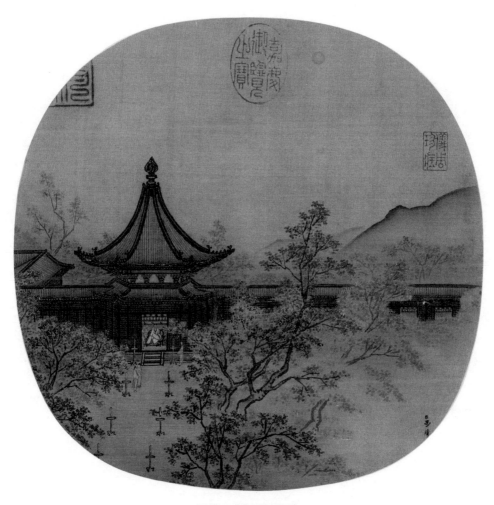

马麟　《秉烛夜游图》

在马远的努力下，他的家族在南宋受到了皇家无尽荣宠，但是文人群体对于马远的评价却不像皇家那样高。在南宋同时代人的记录里，很少见到有关马远的只言片语。后来到了宋末元初，庄肃在《画继补遗》中说："马远，即马兴祖之后，充图画院祗候。家传杂画，然花鸟则庶几，其所画山水人物，未敢许耳。"在庄肃看来，马远的花鸟水平或许还可以，但是山水人物就差强人意了。到了元朝，随着赵孟頫的倡导和元四家等人的文人画风崛起，马远的风评被推到了谷底，他的作品也不被当时人看重，所以我们在元代收藏家那里几乎看不到马远的作品。

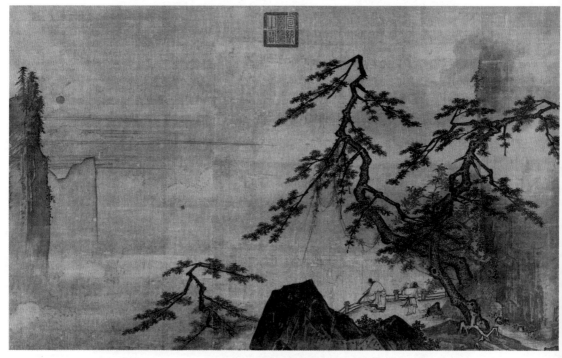

马远　《山水人物图》

然而到了元末，马远的地位开始上升，夏文彦在《图绘宝鉴》中将马远放在了"院人中独步"的地位。进入明代，因受到浙派画家的推崇，马远在画界的地位扶摇直上，并在当时被推崇成为"南宋四大家"之一。很多浙派画家学马远画风都几能乱真，后来以戴进为首的浙派画风失势，一些人便把手中的浙派绘画作品伪造成马远的作品，导致马远仅著录记载的作品就达 250 多幅。

　　马远的画，远远不是一句"残山剩水"所能概括的。他下笔稳重古拙，墨色淡雅，简逸而不草率，粗疏而不狂放，洒脱而不孤傲。虽然长期在画院任职，但是他画的多是文人高士徜徉于山水间的情景，或是举杯邀月，或是观瀑赏梅，或是携琴访友，或是松下看云，充满了清幽与雅趣，再结合空旷的构图，马远的画格骨子里是文人的，跟明清的院体画差异很大，这也是他被后世接受的最主要原因。他的画风深刻影响到后世，包括唐寅、戴进等重要画家，甚至明清的大量文人画家都受到了马远的影响。

第二十一章

夏圭

半边河山有芳华

　　画院制度可为艺术家带来良好的声誉和稳定的收入，画院门槛较高，还会举行有组织的创作活动，因此能基本保证作品的知识性、思想性和文学性。在官方的推动下，还可以引导时代整体审美标准和社会风尚。但是在享有众多好处的同时，也存在某些不足，比如审美标准相对单一、艺术家的个人资料容易散失，如苏汉臣、刘松年等人就是因为他们长期就职于画院，很少跟外界交往，尤其是跟文人没有交集，这就导致他们的生平事迹没有被文人记录，也没有办法流传下来。

　　同样的事情也发生在夏圭身上，后世把夏圭和马远并称，认为他们都是南

宋绘画最典型的代表，但是他们都没有留给我们太多个人的资料，关于夏圭的唯一一点蛛丝马迹来自同时代张炜的一首诗《题夏训武圭画牛》，张炜说夏圭的官职是"训武"，即训武郎，是一个正八品的武职，这跟李唐、萧照、赵伯骕等人的官职倒是一脉相承。

在成书于元世祖至元二十七年（1290）宋末元初的文人周密的《武林旧事》中，我们第一次在学术资料中发现夏圭的名字，其第六卷"诸色伎艺人"的"御前画院"中列举了十位重要的宫廷画家，分别是：马和之、苏汉臣、李安中、陈善、林春、吴炳、夏圭、李迪、马远、马麟。

稍晚几年，庄肃在《画继补遗》（在1298年编写完成）中第一次介绍了夏圭的情况："夏圭，钱塘人，理宗朝画院祗候。画山水人物极俗恶。宋末世道凋丧，人心迁革，圭遂滥得时名，其实无可取，仅可知时代姓名而已。子森，亦绍父业。"令我们意外的是，夏圭在艺术史上第一次现身，竟然是"画山水人物极俗恶"，虽然获得了很大名气，不过是世道败落时代的"滥得时名"。庄肃对夏圭的不屑丝毫不加掩饰。

不过好在与"捣夏派"相比，"挺夏派"一方的人也很多，宋末元初的卫宗武在个人文集《秋声集》中评价夏圭："近来能士绝少，夏大夫圭，画院之应诏者耳，而驰声于时。今观方尺之楮，幻无涯之胜。扶桑之出日，蜀岭之挐云，层波浩渺，犹具区彭蠡之广，飞瀑激湍，有瞿塘谷帘之势，与夫柳岸花坞，雪境晴林，揽之皆若近在几席。"

元朝人夏文彦写的《图绘宝鉴》是一部更加专业的艺术史论，他对夏圭的评价也是相当正面的，他说："夏圭，字禹玉，钱塘人。宁宗朝待诏，赐金带。善画人物，高低酝酿，墨色如傅粉之色。笔法苍老，墨汁淋漓，奇作也。雪景全学范宽。院人中画山水，自李唐以下，无出其右者也。"

夏圭的"圭"也写作"珪"，都是美玉的意思，今天我们看到的一些夏圭的传世作品的落款，这两种写法都有。

夏文彦说夏圭的雪景图学习范宽，我们以他的《雪堂客话图》为例来了解一下，这是一幅册页，纵28.2厘米，横29.5厘米，现藏于北京故宫博物院。画中是江南雪景，天寒木落，云雪满天，一组精致的建筑背山面水，掩映在高

夏圭落款

大的树木之下，山石房屋都被白雪覆盖，屋外江上有一个渔夫端坐在小舟之上，房屋里面有二人正在对话。山石以乱柴皴为主，用水墨渲染江水和天空。画中有"臣夏珪"的落款。

对比范宽的《雪景寒林图》就会发现，两幅画有一些相似的地方，都是比较粗放的用笔，树木的出枝都很古拙生硬。比起夏圭的其他作品，这幅画最大的不同就是建筑，历史上很多人都强调过，夏圭画建筑"楼阁不用尺界，只信手为之"。但是这幅画中，画家确实使用了界尺，建筑画得精致整齐，这更像范宽的手法，所以说夏圭雪景学范宽，也许不是空穴来风。

夏圭的山水属于水墨苍劲的一派，他擅长用墨，笔法苍老。画法受范宽、李唐影响，用墨稍浓，下笔凝重，以斧劈皴法绘制的石头骨体方硬。构图上，受马远边角式构图的影响，常绘"一角山"和"一湾水"。另外，为了让画面表现出深邃辽阔的意境，他还善于巧妙地利用画面上的空白，形成独特的半边式构图，故被称为"夏半边"。

比起马远，夏圭更具有文人性格，他的笔墨语言更加潇洒随性。夏圭甚至改变了精致入微的宫廷画风，将文人墨戏的笔法带入到皇家审美的范畴中，比如夏圭款的《烟岫林居图》，绢本水墨，纵25厘米，横26.1厘米，现藏于北京故宫博物院。这幅扇面描绘的是烟云山雾之下一位老者居于林间的情景。画面下方的近景中，一位策杖的老者走过高山岩石下的小道，踏过溪水上的小桥，路过坡岸边丛立的高树，沿着一条小径前行。

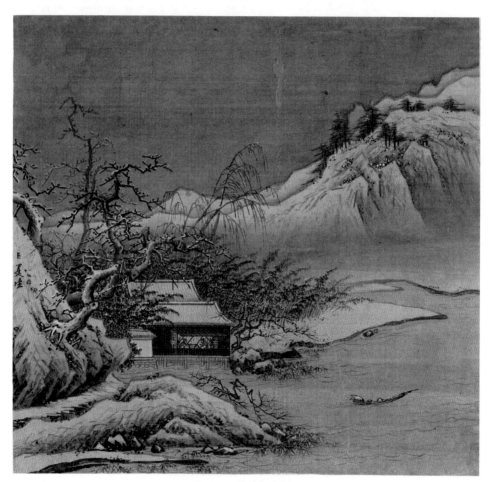

夏圭　《雪堂客话图》

夏圭 《烟岫林居图》

画面构图空旷，夏圭关注的似乎只有构图和墨色的变化，就像夏文彦说的"墨色如傅粉之色"。画家用不同墨色点染树叶，拉开了空间层次，虚实相映，疏密有致，使画面精致秀润，且蕴含着浓浓的诗意和韵味。树木枝干简单双钩，没有过多皴染，点景人物也是寥寥数笔短直线勾描轮廓，所以同样逸笔草草的元代画家倪瓒称赞夏圭"深邃清远，亦非庸工俗吏所能造也"。

我们今天见到的大量的南宋书画作品，以团扇为主，都带有强烈的夏圭画风，甚至可以说，夏圭主导了一个时代，当时学习和模仿夏圭的人特别多，这也导致夏圭的作品更加真伪难辨。我们发现一个现象，马远、马麟父子的作品落款风格基本一致，但是夏圭的作品落款则是千奇百怪，很明显不是出于同一人手笔。但是因为缺少确定的标准件，所以后人很难断定这些作品的真伪。

夏圭的大幅作品传世很少，《西湖柳艇图》是相对可靠的大幅立轴，这幅画纵 107.2 厘米，横 59.3 厘米，绢本设色，主要描绘的是游客在布满柳树的西湖观光的情景。

苏东坡在北宋构筑的苏堤，到了南宋，成了人们游乐的胜地。《咸淳临安志》中记载了南宋时西湖的繁荣景象："自中兴以来，衣冠之集，舟车之舍，民物阜蕃，宫室巨丽，尤非昔比。"而《西湖柳艇图》描绘的正是此时西湖的繁华景象。

《西湖柳艇图》中的西湖被之字形曲折回环的柳堤隔成三四片水域，画面也被分成上下几层。画面最下方一片水域，两岸停泊着各种船只，湖面上一人正撑篙划舟，上方是一排屋舍水榭沿湖排列。上方被柳树、桃树和荷花包围。沿着屋舍后的小路向上，顺着河堤左转，柳荫下的一组人，四人抬"肩舆"，两人坐"肩舆"，两人在后面背着伞和春游所需家当跟随。顺着这排柳树右转往上，是横跨于湖水之上的一座长桥，桥那边的一片堤岸上，柳树繁茂，桃花灼灼。更远处水天合一，一片朦胧。

《西湖柳艇图》中湖岸层层相叠，中间安排柳树、桃花、水榭、画舫、小船和游客，内容丰富生动而有变化，营造出春日西湖风景优美、游人如织的热闹景象。画面采用平远构图，通过曲折的堤岸，不断引导人的视线层层上移，画面上方留白，是半边式构图。夏圭用笔刚健，只在柳树和建筑上略做铺陈，

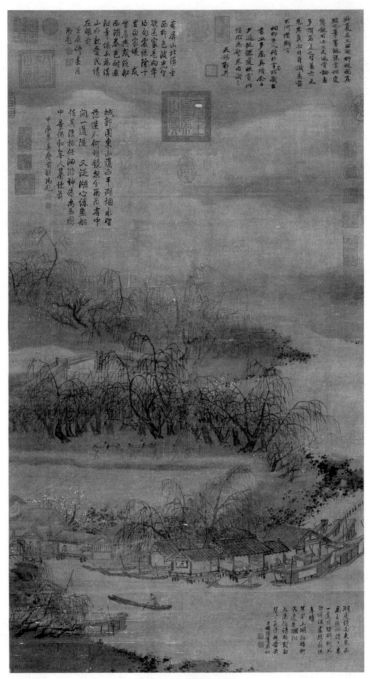

夏圭 《西湖柳艇图》

刻画相对精细，但也都是信手完成，不用界尺，点景人物还是同样的用笔简练，只粗略展示人的动作。

从水面堤岸到天空云气，夏圭都用恰当的墨色加以表现，布局得当，浓淡适宜，增加了画面的层次和韵味。值得注意的是，这幅大家认为比较可靠的夏圭作品本身并无作者名款，根据图上钤藏的印章和题跋可知，它传至清初为梁清标所得，后入清宫，乾隆皇帝在画上题诗两次，并著录于《石渠宝笈续编》，现收藏于台北故宫博物院。

长卷是中国古代画家经常采用的一种艺术形式，马远、夏圭画画虽然有"一角""半边"的名声，创作了很多团扇和册页，但是事实上他们也画长卷，《石渠宝笈》中记载赵芾画过超过10米的《江山万里图》，夏圭流传至今的山水画长卷有《山水十二景图》和《溪山清远图》。

夏圭的绢本水墨长卷《山水十二景图》，现藏于美国纳尔逊美术馆，是由12段山水小景连成的一幅山水画，目前只残存结尾四景，题为"遥山书雁""烟村归渡""渔笛清幽""烟堤晚泊"。上面的文字可能是后来添上去的。这种做法最早来自王维的《辋川图》，先画出辋川的全图，再分别标注不同的景色。

"遥山书雁"，远处起伏的连山只剩一条山顶的轮廓，一排大雁由近及远地排成一字形，从山峰上面穿过，飞向更远处的高空。"烟村归渡"，山下的村庄临水而建，房舍和树木全部笼罩在一片浓厚的云雾之中，模糊不清，一只小船渡江归来。"渔笛清幽"，一大片平静的水域，几只渔船在水面撒网捕鱼，堤岸边晒着渔网，停泊的小船上一人在吹着横笛，一派渔夫生活的场景。"烟堤晚泊"，两处堤岸之间的一片水域，水岸边停泊着几艘帆船，近处的小径上两人挑担前行，远方一座城关处在树林和浓雾的笼罩之中。

夏圭的这四段山水小景用笔简而刚，构图空旷辽远，用极其简淡的笔触勾勒出村庄、城楼、舟船、行人、渔人和船夫，赋予画面生活的气息，人与山水和谐交融，让人产生身临其境的感觉。同时夏圭下笔坚硬，人物、船只、树干采用短直线条，山石采用更加坚硬的斧劈皴，融合了李唐、马远的很多技法和精神，最终体现了夏圭在山水画方面的深厚功力。

相较于《山水十二景图》的残缺，夏圭的另一幅长近9米的长卷《溪山清

夏圭 《山水十二景图》（局部）

远图》画面更为完整，绘画技艺更加精湛，意境也更加深远。《溪山清远图》是纸本水墨，纵 46.5 厘米，横 889.1 厘米，现藏于台北故宫博物院。画上没有夏圭的落款，家住天台山的明初人陈川于 1378 年在杭州看到了这幅画，在画后写下题跋，告诉我们这是夏圭的《溪山清远图》。

　　《溪山清远图》是中国艺术史上重要的长卷画之一，夏圭在画这幅作品的时候受到了赵芾《江山万里图》非常大的影响，从笔墨皴染的技法到山石位置的安排，都有很高的相似度，可以推断，类似的题材在当时应该很受艺术家青

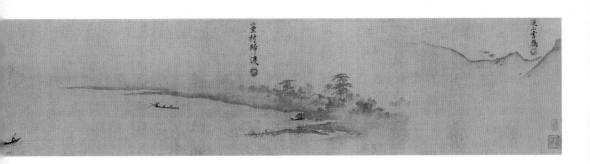

睐，有着明显的学习和传承关系，这两幅作品都被幸运地保留了下来。

夏圭笔下的《溪山清远图》平静而安详，时而山峰突起，时而水岸平缓，时而林木茂盛，时而旷野荒山，没有了赵芾的澎湃巨浪。明朝人陈川仿佛在画中看到了家乡天台山，他作了一首长诗，对这幅画的意境进行了精彩描述，他说："涧沙流水春自香，石楠碎叶秋如扫。缚柴野桥松雨凉，鸣钟破寺茶烟杳。山椒茅亭如笠大，石脚渔舟似瓢小。人家制度太古前，鸡犬比邻往还少。酒盆吹香小店门，落日渔樵多醉倒。"

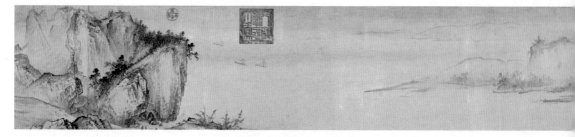

夏圭《溪山清远图》（局部1）

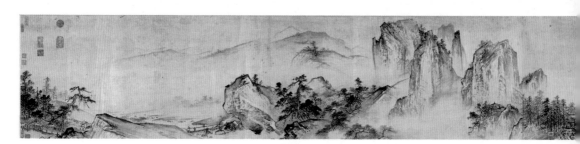

夏圭《溪山清远图》（局部2）

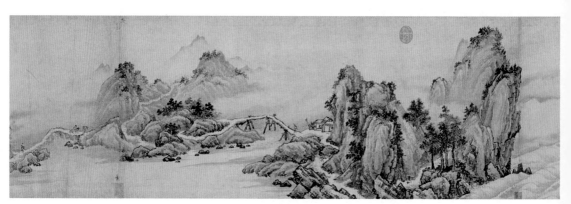

赵芾 《江山万里图》（局部）

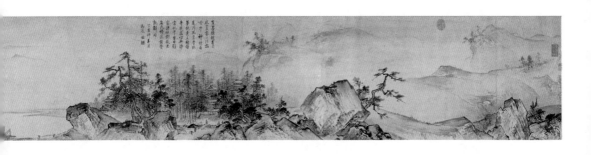

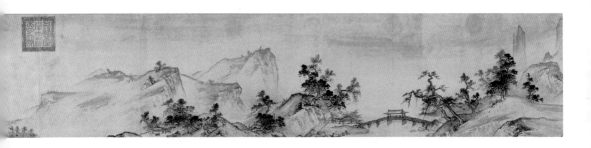

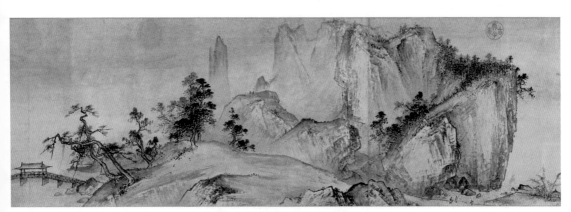

夏圭 《溪山清远图》（局部3）

这幅画视野比例很大，非常形象地展示了咫尺千里的效果，就像宗炳说的："竖划三寸，当千仞之高；横墨数尺，体百里之迥。"从画中的建筑屋顶就能看出，夏圭非常注意不同高度景物的仰视、平视和俯视的取景效果。另外值得注意的是，夏圭在这里并没有采用我们常说的"夏半边"的构图，画面中很多高山都"顶天立地"，很多虚空处也都用淡墨勾勒了远山。

画面第一段的中心是一组掩映于繁茂山林之中的亭台楼阁，门前小桥流水，有持杖走过的文人，有担着货物的百姓，怡然自得。门前两侧有高大坚硬的巨石，全部采用斧劈皴法处理。近处的树木刻画得比较细致，表现了树木的枝干，松树采用马远的"拖枝"画法，还画了鱼鳞皴，树叶则根据树种的不同分别进行了处理。而远处的树木就完全简化处理了，只勾出树干，枝叶一概采用横笔皴擦代替。这样画面自然就有了深度和层次。

接下来一段平缓的水面过后，一块山石突然拔地而起，壁立千仞，使画面一下子进入了高潮，不禁让人想起苏轼《后赤壁赋》的句子"江流有声，断岸千尺"。两相比较，山下的游人小如蝼蚁。过了这片山石，闯入眼帘的是一座小桥，它连通了左右两岸，桥中间还有歇山顶的亭子，有游人坐在其间，这个亭子是这幅画的画眼。画面结尾处，出现了庭院、水榭、长廊、毛驴，一派生活的景象。

从整体上看《溪山清远图》，夏圭用笔沉实，但是用墨极淡，画面整体干爽中略显荒凉。技法跟元代饶自然在《山水家法》中描述夏圭的画法完全一致："人物面目，点凿为之，衣褶柳梢，间有断缺。楼阁不用尺界，只信手为之，笔意精密，奇怪突兀，气韵尤高，故当为一代名士。"

夏圭沿用了李唐的大斧劈皴法画山体，但并不是千篇一律的，而是富有变化的，常常是先以干枯的笔墨勾画出山石的轮廓，而后用细小的皴法画出山体的凹陷与变化。山石坚硬的质感和挺拔之形跃然于纸上。跟多数南宋作品设色的做法不同，《溪山清远图》采用纯水墨技法，而且皴多染少，只在局部山石和远山处稍加淡墨晕染。画面景物稀疏相间，错落有致，既有苍劲的高山树石，也有淡远的水面和远山，再配上深浅不一的水墨，营造出清远的山水意境。

通过马远和夏圭的作品，我们看到了南宋最典型的山水画的风格，总结起

来，他们的作品主要有三个特点：极简、极刚、极空。"极简"是指他们的画面中常常省略掉一些次要细节，不论山石、树木还是人物、建筑，在他们的笔下常常变得抽象和概括。"极刚"是因为他们基本都追随李唐的笔法，采用斧劈皴和短直线笔触，坚硬而刚强。"极空"是指画面构图多以"一角半边"的方式，多数画面都给人空旷的感觉，边角构图几乎已成为后世评论马远、夏圭的符号性特点。

我们认为，中国山水画发展到南宋出现马远、夏圭的边角构图并不是偶然，而是众多深刻原因共同促成的。

第一，作品尺幅的变小。

画院画家的很多作品形式跟建筑密切相关，比如立轴、壁画、屏风、建筑装饰画等，而北宋时期皇宫规模较大，并且不断有新宫殿落成，如宋真宗年间的玉清昭应宫、宋徽宗年间的艮岳。这些建筑往往需要大量配套的艺术品，尤其是大尺幅的艺术品。

据明万历《钱塘县志》载："南宋大内共有殿三十，堂三十三，斋四，楼七，阁二十，轩一，台六，观一，亭九十。"规模在历代皇家宫殿中都是比较小的，因此失去了对大尺幅艺术品的需求量，于是南宋画院的艺术家开始主攻扇面、册页和手卷。大幅作品往往更适合全景式构图，不然就会显得内容单薄；小幅的作品虽然也可以画得密不透风、咫尺千里，但是空旷舒朗也是画的一种合理选择。

第二，描绘对象的变化。

从前构图较满的画家从荆浩、关仝到范宽、郭熙，他们大多来自北方，描绘的也是北方的山水，而南宋画家多画苏杭钱塘一带的风光。董其昌也发现过这个问题，他说："米元晖写南徐山；李唐写中州山；马远夏圭写钱塘山……"由于地域差异，"西北之山多浑厚""东南之山多奇秀"，所以不同艺术家的构图不同。

第三，艺术理论的突破。

北宋中期的郭熙开始总结山水的"三远法"：高远、深远和平远。到了北宋末年，艺术理论家韩拙提出新的三远（阔远、迷远和幽远）："有近岸广水，

旷阔遥山者，谓之'阔远'；有烟雾溟漠，野水隔而仿佛不见者，谓之'迷远'；景物至绝而微茫缥缈者，谓之'幽远'。"

从郭熙的"三远"到韩拙的"三远"，我们不难发现，本质上是一个由实向虚的转变，烟雾水汽改变了人的视野。郭熙总结的"高远、深远、平远"是清晰的、通透的、尽收眼底的；而韩拙总结的"阔远、迷远、幽远"是模糊的、虚缈的、视线被阻隔的。因为水和云雾进入人的视野，也进入了画面。这是马远、夏圭构图的理论准备，这在北宋已经完成。

第四，文人品位的引导。

从北宋末年开始，文人的审美偏好开始影响皇家的审美情趣，比如在赵佶画院中有重要地位的米芾就坦言自己"知音求者，只作三尺横挂……更不作大图，无一笔李成、关仝俗气"。这摆明是对旧时代画风的唾弃。那些精雕细琢、密不透风的巨幅绘画被文人们看成是"众工之事"。文人艺术家因为受到佛家"空"和道家"无"的观念影响，开始欣赏画面的留白，不但知道有画处是画，更知道无画处也是画。

严格地讲，马远、夏圭都不是合格的文人，但是他们确实都是以文人士大夫的视角看待这个世界的。所以饶自然称夏圭"当为一代名士"，卫宗武称夏圭为"夏大夫圭"，这是对他们文人格调的认可。

总的来说，整个时代大环境氛围和艺术发展的规律共同造成了"马一角，夏半边"的局面。马远、夏圭不只是时代的顺应者，更是时代的推动者，他们在其间扮演了很主动的角色，他们对于自己的画面是有严格把控的。

张璪所说的"外师造化，中得心源"，指的就是中国绘画源于客观世界，但是也是经过艺术家选择、整理、提炼过的，这样得到的作品，它比现实理想，但是又比理想现实。艺术家们以自己的独特艺术语言，在南宋探索出的传统山水画程式，契合了时代和艺术本身的发展。

虽然后世很多人提起马远、夏圭，语皆激愤不平之词，比如元代赵孟頫托古改制，大力提倡"画贵有古意"，强调绘画的文学性和书法性，矛头直指马远、夏圭；明代董其昌提出"南北宗论"后，把马远、夏圭明确列入"北宗"，并且大加声讨。

但是曾经画过一组非常精彩的华山图册的明代人王履曾经说："画家多人也，而马远、马逵、马麟及二夏之作为予珍。何也？……以言五子之作钦，则粗也而不失于俗，细也而不流于媚，有清旷超凡之远韵，无猥暗蒙尘之鄙格，图不盈尺而穷幽极遐之胜，已充然矣。"这段话是对马远、夏圭，乃至南宗院体画风最好的评价。

马远、夏圭把简洁、刚硬、空旷的山水画风推到了极致，一种艺术形式一旦进入极致的成熟状态，也就是它到了尽头的时期，当在原本的基础上再向前推进变得困难之后，转变是后来艺术家必须做出的选择，所以后来的推崇者会把他们当成攀爬的目标，反对者也会把他们当成攻击的箭靶。但是不论是推崇者还是反对者，都不能真正改变他们的历史地位，因为他们都是划时代的宗师。

第二十二章

梁楷、陈容

酒杯在手墨飞扬

有的时候我们会被自己的直觉或者事物的表象所蒙蔽。比如我们都能想象得到，号称"剑仙"的李白走在长安的街头，身背宝剑，醉醉醒醒，随时准备参与街头打斗。而杜甫应该是一个规规矩矩、略显寒酸的文弱书生，从不惹事，时刻保持人间清醒。

但是我们可能被他们的表面蒙蔽了，以喝酒为例，有人统计：李白现存诗文 1050 首，与酒有关的大概 170 首，占比 16%；杜甫现存诗文 1400 首，与酒有关的大概有 400 首，占比 21%。至少在喝酒的频率上，杜甫可能更胜一筹。既然爱喝酒，那么就难保不闹事儿。所以他们之间最大的区别可能是李白爱嚷

嚷，把干过的和想干的都写在诗里了，而杜甫没有写。

同样的误会在画家身上也有，从张旭到吴道子，唐朝艺术家慷慨张扬和激情澎湃的性格我们都见识过了。但是宋朝的艺术家即便飞扬如苏轼、米芾，相对来说也都算是比较含蓄内敛的，这就是我们印象中的宋代艺术家的"人设"，但是其实宋代也出现了一些个性张扬、豪情万丈的艺术家，比如梁楷和陈容。

据考证，梁楷主要活动在南宋中晚期，祖上世代为官，南渡前后，几代人都在朝廷担任要职，这样的出身很容易接触到大量的艺术品，所以就像王诜一样，梁楷也顺利成长为一位艺术家。关于梁楷的生平，可靠的记录很少。只是在宋末元初庄肃的《画继补遗》和元末夏文彦的《图绘宝鉴》中有少量介绍。

《画继补遗》中说："梁楷，乃贾师古上足，亦隶画院。描写飘逸，青过于蓝，时人多称赏之。"夏文彦在《图绘宝鉴》中说："梁楷，东平相义之后，善画人物、山水、释道、鬼神，师贾师古。描写飘逸，青过于蓝。嘉泰年画院待诏，赐金带，楷不受，挂于院内。嗜酒自乐，号曰'梁风子'。院人见其精妙之笔，无不敬服，但传于世者皆草草，谓之减笔。"

夏文彦显然是在庄肃的基础上又做了些补充，这段话是我们今天研究梁楷的基本资料，根据他的介绍，梁楷早年跟随贾师古学画。贾师古有一幅传世的《岩关古寺图》，这是一幅册页，绢本设色，纵 40 厘米，横 40 厘米，画面中的岩石浑厚坚硬，树木高大遒劲，山后掩映着建筑和城关，近处的路上，两个行人负重前行。左下岩角署"贾师古"款。画面用墨浓重，笔法短粗劲道，明显是学习李唐、萧照的结果。岩石、青草和树叶都用繁复的细笔铺陈，画得精细严整，密不透风，有北方山水的气概。但是画面明显是"夏半边"式的构图，点景人物也如夏圭，只用单线交代人物姿态动作，形体如骷髅，是典型的南宋画风。

梁楷名下有一幅《雪景山水图》，风格跟《岩关古寺图》神似，这幅立轴为绢本设色，纵 111.3 厘米，横 49.7 厘米，现藏于日本东京国立博物馆。

这幅画被认为是现存梁楷院体山水画中的代表作品，画面左下角是两个在雪地里骑驴赶路的行人，身着白色披风、头戴风雪帽，刻画精细。右侧有三棵巨大而苍老的古树，干粗而枝少。山顶也长满灌木，视线消失于画面上方，

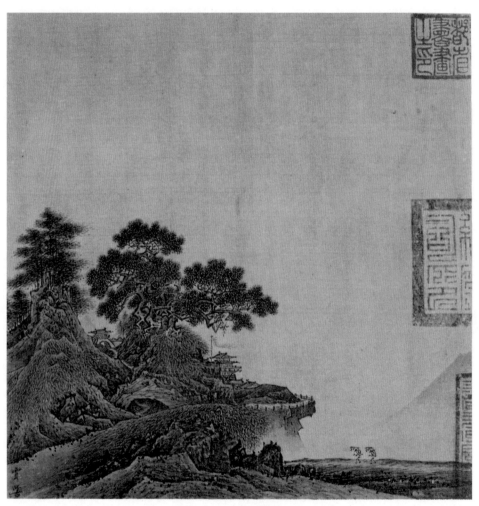

贾师古 《岩关古寺图》

山口处是若隐若现的关隘。图的左下方有蝇头小楷"梁楷"款，笔画端整，应该是梁楷年代较早的作品。跟《岩关古寺图》一样，也展示出坚硬挺拔、雄强苍劲的面貌。画中树木的画法基本原封不动地来自范宽。地面用湿笔晕染，山坡用干笔皴擦，在简略的画面内容中营造出鲜明的层次和孤寒的气氛。

但是根据《图绘宝鉴》记载，贾师古并不是主攻山水，而是学习李公麟的白描技法。所以梁楷跟随李公麟主要学的也可能是人物画技法，这为梁楷后来的人物画发展打下了基础，并且最终青出于蓝而胜于蓝。画人物应该也是梁楷在画院的主要工作。

我们今天还能见到一些梁楷的人物画作品，如《山阴书箑图》《东篱高士图》《三高游赏图》《八高僧图》（共八幅）等。梁楷早期作品下笔灵动，古法卓然，绘制的人物或灵动飘逸，或苍劲豁达，或古朴自然。但是这些作品都刻画精细，一丝不苟，多数人物衣纹采用钉头鼠尾描，并不是我们熟悉的那个"减笔"的梁楷。

这种文人风格的作品，给画家提供了足够的发挥空间，但是作为画院的画师，梁楷还需要画另一类作品，就像马和之画的《诗经图》一样，一些十分工整细腻的风俗画和界画作品，这是作为画师必须完成的任务。梁楷名下的《蚕织图》就是这类作品。

《蚕织图》绢本设色，纵 27.5 厘米，横 513 厘米，整个长卷由三幅单独的画面组成。根据考证，这组画是梁楷临摹南宋初年画家楼璹的《耕织图》，原本是南宋建炎初年楼璹进献给赵构的。楼璹所进的图卷是耕织两部分，合计45 幅，其中耕图 21 幅、织图 24 幅。《宋史·艺文志》卷四有一笔记载："楼璹耕织图一卷"，但是原图已不知去向。刘松年因为临摹《耕织图》而得到南宋皇帝赵扩的奖励，但是刘松年的版本已经遗失，梁楷临摹的可能是现存最接近原本的。

根据跋文我们知道，梁楷的这三幅画也已经散失，到民国时候程琦才收集装裱成一个长卷。《蚕织图》是我国最早记录蚕织生产技术的画卷，画面描绘了收集蚕卵、养蚕、吐丝、浴蚕、纺线、织帛的整个生产过程。第一幅描绘的是养蚕过程，人们通宵达旦，日夜守护幼虫；第二幅的内容是蚕姑娘成熟，

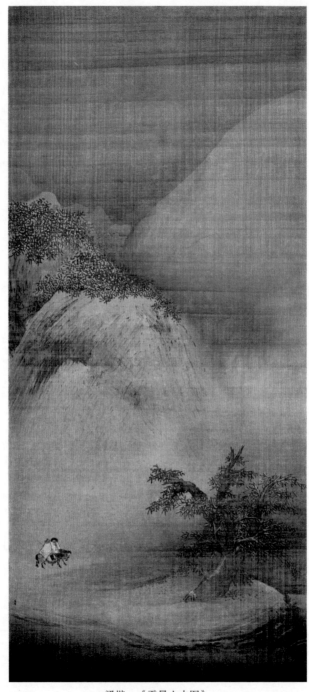

梁楷 《雪景山水图》

上山吐丝；第三幅描绘了将蚕茧下锅处理，最后织帛的画面。

跟《清明上河图》一样，这幅画也属于界画中的风俗画。同时，梁楷也跟张择端一样，为了避免画面刻板僵化，画中能徒手绘制的线条都没有采用界尺，使画面看起来更加生动自然。人物的衣纹采用钉头鼠尾描，人物的动作和神情把握得都很精准，梁楷已经达到了画院顶级画手的水准。

宋代的皇帝对画家是很慷慨的，宋徽宗赵佶把画院画家的待遇跟文官拉齐，可以佩鱼，但是很少赏赐金带。而到了南宋，赏赐金带就变成了皇帝对优秀画家的日常奖励。也许正是因为类似《蚕织图》这样的作品出来，让梁楷得到了皇帝的赏识和嘉奖，在宋宁宗嘉泰年间（1201—1204），不但提拔梁楷为画院最高级别的"待诏"，还赐了金带。

但是，作为一个世家的公子哥，梁楷的潇洒和超脱是骨子里的，做自己不喜欢的工作，就像跟自己不喜欢的人一起生活一样，偶尔还可以忍受，时间长了必然引起内心强烈的不平衡。早已经厌倦工细写实画风的梁楷拿到金带并没有兴高采烈、手舞足蹈，而是随手就挂在画院之中，扬长而去。

对于送礼物的人，别人不肯收是很没面子的，尤其送礼物的人还是皇帝，于是，宋宁宗赵扩一气之下就买断了梁楷的"工龄"。所以到了宋理宗（1224—1264）时期，画院中授待诏的名单中就没有梁楷了，好在梁楷也不以为意。

从此，梁楷嗜酒自乐，随手任性涂抹，他的酒越喝越多，画也越画越简，人称"梁风子"。梁楷一生的绘画以此为节点分为两个时期，前期为工细写实，后期为减笔写意。

梁楷画风的变化跟禅宗有很大关系，禅宗在唐朝开始崛起，到了两宋达到全盛，下至引车卖浆的贩夫走卒，上至以苏轼、黄庭坚、欧阳修等人为代表的文人，都受到禅宗思潮的影响，梁楷自然也不例外。当时一位叫居简的僧人写了一首记录梁楷的诗文《赠御前梁宫干》，里面说："梁楷惜墨如惜金，醉来亦复成漓淋。"可以推测，梁楷在当时可能跟僧人们走得很近，所以梁楷后期下笔都是充满禅味的减笔画风。

减笔就是用简略的笔法概括性地描绘对象，它的核心是抓住对象的主要特征，忽略其余，最终做到笔减而神不减。

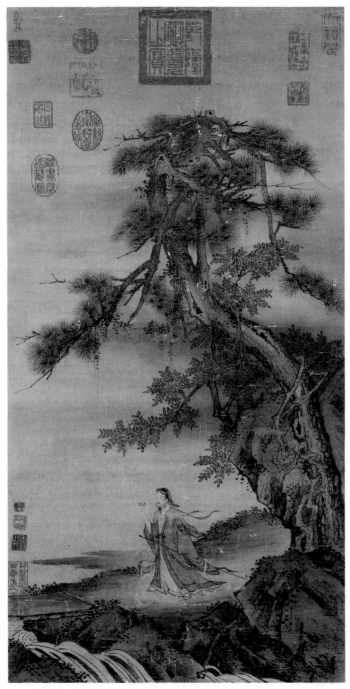

梁楷 《东篱高士图》

梁楷　《山阴书箧图》

梁楷　《三高游赏图》

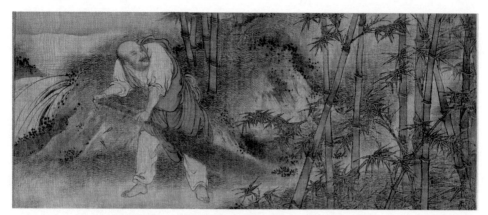

梁楷　《八高僧图》之《智闲拥帚·回睆竹林》

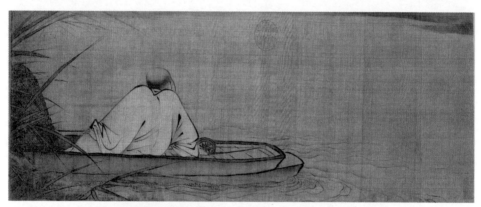

梁楷　《八高僧图》之《孤篷芦岸·僧倚钓车》

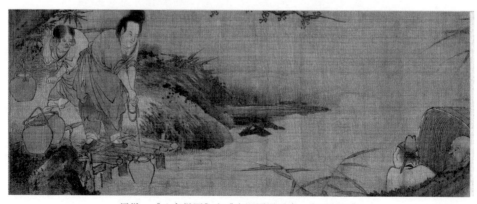

梁楷　《八高僧图》之《李源圆泽系舟·女子行汲》

梁楷　《蚕织图》

梁楷无疑是众多禅意减笔画家中的佼佼者，他的《六祖斫竹图》《六祖撕经图》作品形式简单、点到为止，没有多余的用笔，用潇洒随意的折芦描一蹴而就。这两幅画目前都藏在日本，尺寸都是横30厘米左右、纵70厘米左右的立轴，这应该是一组画中的两幅。这两幅画中的六祖慧能禅师身穿粗布短衣、脚穿麻鞋，是一个不修边幅、满腮胡须、头发稀疏的老汉形象。一幅描绘的是禅师在聚精会神地挥刀砍竹，一幅描绘的是禅师在喜笑颜开地双手撕经。这跟六祖慧能以来禅宗的修行方式是一致的，他们不拘泥于读经坐禅的形式，只要心中有佛，哪怕劈柴做饭、喝茶挑水都可以悟道。

梁楷减笔画的极致作品是《太白行吟图》，纸本水墨，纵81.2厘米，横30.4厘米，现藏于日本东京国立博物馆，这幅画也是梁楷最重要的代表作之一。画中李白正仰首侧立，极目远望。一眼就能看出其丰神俊逸、须发飘动、仙风道骨的"诗仙"形象，"单刀直入，直了见性"。梁楷惜墨如金，用淡墨勾勒诗人一袭白衣，在头和脚的位置用少量重墨点缀。用笔简洁明快，一气呵成，只在五官胡须部位刻画精准周到，寥寥几笔便把李白的风流神韵、潇洒气度表现得活灵活现。梁楷的这幅《太白行吟图》在李白的所有存世画像中，最为传神。

但是真正让梁楷名扬画史的并不是《太白行吟图》，而是《泼墨仙人图》，这幅画是中国人物画史上最有影响的作品之一。《泼墨仙人图》纸本水墨，横27.7厘米，纵48.7厘米，尺幅并不太大，但是面貌雄壮，气势逼人。梁楷用浓淡层次不同的水墨勾勒出一位似笑非笑、似醉非醉的仙人形象，他缩颈耸肩，袒胸露乳。仙人的一大半脸是额头，耳朵也是大得夸张，眉眼、口鼻和胡子挤在一起，却小得过分，只占脸的近三分之一，衣衫和裤子随风向后飘扬，腰带随身摆动。一副醉眼迷离、神志恍惚、憨态可掬的仙人形象。

梁楷在后期的多数作品中用墨都是很谨慎的，但是在《泼墨仙人图》中却采用了水墨淋漓的处理方式。居简说："梁楷惜墨如惜金，醉来亦复成漓淋。"也就是说梁楷在清醒的时候墨如惜金，喝醉了之后就会水墨淋漓，如果居简所说属实，那《泼墨仙人图》很可能是一幅梁楷喝醉之后的作品，这幅画主要靠水墨的浓淡来表现人物，梁楷没有对人物进行严谨细致的描绘，是大写意画的代表。

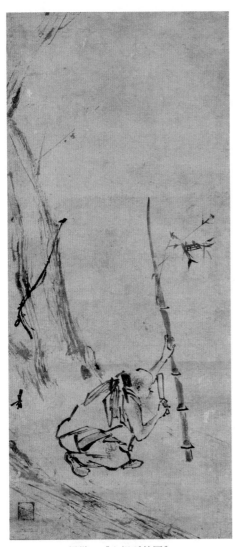

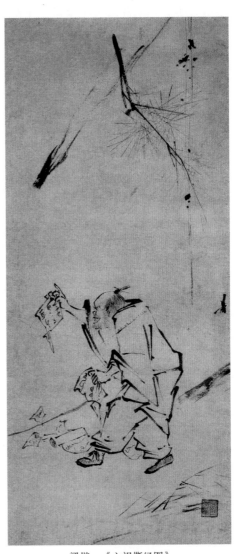

梁楷　《六祖斫竹图》　　　　　　　　梁楷　《六祖撕经图》

认真观察这幅画可以推断，梁楷可能并没采用如今艺术家直接把墨汁倒在画面上的创作方式，而应该是用大笔先蘸水，再在笔尖蘸浓墨，然后以大笔接连横扫而出，用笔简洁明快，水墨酣畅淋漓。看似是墨汁被泼翻，实际上是富含水分和墨汁的毛笔带来的笔触感，有泼墨的意境，却没有泼墨的操作。运笔技法类似大斧劈皴，刚劲犀利，如飘风猛雨，豪放洒脱，气势雄健。

与《泼墨仙人图》类似的还有一幅梁楷的《布袋和尚图》，画面中布袋和尚身着深色布衣，身体肥胖，祖露双肩，喜笑颜开，双眼微眯，一副慈祥宽厚之态。布袋和尚是五代后梁明州奉化岳林寺的僧人，法名契此，又号长汀子。天性放荡不羁，形如疯癫，出语无定，他经常身背布袋，漂泊四方，当时被人视作禅林"散圣"。当然，化缘走四方、穷游观世界的和尚也很多，但是布袋和尚还能做一些诗偈，比如《五灯会元》中记载了他的一首诗："我有一布袋，虚空无挂碍。展开遍十方，入时观自在。"这才是让他名满天下的原因。

在梁楷等艺术家的"宣传"下，布袋和尚的形象过于深入人心，再加上相传他是弥勒佛的化身，所以原本在犍陀罗地区形体健美、刚毅英俊的弥勒佛，到了宋代以后逐渐被塑造成了一个大肚能容、笑口常开的胖和尚形象。

《泼墨仙人图》和《布袋和尚图》虽然表面看起来人物形象差异很大，但是两者的画风是完全一致的，用粗犷豪放、流畅自如的笔法皴染衣纹，形如泼墨，然后再用比较精致的笔法刻画面部，细腻传神。

至此，中国人物画的发展出现两条分支：一支以吴道子、武宗元、李公麟等人为代表，相对细腻，用线造型，之后衍生出所谓的"十八描"，艺术的核心是"笔法"；另一支以石恪、梁楷、齐白石等人为代表，造型用线和面结合，相对简洁粗犷，艺术的核心是"墨法"。其实，我们在夏圭的画中，看到墨法已经变得越来越重要，到了梁楷这里，又向前迈出了一大步，实现了从严谨的宫廷画风到小写意再到大写意的飞跃。

难能可贵的是，对于这种改变，梁楷完全出于自己的艺术自觉。当初，人们只是看到了他离去时潇洒的背影，没有人注意到久居画院的他其实一直拖着疲惫的身体和破碎的心，这是他不能忍受的，他的性格改变了他的人生轨迹，也改变了他的艺术面貌。一条金带不能限制他，一支毛笔也不能限制他，笔在

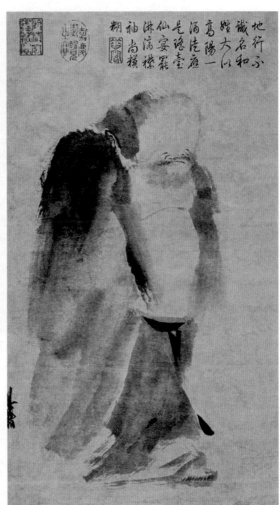

梁楷　《太白行吟图》　　　　　　　　　　梁楷　《泼墨仙人图》

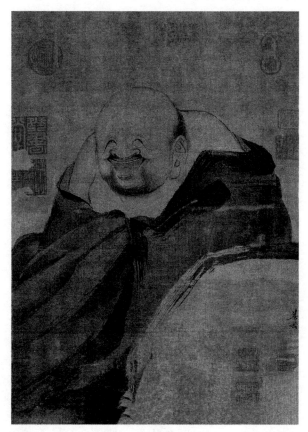

<div align="center">梁楷　《布袋和尚图》</div>

他的手中，勾、描、点、染、泼随意运用。梁楷的画有狂生的傲慢和任性，有文人的自由和清高，也有酒徒的潇洒和不羁，这样一个鲜活、生动、丰满的梁楷，才最终成为一代减笔写意画大师。

没有资料记录梁楷离开画院后的去向和境遇，但是我们根据同时代另外一位同样嗜酒的画家推测，梁楷过得应该还不错，这位画家就是陈容。陈容在中国艺术史上以画墨龙闻名，古今一人。如果说梁楷是个画家，顺便喝喝酒，那陈容就是个酒徒，顺便画画龙。陈容画龙往往是在酒后，醉余大叫，脱巾濡墨，信手涂抹，泼墨成云，噀水成雾，最终画出来的龙逼真入神。

陈容，活动在北宋末年，字公储，自号所翁，长乐（今属福建）人。陈容是个读书人，并在南宋端平二年（1235）高中进士，做过国子监主簿，莆田太守，他还曾担任过贾似道的幕僚。陈容性格旷达，诗文豪壮，了解贾似道为人之后，内心十分轻视他，并因为喝醉之后羞辱这位"蟋蟀宰相"而被扫地出门。

画画是陈容的业余爱好，但是画得比专业的人还好，他画松树学习李煜的笔法。龙是我们中华民族的图腾，也是艺术家经常表现的题材，如曹不兴、张僧繇、吴道子都有画龙的记录，但是并没有作品传世。之后元、明、清以水墨画龙的画家虽不少，但大都模仿承继陈容，再也没有人达到陈容的高度。

海内外所藏署款为陈容的画龙作品共有22件：中国大陆及台湾地区共11件，海外11件，以美国波士顿美术馆的《九龙图》最为完整和传神。

《九龙图》纸本水墨，淡设色，纵46.3厘米，横1 092.4厘米。卷首和卷尾有陈容自己的题跋。元代庄肃在《画继补遗》中评价陈容："善画水龙，得变化隐显之状，罕作具体，多写龙头。每画成，辄自题跋，他人不可假也。"陈容自己的画自己题跋，通过这些跋文我们了解到，这幅画作于甲辰之春（1244），据专家考证，这一年陈容大概56岁，正是艺术创作巅峰时期。在卷末跋文的最后，陈容说了画这幅作品的目的："九鹿之图跋于涪翁（黄庭坚），九马之图赞于坡老（苏轼），所翁之龙虽非鹿马并然，欲仿苏黄二先生赞迹，则余岂敢姑述以志岁月！"谦虚的口吻下，明显透露出陈容对这幅《九龙图》还是相当满意的，作为其代表作也实至名归。

元代夏文彦在《图绘宝鉴》中介绍了陈容画龙的过程："泼墨成云，嘘水成雾，醉余大叫，脱巾濡墨，信手涂抹，然后以笔成之，或全体，或一臂一首，隐约而不可名状者，曾不经意而得，皆神妙。"意思是陈容都是在喝地酩酊大醉之后开始作画，一会儿泼墨成云，一会儿喷水为雾，画到高潮时刻，他还会脱下帽子和头巾，直接蘸上墨汁作画。

认真看《九龙图》的背景，就会发现里面有喷溅的墨点，有模糊的水迹，在龙身周围的墨迹中，还能发现纺织品的纹理，可知夏文彦所言不虚。一顿狂暴操作之后，陈容应该也酒醒了大半，然后再用毛笔做精细的勾描和刻画，最终画出来的龙，或展露全身，或半遮半掩，无不神妙。《九龙图》的背景里用

斧劈皴画出坚硬的山崖，下方巨浪翻腾，上方云雾弥漫。九条龙有的攀岩观望，有的腾空跃起，有的爪握明珠，有的翻江倒海，有的搏斗大闹，龙的躯体盘旋矫健，睁目张须，神态凌厉，气势逼人，表现了龙行云布雨的神力。

　　陈容画龙是古今一绝，他既有技法的创新，也有意境的突破，在他烂醉、疯狂的外表下，有着对法度和意境的严格遵守。只知其外，不知其内，是追随者不能超越他的主要原因。黄宾虹说："有法之极，而后可知无法之妙。"

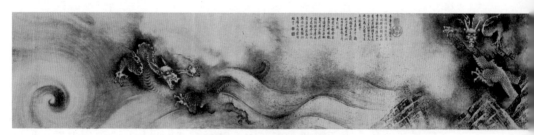

陈容　《九龙图》（局部1）

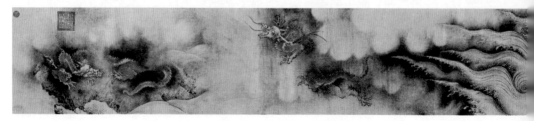

陈容　《九龙图》（局部2）

正是因为陈容对艺术本质有着深刻的理解，才能做到收放自如。

　　梁楷和陈容是南宋艺术家中的反叛者，但也是中国艺术发展的领路人，在他们的带领下，南宋的画坛让人不敢小觑。北宋郭若虚曾经说："若论佛道人物、士女牛马，则近不及古。若论山水林石、花竹禽鱼，则古不及近。"但是当梁楷和陈容这样的艺术家出现之后，南宋的佛道人物、士女牛马也终于可以跟古人等量齐观了。

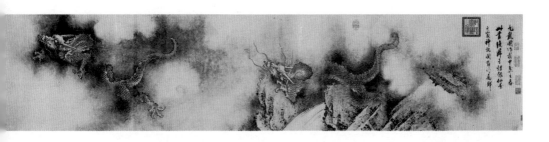

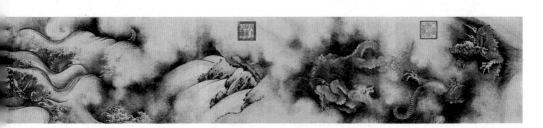

第二十三章

禅画

下笔无象却有神

　　"禅"是梵语的音译，静虑的意思，指安心静思，断绝一切私心杂念，从而获得一种自由无碍的身心状态。

　　禅宗从唐、五代开始到南宋发展到极盛，它深刻地影响了中国人的思想、文学、艺术和行为方式，在绘画领域就出现了包括梁楷在内的一大批禅画艺术家。

　　这种关注内心修炼的禅宗思想得到了当时失意文人的认可，并获得社会广泛的共鸣。文人们竞相以"居士"自称，取在家修行的意思，他们还会提出自己的美学主张，跟禅宗思想相互融合，最终呈现出精彩的禅画作品。

唐张彦远说："形似之外求其画。"宋欧阳修说："古画画意不画形，梅诗咏物无隐情。忘形得意知者寡，不若见诗如见画。"宋沈括说："书画之妙，当以神会，难可以形器求也。"到了苏轼，更是提出："论画以形似，见与儿童邻。"一些文人画家在这个方向上做了尝试，比如苏轼、米芾、梁楷都会画一些"奇奇怪怪"的作品。

如果从技法上追根溯源，那么从唐代王洽开始的泼墨显然对禅画影响最大，当王洽完成了大胆的艺术尝试，真正推动禅画发展的贯休和石恪等人就登场了。

贯休（832—912），俗姓姜，字德隐，婺州兰溪（今浙江兰溪市）人。生活在唐末五代，七岁出家，据说记忆力惊人，过目不忘，以诗、画闻名于当时。贯休有慈悲之心，关心人民疾苦，他的《酷吏词》愤怒谴责了贪官污吏欺压百姓的暴行。贯休还有傲骨，五代钱镠自称吴越国王，贯休曾向钱镠献诗，内有"满堂花醉三千客，一剑霜寒十四州"，钱镠要求改为"四十州"，结果贯休不肯阿谀奉承，回复道："州既难添，诗亦难改。"于是改投前蜀，被前蜀主王建封为"禅月大师"。

贯休后来一直身居蜀地，北宋黄休复在《益州名画录》记录了他的信息："师阎立本，画罗汉十六帧，庞眉大目者，朵颐隆鼻者，倚松石者，坐山水者，胡貌梵相，曲尽其态。或问之，云：'休自梦中所睹尔。'又画释迦十弟子，亦如此类。人皆异之，颇为门弟子所宝。当时卿相皆有歌诗。求其笔，唯可见而不可得也。"

贯休画的画并不是参照前辈画家，而是依据梦中所见，所以人们见了都很诧异。很多人向他求画，但是都求之不得。后来宋太宗赵光义搜集古画，贯休的弟子把他的十六帧罗汉图进献上去了。贯休传世的一幅《罗汉图》，现藏于日本京都高台寺。其一改前人严格精准的画风，在罗汉的相貌和衣纹上采用写意的画法，下笔坚劲。罗汉相貌古野，绝俗超群，人物深目大鼻，形象夸张，见者无不惊骇。

贯休狂怪奇崛的画风对后来的禅画产生了很深的影响，苏轼见到贯休的罗汉水墨画后便作《自南海归过清远峡宝林寺敬赞禅月所画十八大罗汉》诗18首，

贯休（传）《罗汉图》　　　　　　　贯休（传）《罗汉图》立轴

以表示对贯休的称赞。

　　比起贯休，石恪似乎走得更远。石恪，字子专，成都人，《益州名画录》中介绍石恪从小就不受约束，长大后又有博学的名声，最大的爱好是画画，跟随一位叫张南本的画家学习古体人物，很快就青出于蓝。石恪很勤奋，北宋时还能看到他的很多作品。石恪为人古怪、滑稽玩世，脾气很大，即使是一些权贵请他作画，只要对待他稍有不周，他就在画中露出讥讽的意思。

　　北宋郭若虚在《图画见闻志》中说石恪"笔墨纵逸，不专规矩"。《宣和画谱》说他"好画古辟人物，诡形殊状，格虽高古，意务新奇。"从这些描述中我们可以推测，石恪的画风是非常奔放大胆的。

　　石恪有一组《二祖调心图》传世，纸本水墨，纵 35.5 厘米，横 129 厘米，现藏于日本东京国立博物馆。这幅画虽然有石恪的落款，但是画中两个人物很像是一组罗汉，其中伏在虎背上睡觉的应该就是伏虎罗汉。石恪的笔法不拘常格，潇洒纵逸，浓淡结合，促进了禅门大写意画风的形成。

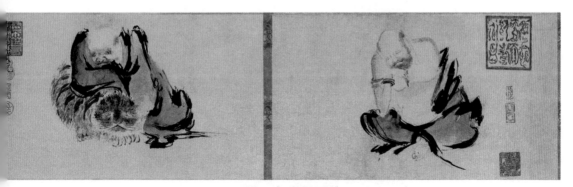

石恪　《二祖调心图》

到了南宋，优秀的禅画日渐增多，这种禅意减笔画风已经被当时人普遍接受，比如我们今天还能看到的南宋佚名的《骑驴人物图》和《棕荫习静图》。《骑驴人物图》是一幅纸本立轴，现藏于美国纽约大都会艺术博物馆，上有南宋无准师范禅师的题赞。画面描绘的是一个白袍老者手持鞭子坐在驴背之上，毛驴没有勾线，只是采用深浅不同的墨色草草晕染，只求神似。老者的衣服只用皴笔勾线，没有过多细节刻画，只在人物五官处，画家用细笔精细描绘，一位飘逸老者的形象跃然纸上。

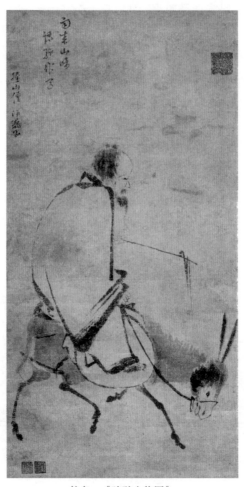

佚名　《骑驴人物图》

《棕荫习静图》是一幅册页，现藏于台北故宫博物院。画中一位老者伏在棕榈树下的石桌上睡觉，身上衣纹用笔简单整齐，人物额头凸出，五官聚集。笔简而意浓，无象却有神。

<p align="center">佚名　《棕荫习静图》</p>

牧溪在南宋是有名的禅画大师。

牧溪，俗姓李，佛名法常，号牧溪，活动时间为宋末元初，当时人记录牧溪生平的资料很少，只有元朝人吴太素在《松斋梅谱》中有一些详细记录，目前日本保留有这本书的手抄本，结合此书以及现代一些学者的研究成果，我们可以推测牧溪的生平。

牧溪本是蜀人，蜀地沦陷后来到杭州生活。他应该取得过科举功名，后来由于对现实的绝望愤然出家，并且开始接触到禅画，后来在社会上有了比较大的影响。牧溪虽然身为出家人，但是性格却耿直率真，敢于仗义执言，吴太素说他"一日造语伤贾似道，广捕而避罪于越丘氏家"。南宋"蟋蟀宰相"贾似道把持朝政二十余年，不思进取，尤其到了中后期，排斥异己，专权误国，天下人敢怒而不敢言。这个时候，人微言轻的僧人牧溪竟然敢公然批判贾似道，实在是勇气可嘉。但是后果也很严重，牧溪因言获罪，贾似道下令全面追捕牧溪。牧溪只得躲避到一个朋友丘氏家，一直到贾似道倒台才敢露面，而此时距离南宋灭亡也只有四年时间了，牧溪去世的时候已经到了元朝初年。

令人意外的是，牧溪的才华并没有换来他人的称颂和赞许。我们翻遍古人关于牧溪的论述，总体评价并不高，比如庄肃在《画继补遗》中记载："僧法常，自号牧溪。善作龙虎、人物、芦雁、杂画，枯淡山野，诚非雅玩，仅可僧房道舍，以助清幽耳。"文人们排斥牧溪的画，认为他的画不够雅致，只适合装点僧房道舍。

但是牧溪的作品却受到日本人的狂热追捧，这也导致牧溪的画作此后大量流落日本。他的作品给日本绘画带来巨大的启发，甚至被称是"日本画道的大恩人"。

因为当时日本僧人们的推崇，牧溪的禅画成为日本江户时代各大寺院争相收藏的艺术品。牧溪作品影响比较大的有《叭叭鸟图》《观音猿鹤图》《六柿图》《潇湘八景图》等。

《松斋梅谱》中说牧溪"喜画龙虎、猿、鹤、禽鸟、山水、树石、人物，不曾设色，多用蔗查、草结，又皆随笔点墨而成，意思简当，不费妆缀。松竹梅兰，不具形似，荷鹭、芦雁，俱有高致。"可见花鸟、走兽、人物都是牧溪

擅长的题材，并且下笔随意。

　　牧溪对平常生活中的常见事物有极为敏锐的感知，并且有着独特的理解和观察角度，使得他的作品都在含蓄中充满韵味。牧溪在《叭叭鸟图》中画了一只八哥鸟缩头立于枝干上，树枝和鸟身都用极其简练的笔触绘制，但鸟俯首啄羽的动态却生动而自然，画面呈现出一派清冷和孤寂之感。

牧溪　《叭叭鸟图》

《六柿图》可能是牧溪流传最广的一幅作品，现藏于日本京都龙光院，被世人认为是静物画中的经典之作。画中除了六个柿子，别无他物。柿子由水墨描绘而出，有浓有淡，有聚有散，错落摆放但不凌乱，墨色简洁明亮，造型却厚实饱满，风格空灵。牧溪以极为简易的笔法利用墨色的浓淡描绘了柿子的前后顺序，画面大量留白。当艺术家的内心充满生活意趣的时候，他总能发现散落、凌乱背后的秩序感，总能体会平淡事物背后的意趣美。

牧溪　《六柿图》

当然，看似平淡的作品也并不是对现实的照搬和简单复制，它必然有艺术家的筛选和判断，也许牧溪是看到了一堆柿子，而他只画出了六个。更重要的是，牧溪通过墨色的变化重新创造画面，而对于墨色的处理，画家是完全主观的，他需要考虑的并不是柿子的本色，而是放在画面中的稳定性和视觉舒适度。我们在这里可以明显地看到，中间的柿子墨色最重，两侧逐渐变浅，最边上的为白色，形成一条稳定流畅的气韵在画面间流动。

人物画也是牧溪的长项，《观音猿鹤图》三幅一套，是一个整体，这组画也被认为是宋代禅画的极品之作。

其中，《观音图》作为主体位于中间，《猿图》和《鹤图》作为配饰位于两侧，观音神情安详地端坐在岩石边，面容静穆，头饰刻画精细，衣纹采用粗笔法加上淡墨，草草描绘。这三幅作品在牧溪的画中属于精雕细琢，用功较重的。观音、猿、鹤全部绘制得一丝不苟，然后放在一个逸笔草草的环境中，类似现代摄影中局部特写的效果，放到宋朝，这还是非常有视觉冲击力的。

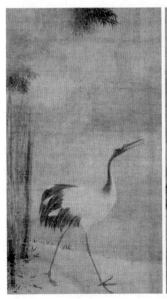

牧溪　《观音猿鹤图》

在牧溪的画中，山水最为减淡，目前传世的一套《潇湘八景图》最为重要。最早据《梦溪笔谈》记载，北宋中期度支员外郎宋迪首作《潇湘八景图》，此后很多画家都画过这个题材的组画。牧溪所作的分别是《洞庭秋月》《渔村夕照》《江天暮雪》《烟寺晚钟》《平沙落雁》《山市青岚》《远浦归帆》《潇湘夜雨》。

《潇湘八景图》是纸本水墨，巧妙利用水墨的浓淡和大面积的留白，描绘出潇湘流域那雾气蒙蒙的渔村景观。画中景物极其减淡，基本没有勾线，用水墨的自然渗透组织成各种大小不同、浓淡不同的块面来表现景物的远近。或者画水潭上几行低空飞翔的大雁，或者画地平线上露出的淡淡的远山，或者画空旷的水面中央停着一只孤舟，或者画渔村的夕阳越过山头照在树木和房屋之上。牧溪用极清淡的笔墨营造出潇湘风景的和谐、平静和安宁，意境深远。

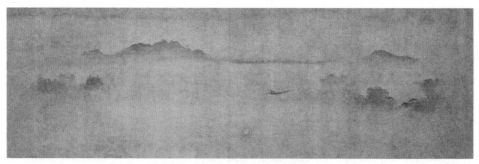

牧溪　《潇湘八景之洞庭秋月》

牧溪　《潇湘八景之渔村夕照》

牧溪　《潇湘八景之江天暮雪》

牧溪　《潇湘八景之烟寺晚钟》

牧溪　《潇湘八景之平沙落雁》

伴随着禅宗思想的传播，牧溪这些作品后来深刻影响了日本包括浮世绘在内的各种绘画形式。而跟牧溪同样的禅画艺术家的作品，也深刻影响着中国艺术的发展。人们讨论人物画的发展时，常总结说"唐画密，宋画疏"，而宋代人物画变疏的很大一部分原因，正是禅画艺术家的影响。

禅画是表现禅意的绘画，美学作用往往不是禅画家优先考虑的，他们往往是借助画来修行，"以禅入画""以画喻禅"，画面是自身心境的传达，他们把自己的心性与感悟倾注于画作中。

禅画以禅宗作为指导思想，客观上建立了一套自己的美学标准，跟同时代的画院美学标准大相径庭。老子讲："天下皆知美之为美，斯恶已。"多样性和差异性本身就是美存在的基础，而禅画的意义就在于它提供了这种多样性和丰富性。

禅画更大的意义在于，它推动了中国绘画艺术的发展，中国绘画发展到两宋，古典主义写实绘画已经登峰造极，接下来的发展必然是更自由地展现艺术家的自我。

就像没有扩音设备的古代，人们为了让剧场的每个人都听到歌声，演唱者不得不尽其所能地提高音量，再在这个基础上表现音质。但是扩音设备出现以后，人的嗓子再也不需要承担扩音的功能，人们得以尽情展现自己声音的魅力，可以高昂，也可以低沉，可以圆润，也可以嘶哑。

绘画也是同样的道理，本来形与神是不可分的，神要以形为载体，两宋画院的画工立志做到形神兼备。但是从北宋中期开始，文人士大夫开始把形与神、形与意分开来看，比如欧阳修认为"忘形得意知者寡"。当人们更多地强调绘画意向和精神的时候，"画什么"的问题退居次要，"怎么画"的问题凸显出来了。此时，禅画艺术家的作用得以显现，也许他们做得不完全对，但是毫无疑问，他们提供了非常有意义的尝试。

当牧溪去世的时候，元朝已经建立。牧溪可能不知道，包括他在内的众多禅画艺术家，将会共同开启一个全新的艺术时代，这个时代对中国艺术发展的影响重大而深远。